미술과
건축으로 걷다,

스페인

| 길정현 저 |

호아킨 소로야(1863~1923) < *Girl on the Beach* >

J & jj
제이 앤 제이제이

SPAIN ART ROAD

미술과 건축으로 걷다,
스페인

| 만든 사람들 |
기획 인문·예술기획부 | **진행** 윤지선 | **집필** 길정현 | **편집·표지디자인** D.J.I books design studio 원은영

| 책 내용 문의 |
도서 내용에 대해 궁금한 사항이 있으시면
저자의 홈페이지나 J&jj 홈페이지의 게시판을 통해서 해결하실 수 있습니다.
제이앤제이제이 홈페이지 www.jnjj.co.kr
디지털북스 페이스북 www.facebook.com/ithinkbook
디지털북스 카페 cafe.naver.com/digitalbooks1999
디지털북스 이메일 digital@digitalbooks.co.kr
저자 이메일 egg0001@naver.com

| 각종 문의 |
영업관련 hi@digitalbooks.co.kr
기획관련 digital@digitalbooks.co.kr
전화번호 (02) 447-3157~8

CONTENTS

01

카탈루냐
CATALONIA

바르셀로나 Barcelona

— 어디서 본 듯한 환상 속 세계 ＊ 011
— 건축으로 걷는 바르셀로나 ＊ 015
— 집이 갖는 의미 ＊ 019
— 집의 차원을 넘어서다 ＊ 023
— 사그라다 파밀리아를 바라보며 ＊ 029
— 육지에서 멀미하다 ＊ 040
— 그러나 가우디가 아닌 사람들 ＊ 046
— 피카소의 흔적 ＊ 052
— 세상의 모든 바다 ＊ 057

지로나 Girona

— 지로나를 걸어보자 ＊ 062

몬세라트 Montserrat

— 가장 낮은 곳에서 가장 높은 곳으로 ＊ 067

피게레스 Figueres

— 살바도르 달리를 만나는 날 ＊ 074

02

카스티야
CASTILLA

마드리드 Madrid
— 당당한 마드리드　＊ 083
— 재방문을 기약하게 하는 곳, 티센 보르네미사 미술관　＊ 087
— 헤밍웨이가 가지 않은 집　＊ 103
— 레이나 소피아 미술관에서 했던 10가지 생각　＊ 111
— 'Do NOT judge a book by its cover'　＊ 122
— 프라도 미술관에서 보낸 하루　＊ 129
— 그로테스크함이란 이런 것, 히에로니무스 보쉬　＊ 131
— 매너리즘의 대가, 엘 그레코　＊ 136
— 관객을 왕으로 만드는 영리함, 벨라스케스　＊ 139
— 인간의 암흑을 그린 화가, 고야　＊ 143
— 그 외, 놓치면 아쉬운 작품들　＊ 152
— 바다에 가고 싶어졌다　＊ 160

톨레도 Toledo
— 골목 끝 산타크루즈 미술관　＊ 165
— 대성당과 메추라기　＊ 171
— 톨레도의 자랑, 엘 그레코　＊ 178
— <톨레도 풍경과 지도>의 실사판, 파라도르　＊ 185

세고비아 Segovia
— 수도교를 만나다, 세고비아　＊ 189
— 아기돼지 통구이, 코치니요 아사도　＊ 195

쿠엥카 Cuenca
— 단애 절벽 위의 산책, 쿠엥카　＊ 200
— 허공에 매달린 집, 쿠엥카 추상 미술관　＊ 207

03

안달루시아
ANDALUSIA

그라나다 Granada
— 그라나다를 구경하는 세 가지 키워드 * 214
— 알함브라 궁전에서 이슬람 건축 맛보기 : 헤네랄리페,
 카를로스 5세 궁전, 알카사바 * 220
— 알함브라 궁전에서 이슬람 건축 맛보기 : 나스르 궁 * 231
— 아랍 거리를 산책하며 이국적인 분위기에 젖기 * 243
— 안달루시아의 영혼, 플라멩코 감상하기 * 250

세비야 Sevilla
— 천국의 한 켠, 알카사르 * 255
— 성녀의 눈물 * 263
— 옛 것과 새 것, 메트로폴 파라솔 * 269
— 스페인 최대의 성당을 만나다 * 277
— 낮과 밤의 풍경 * 285

04

음식
COMIDA

— 명실상부, 빠에야 파티 * 294
— 빠에야가 아닌 다른 음식들 이야기 * 298
— 스페인에서 맥주 주문하는 법 * 311
— 잘 먹고 잘 산다는 말 * 314
— 스페인 사람처럼 먹으면 살찌지 않는다? * 317
— 스페인에서 추억할 만한 것, 츄러스 * 321

CATALONIA

카탈루냐

·····

01

—

바르셀로나 Barcelona
지로나 Girona
몬세라트 Montserrat
피게레스 Figueres

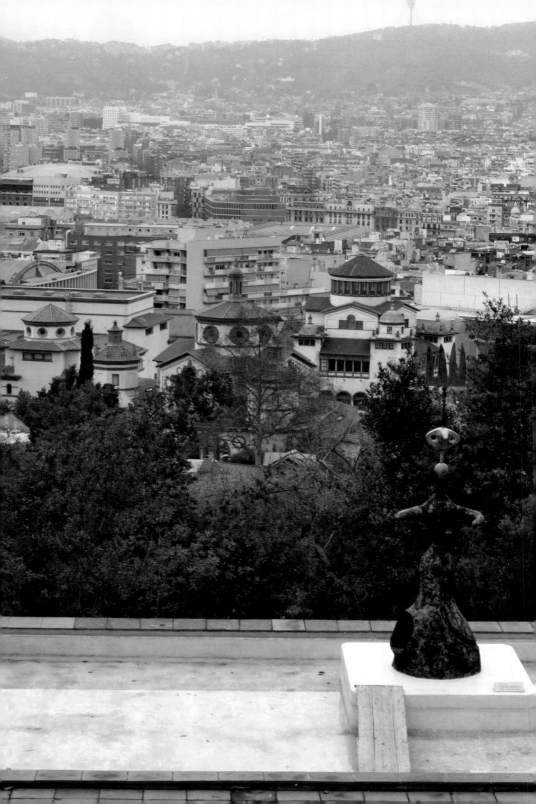

어디서 본 듯한 환상 속 세계 — #호안미로미술관 #초현실주의

　도착하자마자 "우와, 좋다! 멋있다!"가 바로 나오지 않았던 건 기나긴 비행에 너무 지쳐버려서일지도, 너무 큰 기대를 해서일지도 모른다. 하지만 지금 와서 돌아보니 바르셀로나는 조금씩 마음에 스며드는 곳이었던 것 같다. 수많은 관광객과 이방인으로 넘쳐나는 곳이건만 그 누구에게도 위화감은 들지 않았다. 이곳은 어느 날 갑자기 누구를 데려다 시내 한복판에 세워놔도 어색할 것 같지 않은, 희한한 관용(하지만 매일을 수많은 관광객에 치이며 사는 이곳 사람들의 실제 마음은 그렇지 않을 것이다.)의 도시. 가우디의 명성 덕에 마냥 화려하게만 보였던 도시는 생각보다 얌전하고 수수해서 더욱 편안했다. 일반화하기는 어렵겠지만 보편적으로 이야기되는 내용에 따르면 이 동네 사람들은 근면하고 소박해서 흔히 우리가 '스페인 사람'이라고 생각하면 떠올릴 법한 열정적이고 놀기 좋아하는 기질과는 차이가 있다고 한다.

　좁아터진 비행기에서 15시간여를 고문당해 만신창이가 된 몸뚱아리를 이끌고 바르셀로나에서 가장 먼저 찾은 곳은 호안 미로 미술관이었다. '푸니쿨라'라고 불리는 등산 열차를 타고 언덕을 올라 찾은 이곳에서는 어린아이가 그린 것처럼 동심이 듬뿍 담긴 그의 작품 300여 점을 볼 수 있었다. 그리고 보니 피카소도 무척이나 어린아이처럼 그리고 싶어 했었다. 어쩌면 예술가들에게 '어린아이 같다'는 말은 최고의 찬사인지도 모르겠다.

　호안 미로는 스페인 20세기 추상미술과 초현실주의의 대표 격인 화가이자 조각가이자 도예가이자 판화가로, 꿈속에서나 떠다닐 듯한 뭔지 모를 대상들을 단순명료하고 강렬한 색채와 곡선을 통해 율동이 느껴지듯 표현하는 데에 평생을 보낸 인물이다. 이렇게 말하면 상당히 난해한 느낌이지만 미로의 작품

에 등장하는 형태들은 몽환적이고 환상적이면서도 어디선가 한 번쯤 본 듯해서 크게 낯설거나 충격적이지가 않다. 일종의 데자뷰를 불러일으키는 것도 같은데 '어디선가 본 듯한 환상 속 세계'라니 그 말 자체가 몹시 모순적이긴 하다. 나의 환상과 미로의 환상은 절대 같을 수가 없을 텐데 말이다.

　미로를 이야기하며 '초현실주의'를 언급하지 않을 수는 없을 것이다. 초현실주의란 말 그대로 현실을 초월한다는 것으로, '현실에 기반을 둔 이성적 판단들이 모여 지금 세상이 이런 끔찍한 꼴이 된 거라면 그런 방향은 답이 아니지 않을까?'하는 의심에서 시작된 예술 사조이다. '초현실주의 작품'이라 불리는 작품들은 공통점을 찾을 수 없을 만큼 제각각인 모습이라 도저히 한마디로 정의할 수 없긴 하지만 '비이성적이고 무의식적인 것들을 자기 검열 없이 자연스럽게 표현하려고 노력한 결과물' 정도로 이야기할 수는 있다. 정작 미로 본인은 자신이 왜 초현실주의 화가로 불리는지 모르겠다며, 어떤 사조의 작가로 불리는 것 자체를 싫어했다고 하지만.

최근 몇 년 새 한국에서도 미로의 전시가 열리는 등 미로가 조금씩 알려지는 분위기인데 미로는 애국가를 작곡한 안익태 선생(당시 스페인 마요르카 교향악단의 지휘자로 활동 중)과 이웃사촌이었고 함께 산책을 하며 예술적 영감을 주고받을 정도로 친한 사이였다고 하니, 바르셀로나와 한국의 인연은 어쩌면 예정된 것이었을 수도 있겠다.

미술관 자체가 워낙 언덕 위에 위치한 곳이라 옥상에서는 시내가 훤히 내려다보였다. 바르셀로나는 한국의 도시들과는 달리 고도 제한이 있는 곳이라 삐죽삐죽 튀어나온 곳이 전혀 없다. 오늘은 여정의 첫 번째 날. 그러니까 우선은 통으로 바라볼테다. 그리고 내일부터는 저 집들 사이를 굽이굽이 누비고 다니리라.

| "그림이나 시는 사랑, 즉 완전한 포용을 경험할 때 만들어진다."

— 호안 미로 —

— 미술관 내부는 촬영이 금지되어 있다.

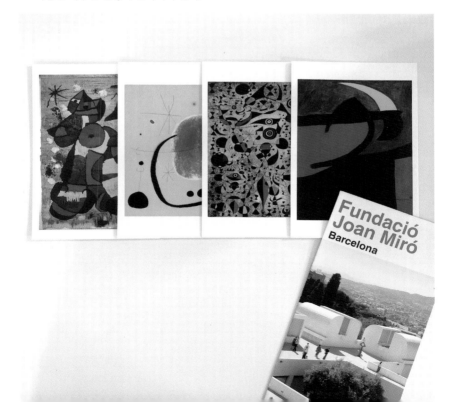

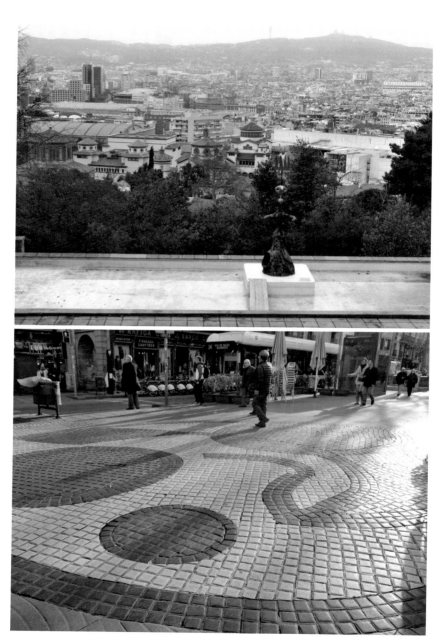

— 람블라스 거리를 수놓은 호안 미로의 바닥 장식

건축으로 걷는 바르셀로나 —— # 모데르니스모루트 # 가우디

19세기 말은 산업 혁명의 바람이 거세던 격동의 시대, 프랑스와 맞닿은 카탈루냐에도 산업 혁명이 발생하면서 카탈루냐는 기계 공업의 메카가 되어 스페인 경제를 쥐락펴락하게 되었다. 그리고 그 반작용으로 카탈루냐 사람들은 기계로 찍어낸 똑같은 물건들에 환멸을 느끼고 독자적이고 독특한 무언가, 공장제가 아닌 수제, 인공적인 느낌보다는 자연을 닮은 것에 끌렸다. 이러한 예술적 움직임을 '모데르니스모'라고 부르는데 이는 기존의 예술품인 회화나 조각 등의 범위를 벗어나 일상적으로 사용하는 의자나 테이블과 거울, 시계나 각종 장신구를 비롯해 건축물과 실내 인테리어 등에 많은 영감을 주었다. 때마침 바르셀로나가 도시 재정비에 들어가며 모데르니스모의 영향을 받은 새로운 건축물이 많이 생겨나기도 했다.

비슷한 시기에 카탈루냐가 아닌 다른 유럽에는 아르누보 열풍이 불었다. 모데르니스모는 카탈루냐, 그중에서도 카탈루냐의 중심지였던 바르셀로나에서만 주로 보이는 움직임이라 바르셀로나 방문은 모데르니스모의 영향을 받은 건축물들을 둘러볼 수 있는 좋은 기회이기도 하다. 보통 바르셀로나는 가우디의 도시와 동급으로 통하는데 가우디의 건축물 역시 이 흐름 안에 있다.

'모데르니스모 루트'를 다루는 공식 웹사이트도 따로 있어 이를 참고해 관심 가는 곳 위주로 나만의 루트를 짤 수도 있지만 보통은 바르셀로나 시내의 바닥에 새겨진 표식을 따라 걷는 것만으로도 충분하다. 이런 건축물은 130개가 훌쩍 넘는데, 생각보다 많은 건물들이 실제로 사람이 살고 있는 등 여러 용도로 쓰이고 있어 외부인의 출입을 허용하고 있지 않지만 가우디의 유명 건축물들은 대부분 개방되어 있으니 크게 걱정할 필요는 없다.

간단히 말해 모데르니스모는 세상에 단 하나뿐인, 독특한 나만의 것이라 할 수 있다. 자연에서 모티프를 얻되 주문자의 취향에 맞춰 예술가가 수작업으로 만든 물건들은 당연히 값이 비쌀 수밖에 없어 애당초 서민을 위한 것은 될 수

없었고, 산업 혁명으로 인한 신흥 귀족(일명 부르주아)들의 점유물이었다는 한계가 있기는 하지만 어차피 예술이 우리 모두를 위한 것이 된 지도 얼마 되지 않았다. 이런 저런 상념들은 접어둔 채 일단 바르셀로나에서는 모데르니스모의 향기를 풍기는 건축물들에 매료되어 보자.

나는 바르셀로나에서 다음과 같이 둘러봤는데 하루 만에 이렇게 모두 보는 것은 무리다. 실제로 여러 날에 걸쳐서 구경했다. 유심히 살펴본 곳도 있고 내부 입장이 불가하여 바깥 구경만 하고 스쳐 지난 곳도 있는데 이는 이어지는 글에서 차차 소개할 예정이다.

잠깐 알고 가는 가우디

가우디는 친가와 외가 모두 대대로 대장간을 운영해온 대장장이 집안에서 태어났다. 선천적으로 폐가 약하고 관절도 좋지 않아 거동이 편치 못했던 가우디는 어린 시절부터 활동적으로 움직이기보단 주변을 주의 깊게 관찰하고 상상하는 일이 많았다고 한다. 풀무질을 통해 입체적인 물건을 만들어내는 대장간에서 자연스럽게 3차원의 개념을 체득하게 됐고 이때의 경험은 공간을 이해하는 데 큰 도움이 됐을 것이라는 해석이 따르고 있다. 곡선과 곡면을 자유자재로 활용하는 것도 대장간의 영향일 것이다.

가우디는 신체적인 불편함 때문에 오랫동안 책상에 앉아 설계하고 도면을 그리는 작업 자체가 어려웠다고 한다. 대신 가우디는 직접 모형을 만들고 그 모형을 기반으로 구조와 디테일 등을 파악한 뒤 도면을 후딱 그려 끝내는 식으로 작업을 했다.

가우디 작품의 특성은 한 마디로 독특하다는 것이다. 이는 타 건축가와 구분되는 특성이기도 하지만 가우디 자신의 작품끼리도 닮은 작품이 하나도 없다는 점에서 더욱 주목할 만하다. 그 건축물이 들어설 지형이 다르고, 의뢰인의 취향이 다르고, 만들어지는 시기가 다르니 늘 새로운 영감으로 작업하는 것이 옳다고 생각했던 가우디. 독자적인 작업 방식과 고집스러운 성격으로 인해 주위 사람과 마찰도 많았지만 가우디라는 사람의 건축 세계는 항상 새로운 도전과 모험으로 가득 차 있었던 것 같다.

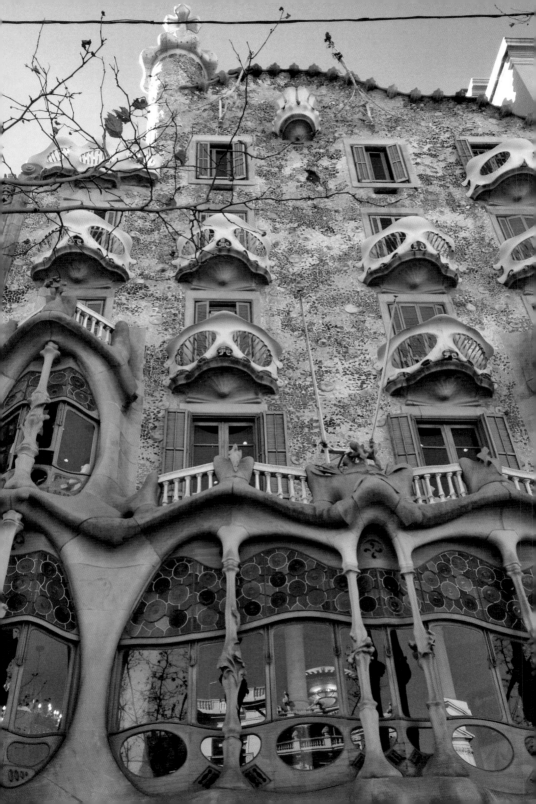

집이 갖는 의미 ── #카사바트요 #가우디

　내 이름으로 된 집 한 채를 마련하는 일이 하늘의 별 따기인 상황에서 일명 '가우디 투어'를 하다 보면 온종일 남의 집만 들여다보게 된다. 내가 조금만 더 어렸어도 '나중에 돈 많이 벌어서 나도 이런데서 살아야지' 라고 생각했을지도 모르지만(하지만 단언컨대 내가 그렇게 순진했던 시절은 단 한순간도 없었다) 그런 꿈을 꾸는 것조차 순진한 일이란 걸 깨닫고 나니 이것도 못할 짓이다 싶다.

　바트요의 집이었으나 지금은 츄파춥스 社의 소유가 된 카사 바트요CASA BATLLO를 찾았다. 알록달록 화려한 건물과 츄파춥스의 이미지가 제법 잘 어울린다. 츄파춥스가 미국 브랜드가 아니라 스페인 브랜드라는 점이 신선하게 다가왔는데 한때는 재정난에 허덕이다 이 건물을 처분할 생각도 했었다고. 아직까지 그런 일은 일어나지 않았지만 설령 매물로 나온다고 해도 천문학적 가격을 지불하고 이 건물을 구매할 이가 있을지는 의문이다.

　이 집이 뼈를 모티브로 만들어졌다는 둥 그게 아니라 바닷속 풍경을 나타낸 거라는 둥, 그것도 아니고 카탈루냐 지역의 민담에서 따온 거라는 둥 말도 많지만 가우디도 바트요도 살아있지 않으니 직접 물어볼 수 없고, 어쩌면 중의성을 빌어 이 셋을 다 담으려고 했을 가능성도 있다. 참고로 전하자면 민담의 내용은 용에

게 납치를 당한 공주를 구하기 위해 한 기사가 용과 격렬한 결투를 벌였고, 기사가 창으로 용을 찔렀을 때 나온 피는 장미로 변했다는 이야기인데 그 기사가 카탈루냐의 수호성인 중 한 명인 성 조르디였다고 한다. 카사 바트요를 이 이야기 기반으로 풀어보면 지붕은 용의 등뼈와 비늘, 굴뚝은 조르디의 창, 구불거리는 외벽은 용의 몸, 스테인드글라스를 닮은 창문은 장미, 작은 발코니는

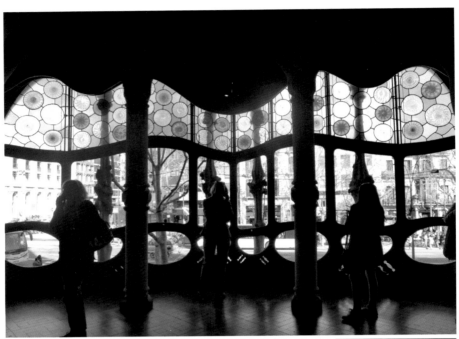

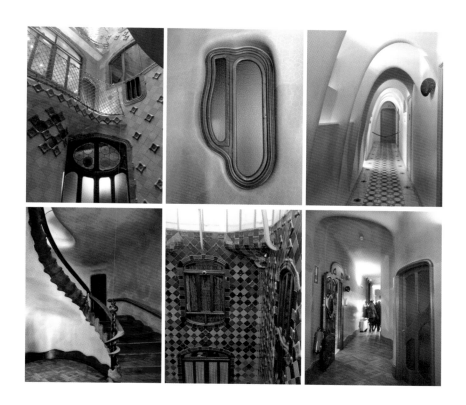

그동안 용이 잡아먹은 사람과 동물의 유골 정도로 볼 수 있다. 하지만 내 눈에 이 집은 용과 기사보다는 바닷속 풍경과 겹쳐 보였다. 건물에 직선을 거의 사용하지 않아 구불거리는 느낌인데 그 모습이 자꾸 물이 흐르는 모습처럼 보였기 때문이다. 건물의 외관뿐 아니라 실내 장식과 가구들까지 모두 구불구불해 그런 인상은 더욱 강했다.

조각 공원처럼 꾸며진 옥상은 독특한 모양의 굴뚝과 조형물들이 늘어서 있었고 지붕에선 색색깔의 조각이 후드득 떨어져 내릴 것만 같았다. 미세먼지 없는 새파란 하늘과 색색깔로 장식된 옥상이 참 잘 어울려서 옥상에서 꽤 많은 시간을 보냈다.

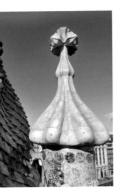 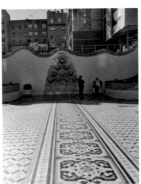 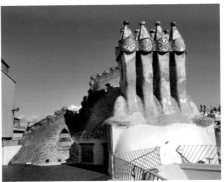

　어쨌거나 이 집은 가우디가 만든 건축물 중에서도 가장 아기자기하고 유독 동화스러워 아이들이 특히 좋아한다는데 아니나 다를까 여기저기 안 예쁜 구석이 없어 나도 모르는 새 사진을 참 많이도 찍었다. 이런 집에서 산다는 건 대체 어떤 기분일까? 가우디야 자기가 만들고 싶은 대로 만든 거니까 그렇다 치고, 바트요에게 그리고 츄파츕스에게 카사 바트요란 과연 어떤 의미일지 궁금하다.

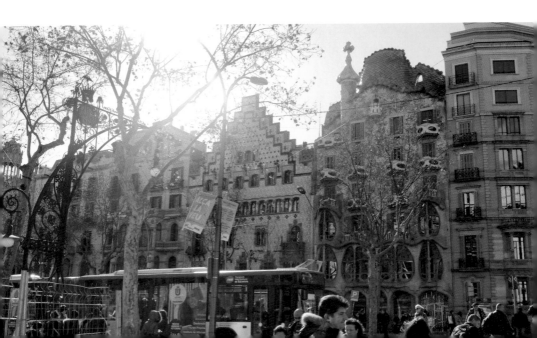

집의 차원을 넘어서다 —— #카사밀라 #가우디

카사 밀라는 부유한 사업가 밀라의
의뢰를 받아 가우디가 지은 집이다.
집 주인의 이름을 따 보통은 카사 밀
라로 불리지만 그 외관은 마치 돌을
캐내는 채석장의 모습 같다고 하여
'라 페드레라'라고 불리기도 한다.
당시 밀라는 가족이 거주할 공간, 세
를 줄 공간, 물건을 보관할 공간 등
이 한 건물 안에 함께 있기를 원했
고, 그 결과 카사 밀라는 엘리베이터
를 설치한 초기 바르셀로나 건축물
중 하나이자 옥상 바로 아래층을 물
건 보관하는 용도의 다락으로 만든
최초의 건물이 되었다고 한다. 지금
이 다락은 카사 밀라에 대한 대략적

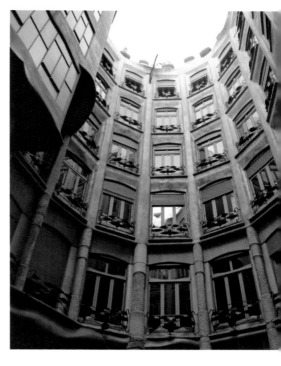

인 설명과 모형들을 갖춘 일종의 전시장으로 쓰이고 있다.

겨울 비수기 시즌을 맞아 카사 밀라는 공사 중이었다. 며칠 전까지만 해도 내
부 출입이 아예 안 되었다고 하는데 다행히 이날은 가능했지만, 외부는 여전히
공사 중이라 여러가지 공사 구조물 때문에 출렁이는 물결 모양의 외관을 제대
로 볼 수는 없었다. 그렇다고 공사를 하지 않을 때보다 입장료가 싸다거나 하
는 건 아니어서 구경꾼 입장에선 어이가 없다. 그래도 해조류가 늘어진 것 같
은 모습의 발코니와 어디 하나 각진 곳 없이 부드러운 곡선으로 된 실내는 제
대로 구경할 수 있어 다행이었다. 벽과 천장 또한 일렁이는 것 같았는데 나는
경험해본 적이 없지만 술에 한껏 취하면 볼 수 있다는 '벽이 춤을 춘다!'는 모
습이 이런 모습이 아닐까 싶었다.

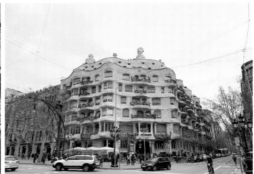

— 공사 중인 모습 — 공사가 끝난 모습

 독특한 외관으로 인해 녹아버린 고기 파이, 우주 정거장, 벌집 등으로 조롱 받았던 카사 밀라는 내부도 외부도 트러블 그 자체였다. 네모반듯하게 각진 기성 가구들은 둥글둥글한 벽면에 바짝 붙일 수조차 없었고 방은 또 어찌나 아메바처럼 생겼는지 효율성 높고 짜임새 있는 활용은 불가능해보였다. 어차피 밀라는 엄청난 부자였으니 굳이 공간을 야무지게 활용할 필요는 없었겠지만 말이다.

 내부로 들어서면 분양 당시 4개의 집을 하나로 터서 만든 넓은 밀라의 집 안 모습을 볼 수 있다. 당시 모습대로 꾸민 실내 공간은 그 시절 부자들의 생활상을 보여주는 것이라 으리으리하고 호화로울 것 같았는데 예상 외로 오밀조밀하고 귀여웠다.

 옥상의 조형물들과 관련해서는 그 종교적인 색채 때문에 '내 집은 성당이 아니다'라던 밀라 부인과 가우디 사이에 큰 싸움이 일어나 결국 공사 대금의 지불을 두고 소송까지 가게 되었다고. 이쯤 하면 트러블 메이커가 따로 없다. 이 정도면 이 집은 이미 '집'의 차원을 넘어섰다고 봐야할 듯하다.

 그렇다고 해서 '가우디가 제 고집만 부리면서 다 자기 편한 대로만 만든거냐'고 묻는다면 그것도 선뜻 그렇다고 대답하기는 어렵다. 각 방 주인들의 손

모양을 석고로 떠서 그 모양에 맞게 문고리를 만들어 단 것을 보면 가우디는
상당히 세심하고 배려심 있는 건축가다. 실제로 여러 문고리 중에 같은 모양인
것은 단 한 개도 없었고 역시나 내 손에는 맞지 않았다.

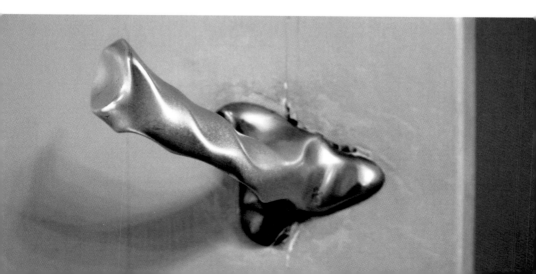

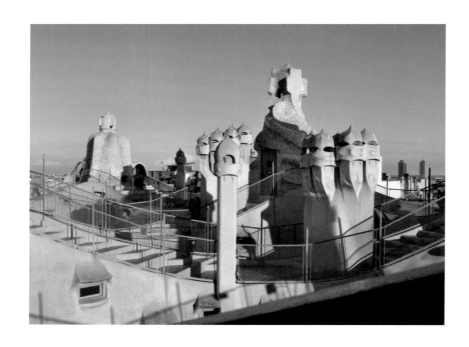

가우디 건축의 백미는 역시나 옥상이다. 그 어느 곳도 텅 빈 공간으로 놀려둘 수 없었던 가우디의 성격상 카사 바트요도 그렇고 카사 밀라도 그렇고 옥상은 일종의 조각 공원으로 조성되어있다. 옥상은 이 건물 전체에서 가장 인기가 많은 곳이기도 한데 노르스름하게 빛나는 굴뚝과 환기구들은 눈이 부시게 파란 겨울 하늘과 잘 어울렸다. 여기저기 놓인 조형물 중에 투구를 쓴 외계인의 모습을 닮은 굴뚝들은 얼핏 스타워즈의 다스베이더를 닮기도 했는데 정말로 여기서 영감을 받아 다스베이더가 탄생되었다는 이야기도 있다.

옥상은 평평하지 않게 구성되어 있어 옥상 위에 올라와서도 몇 번은 계단을 오르락내리락해야 한다. 독특하고 멋있긴 한데 만약 내가 사는 곳에 이런 옥상이 있다 한들 잘 활용할 수 있을까, 싶은 생각도 든다. 옥상을 멋지게 활용하고 싶다고 해도 다소 활용도가 떨어지지 않을까 하는 노파심. 이 집이 지어지던 그 시절에는 그런 우려는 없었을까? 딱 봤을 때는 '정말 좋고 멋지다, 나도 이

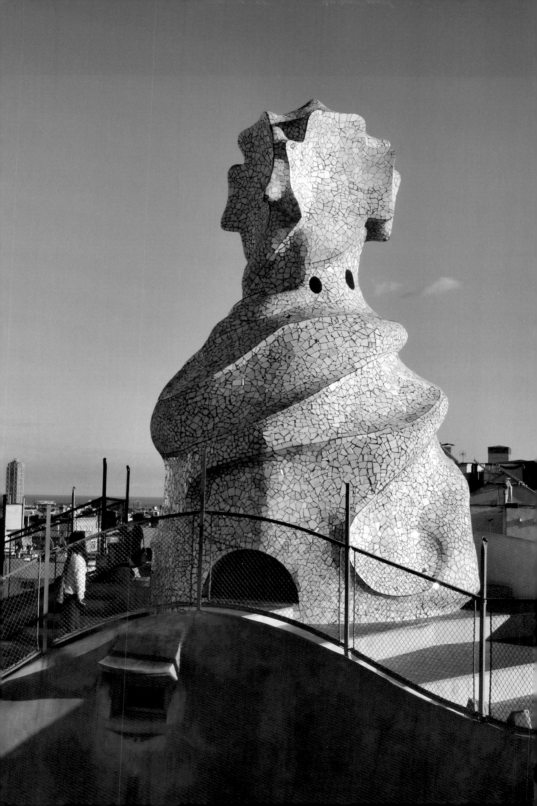

런 옥상 갖고 싶다'는 단편적인 생각은 물론 들지만 현실적으로 '너 정말 이거 가질래?' 라고 한다면 '글쎄…, 좀 위험하지 않나?' 싶은 생각이 슬그머니 든다. 물론 준다는 사람은 없으니까 이런 고민은 할 필요도 없을 것이다.

옥상의 다른 조형물들과는 달리 밀라 부인과 가우디의 분쟁을 야기했던 성모 마리아를 상징하는 조각만큼은 혼자 흰 빛깔의 모자이크 타일 형태로 구성되어 있었다. 아래가 통통하면서도 꼬불꼬불한 게 꼭 케이크 위에 쭉 짜서 올리는 생크림 장식을 닮았다. 곡면을 일일이 제각각의 모양인 타일로 메꾸는 것도 쉬운 일은 아닐 터. 이 정도면 '손 글씨'라든가 '손 그림'에 걸맞을, 그야말로 '손 건축'의 포스다.

카사 밀라는 가우디의 다른 건축물들과는 달리 외관을 화려한 색으로 치장하지 않았다. 하지만 카사 밀라가 다른 집들에 비해 초라하다거나 부족해보이지는 않는다. 깨끗한 단색의 집은 날마다 달라지는 계절 속에서 도리어 천의 얼굴을 하고 빛날 것 같은 느낌이 강하게 들었다.

사그라다 파밀리아를 바라보며 — # 성가족성당 # 가우디

* Sagrada Familia, 성 가족 성당이라고도 불린다.

 나는 종교가 있는 사람이다보니 종교가 없는 사람들이나 혹은 종교에 반감을 가진 사람들에게 성당을 본다는 것이 어떤 의미일지 잘 모르겠다. 물론 멋진 건축물은 그 자체만으로도 미학적인 면에서 충분히 볼 만하지만 아무래도 종교적인 의도를 갖고 지어진 건물이니까 그걸 빼고는 이야기하기가 힘들지 않나 싶어서다. 그 어느 계통으로도 포함시킬 수 없는 독특한 양식의 건축물로 유명한 가우디와 그런 가우디의 최대 역작으로 꼽히는 사그라다 파밀리아 역시 종교적인 의미로 가득 차 있다. 비슷비슷해 보이는 일반적인 성당과는 다른, 무척이나 희한한 모양새이건만 그마저도 그저 종교의 산물이라는 말로 밖에는 표현할 수 없다.

 성당 외벽은 여백의 미라고는 찾을 길 없이 빽빽하게 성서의 내용이 조각되어 있고 첨탑에 적힌 3번의 'Santus'는 성부, 성자, 성령 3위일체에게 봉헌된 말이며 창문 꼭대기에 붙은 색색깔의 아기자기한 과일 장식조차도 성경에 나오는 것들이니, 성서에 나오는 이야기에 관심 없는 사람들에게 이런 것들이 어떤 느낌으로 다가올지 나로서는 잘 알 수가 없다. 종교를 가질지 말지, 그리고 어떤 종교를 가질지는 개인의 선택이지만 사그라다 파밀리아에는 성서의 내용과 가톨릭을 모르는 사람들은 알아보기 힘든 부분이 분명히 있기에 좀 더 상세한 이해를 원한다면 이와 관련한 설명이 뒤따르는 가이드 투어 등을 이용하는 것도 좋을 것이다.

 명실상부한 바르셀로나의 상징이며 가우디 건축의 정수로 꼽히는 사그라다 파밀리아 성당. 가우디도 가우디지만, 성당은 1883년부터 공사가 시작되어 착공 100년이 넘은 지금까지도 공사 중이며 완공까지 얼마나 더 걸릴지 아무도 모른다는 점으로도 유명한데, 최근 건축 기술의 눈부신 발달로 드디어 2026년에 완공 예정이라는 계획이 발표됐다. 이 해는 가우디 사망 100주년이기도 해 더욱 의미가 깊다. 과거 많은 성당들이 몇백 년에 걸쳐 지어진 일은 흔했지만

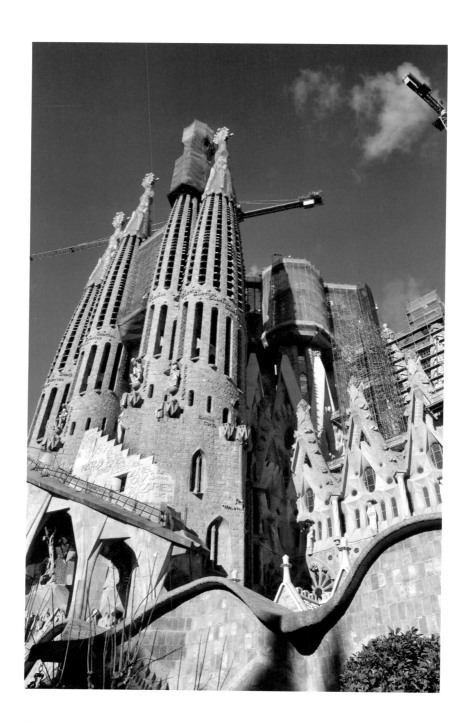

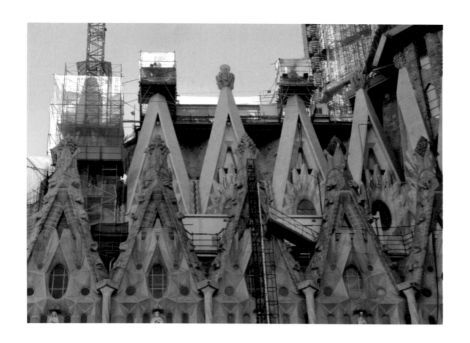

요즘 시대에도 이런 식으로 공사가 지속된다는 것이 놀랍다. 특히 단기간 내 건물을 후딱 올리고 완공 2~30년이 되면 재개발 대상으로 곧 헐릴 건물 신세가 되는 한국에서는 더욱 상상하기 힘든 일이다. 착공 100년도 넘은 이 유명한 성당이 최근 사실은 여지껏 무허가로 지어지고 있던 것으로 밝혀져 '세계 최장기 불법 건축물' 오명을 쓰며 논란이 되기도 했다. 그간 시 당국에서 성당의 존재를 암묵적으로는 인정하고 있었지만 법적으로 등록된 건축물이 아니었던 것. 공사 초기 행정 절차가 제대로 마무리되지 못했고 이후 그 상태 그대로 계속해서 공사가 진행되었던 것으로 유추할 수 있는데 왜 이런 일이 벌어진 것인지 정확한 내막은 알려지지 않았다. 원칙상 불법 건축물은 철거되어야 하지만 이의제기 없이 일정기간 이상 존속했을 경우는 예외라는 조항이 있었기에 간신히 철거를 면했다. 물론 그런 조항이 없었다고 한들 정말로 사그라다 파밀리아 성당을 철거했을지는 의문이지만 말이다.

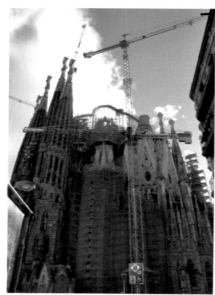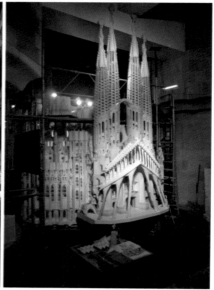

성당에는 탄생, 수난, 영광을 상징하는 3개의 문과 4개의 첨탑이 있다. 영광의 문은 아직 미완이라 공개되지 않고 있으며 지금은 탄생의 문과 수난의 문만 볼 수 있다. 가우디는 총 43년 정도를 이 성당에 헌신했는데 결국 '탄생의 문'과 첨탑 한 개만 완성한 채 전차에 치여 눈을 감고 만다. 가우디 생전에 완성한 '탄생의 문'은 예수의 탄생부터 청년기까지를 묘사했는데 아찔할 정도로 세밀하다. 여백 따위 없이 빽빽한 조각으로 가득찬 벽면에는 천사가 동정녀 마리아를 찾아와 임신 소식을 알리는 수태고지, 예수의 탄생, 동방박사와 목동들이 경배를 오는 장면 등이 표현되어 있다.

가우디가 죽은 뒤 만들어진 '수난의 문'에 들어간 조각들은 모두 수비라치가 만든 것이다. 가우디가 만든 것에 비해 '왜 이렇게 못 만들었냐'며 수많은 말이 오가기도 하는데 이쪽은 탄생의 문에 비하면 워낙 오랜 시간이 지난 후 만들어진 부분이라 실력의 우월을 떠나 아예 스타일이 다르다. 가우디 것이 화려하고 자세하다면 이쪽은 좀 더 단순하면서도 현대적인 스타일이다. 조각들

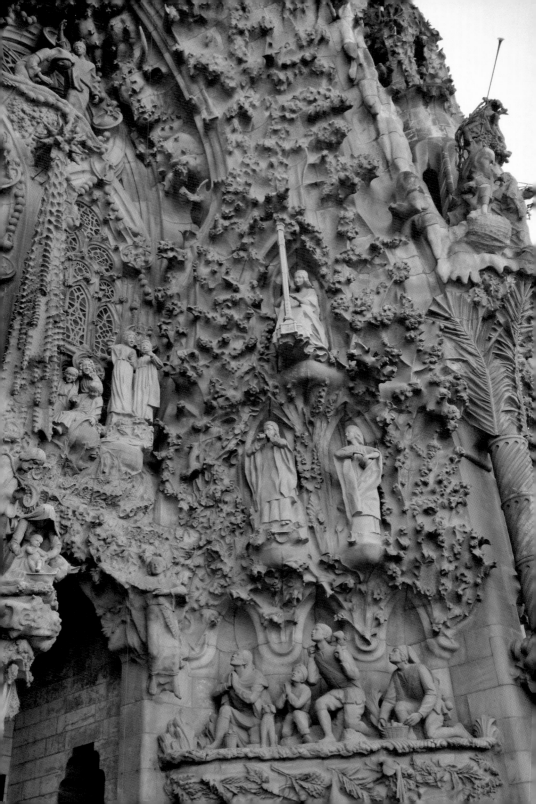

은 날카롭고 각져 있어 서쪽으로 해가 넘어갈 때 빛을 받으면 더욱 드라마틱한 분위기가 난다고 한다. 예수를 팔아넘기기 위해 누가 예수인지를 알려주려 입을 맞추는 유다, 수탉이 울고 나서야 '너는 동이 트기 전에 3번 나를 부인할 것이다'라는 예언이 사실이 되었음을 깨닫고 후회하는 베드로의 모습 등이 모두 수비라치의 조각으로 표현되어 있다.

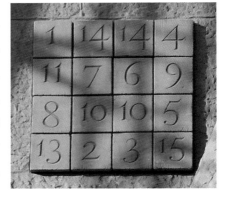

조각 옆에는 스도쿠인가? 싶은 숫자판이 있는데 10과 14가 두 번씩 반복되고 있는 것으로 보아 확실히 스도쿠는 아니다. 이 숫자들은 가로, 세로, 대각선의 합이 모두 33을 이룬다. 33은 가톨릭에서 큰 의미를 갖는 숫자인데 이는 요셉이 성모 마리아와 결혼한 나이가 33세였으며 예수가 처형당한 나이가 33세, 창세기에 예수가 등장하는 횟수가 33회, 예수가 기적을 행한 횟수가 33회이기 때문이다. 10과 14가 두 번씩 반복되는 것에도 나름의 의미가 있는데 10+10+14+14=48로, 48은 예수를 표현하는 라틴어 'I.N.R.I(Jesus Nazarenus Rex Judaeorum)'의 자릿수의 합과 같다. 이 말은 '유대인의 왕, 나자렛 예수'를 의미하는 것. I는 9, N은 13, R은 17이라는 값을 가지기 때문에 9+13+19+9=48이 된다.

3개의 문에 각각 4개씩, 총 12개의 첨탑이 세워질 예정인데 이는 12사도를 뜻하는 것이라고 한다. 이 첨탑들은 원뿔에 가까운 것 같으면서도 날카로운 직선보다는 은근한 곡선의 느낌이 나 옥수수처럼 보이기도, 우퍼 스피커처럼 보이기도 한다. 현재 볼 수 있는 4개의 첨탑은 높이가 100m가량 되는데 그중 가장 높은 것이 170m. 바르셀로나의 몬주익 언덕이 해발 171m여서 '하느님이 만든 것보다 높을 수 없다'는 의도로 가우디가 일부러 1m 낮게 설계한 것이라고 한다.

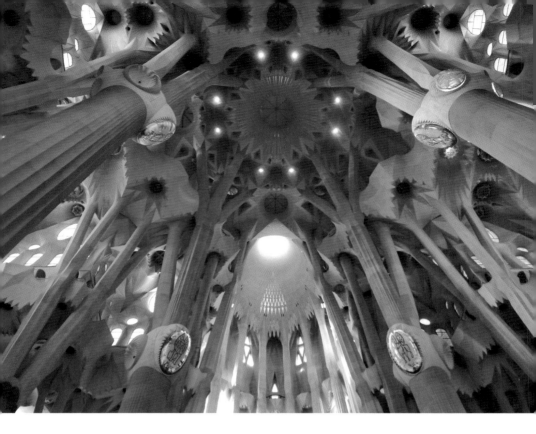

　표를 사면 성당 내부로 들어갈 수 있다. 현재 성당 건축 비용은 기부금과 티켓값으로만 충당되고 있다 하니 나도 벽돌 한 장 값은 보탠 셈이다. 내부는 온통 하얀색이라 순결하고 깨끗한 느낌인데 화려한 스테인드글라스를 통해 들어오는 자연광 덕에 오묘하고 신비롭다. 특히 천장이 화려한데 그 높은 걸 올려다보고 있자니 절대자 앞에서 작아지는 인간의 기분이 꼭 이럴 것 같은 기분이다. 그 압도적인 모습에 경건함마저 느껴졌다. 키가 큰 나무들로 가득한 울창한 숲을 걷는 것 같기도 했는데 가우디가 생전 자연에서 많은 모티브를 얻었다고 하니 분명 나무를 생각하고 구성한 게 맞을 것 같다.

　이 와중에 놀랍게도 한참을 줄을 서서 꽤 비싼 돈을 지불하고 성당 내부로 들어와 남의 가방에 손을 넣는 소매치기들이 있었다. 입장료가 있는 공간에서 활동하는 소매치기들은 처음 봤는데 그만큼 관광객이 많고 다들 천장을 올려

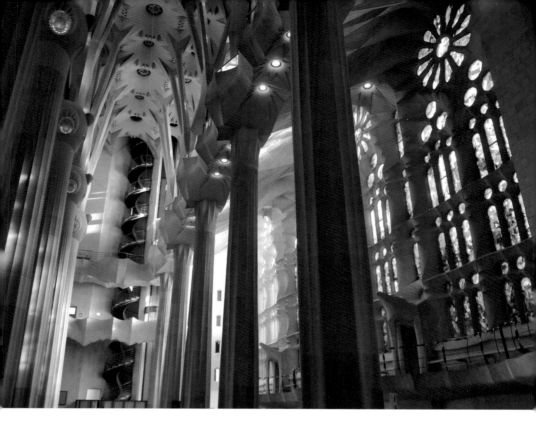

다보느라 넋이 빠져 있으니 매몰비용을 물면서까지 들어오는 게 아닐까. 다른 곳도 아니고 하필 성당에서 도둑질이라니 기가 막히기도 한데 사실 먹고사는 문제가 걸리면 세상은 우리 기대만큼 그리 깨끗할 수가 없으니 어쩔 수가 없다. 언제나 내 가방은 내가 잘 챙기는 걸로.

지하로 내려가면 가우디의 묘와 함께 성당 건축에 대한 사진과 모형, 설계도, 현재 작업하고 있는 모습 등을 볼 수 있다. 아직도 지어지고 있는 중이란 게 정말로 매력적이다. 뭐든 간에 완성된 것만 봤지 중간 과정을 본 적은 별로 없으니까. 2026년이면 정말 얼마 후니 완성된 모습도 볼 수 있을 거다. 그때 내가 다시 이곳에 와 있든, 다른 곳에서 뉴스로 보든 간에 볼 수는 있다는 사실. 공사 중인 모습과 완성된 모습을 다 볼 수 있는 세대가 얼마나 될지는 모르겠지만 내가 우연찮게 이런 시기에 살고 있다는 게 꽤 인상적이다.

성당 바깥에는 벽돌로 만들어진 학교도 있다. 성당을 짓던 노동자들의 아이들을 위해 가우디가 지은 학교. 성당의 위엄에 밀려 많은 사람들의 눈길을 끌지는 못하는 것 같지만 물결치는 듯한 지붕은 충분히 인상적이었다.

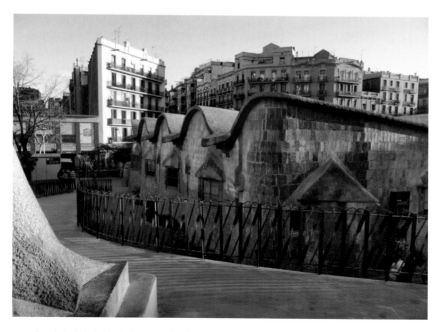

— 사그라다 파밀리아는 유네스코 문화유산으로 등록되어 있지만 그건 가우디가 작업한 부분 한정이다.

육지에서 멀미하다 — #구엘공원 #가우디

 구엘은 바르셀로나의 신흥 부르주아로 가우디의 오랜 친구이자 후원자였다. 구엘은 조용한 주택단지 건설을 원해 이 일을 가우디에게 맡겼는데 여러가지 일들로 인해 진행되던 공사는 중단되었고 이후 구엘의 상속자들이 이 부지를 바르셀로나 시에 매각, 지금은 공원으로 개방되었다.

 구엘 공원이라 불리는 공간 전체에 가우디의 숨결이 닿은 것은 아니지만 가우디가 손댄 부분을 보려면 반드시 입장권을 사야 한다. 다수의 공간은 그저 풀과 나무가 우거진, 바르셀로나 시민들이 조깅을 하거나 산책을 하는 평범한 공원으로 언제든 무료입장이 가능하지만 여기까지 찾아온 사람들은 분명 가우디를 만나러 온 것일테니 말이다. 그렇지만 이쪽도 무료로 구경할 수 있는 팁은 있다. 매표소 직원이 출근하기 전인 이른 아침에 일치감치 입장해버리거나 공원 폐장 30분 전에 입장하면 된다. 그렇지만 공원은 바르셀로나 시내에서 다소 떨어져 있어 전자대로 실천하려면 아침에 매우 서둘러야 하고, 후자는 30분 안에 후딱 둘러봐야 해 촉박한 건 마찬가지다. '속 편하게 입장권을

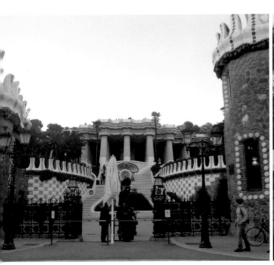

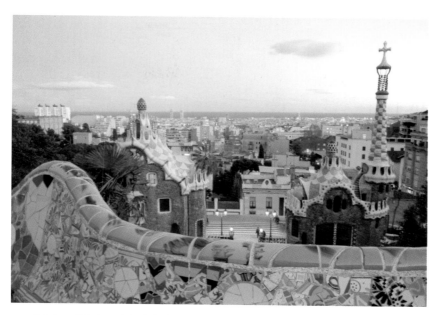

— 헨젤과 그레텔에 등장할 법한 과자집을 닮은 건물은 수위실이다.

구매하고 여유롭게 둘러보겠어' 라고 한다면 인터넷으로 미리 예매하는 편이 좋다. 현장 발매보다는 그나마 약간 저렴한 가격으로 입장권을 구할 수 있다.

　구엘 공원에서 눈 여겨봐야 할 것은 넓은 면적을 파스텔톤으로 빛내고 있는 모자이크 장식이다. 가우디의 모자이크는 트렌카디스TRENCADIS 기법이라고도 불리는데 안달루시아에서 만난 이슬람 건축물들의 타일 장식이 정형화된 타일을 반복적으로, 그리고 반듯하게 활용했다면 가우디의 트렌카디스 기법은 멀쩡한 타일이나 유리를 깨트린 다음 그 파편을 짜 맞춰 재활용하는 것이라 할 수 있다. (베네치아에서 힘들게 공수해온 최고급 유리를 바닥에 집어던져 박살내는 가우디의 모습에 인부들의 어안이 벙벙해졌다는 이야기도 전해진다.) 가우디의 작품 중 구엘 공원에서만 이런 장식을 볼 수 있는 것은 아니지만 아무래도 공원의 크기가 워낙 방대하다보니 이곳을 둘러보다보면 대체 얼마나 정성스럽게 한땀 한땀 만든 것인지, 예술이란 무엇인지에 대해 다시금 생각해보게 된다.

　구엘 공원의 정문으로 입장하면 이곳의 마스코트로 꼽히는 도마뱀 분수를 볼 수 있다. 이 도마뱀은 구엘 공원의 마스코트를 넘어서 이제는 바르셀로나의 마스코트가 되었을 정도. 바르셀로나 시내의 기념품 가게 등에서 쉬이 만날 수 있는 모자이크 도마뱀 모형들은 전부 이 녀석을 모티브로 한 것이라 봐도 무리가 없다. 따라서 이 녀석과 사진을 찍으려면 긴 줄을 서야 하는데 워낙 유명한 녀석이니 그럴 가치는 충분히 있다.

　광장은 쉼터이자 전망대로 활용되는 공간으로 이곳에서 바라보는 바르셀로나 시내의 모습은 정말이지 장관이다. 하지만 겨울에는 여름보다 해가 빨리 떨

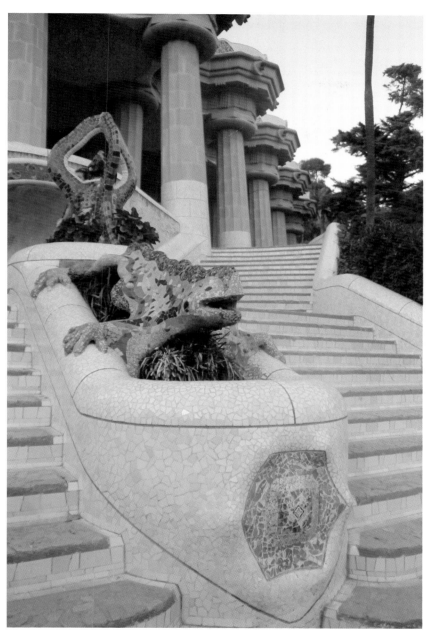

— 광장에 고인 빗물은 속이 비어 있는 기둥을 통해 아래로 흘러 도마뱀 분수의 입에서 뿜어져 나온다.

어지고 일몰이라는 것도 생각보다 짧은 순간이어서 이날도 차츰 하늘이 분홍
빛으로 물들다가 점점 보랏빛으로 변하고, 잠깐 사이에 사진조차 찍을 수 없
을 만큼 곧 깜깜해져 버렸다.

— 가장자리 부분은 아래쪽에서 보면 난간으로 보이는데 위에 올라서 보면 벤치이다.

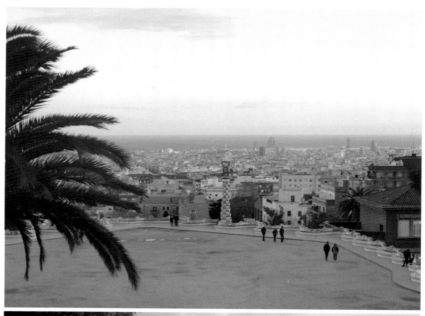

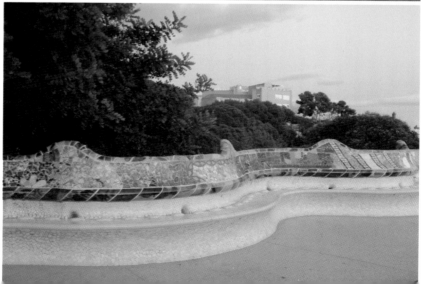

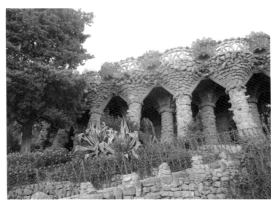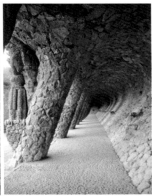

　이곳은 경사가 가파르고 지형이 고르지 않기 때문에 사실 주택이 들어설 만
한 부지는 아니었다. 그렇지만 가우디는 산을 깎아 평지로 만드는 대신 산의
굴곡을 그대로 활용하고 인위적인 작업은 최소화하며 공사를 이어 나갔다. 지
형을 조각조각 분할하여 그 지형에 맞게 어떤 곳에는 기둥을, 어떤 곳에는 산
책로를 설치했다. 기둥과 산책로 또한 자연을 그대로 활용했기 때문에 울퉁불
퉁하기도 하고 썩 깔끔해 보이지는 않지만 그게 또 가우디만의 특징이라 재미
있게 둘러볼 수 있다. 이쪽은 '어디서 본 건가?' 싶더니 'America's Next Top
Model'에서 런웨이로 쓰였던 곳이다. 그래서인지 한껏 멋을 낸 미국 여자애들
이 모델 워킹을 따라하는 듯한 요상한 걸음걸이로 사진을 찍고 있었다.

| "예술가는 작품을 만드는 데 도움이 될 자연을 찾아내어 창조주와 협력할 뿐이다."

<div align="right">- 가우디 -</div>

그러나 가우디가 아닌 사람들 —— # 바르셀로나시내 # 건축투어

가우디는 워낙 유명한 건축가이자 바르셀로나를 먹여 살리는 일등 공신이기 때문에 보통 바르셀로나는 가우디의 도시로 통한다. 그렇지만 바르셀로나의 모든 건물을 가우디가 지은 것은 아니므로 당연히 가우디가 아닌 다른 건축가들의 작품도 많다. 가우디의 작품이 아니지만 충분히 매력적이고 독특한 건물들이 시내에 포진해 있어 바르셀로나에서 가우디만 찾고 가기는 영 아쉽다. 가우디가 19세기에서 20세기에 걸쳐 활동했다면 이어 소개할 건축가들은 대개 20세기에서 21세기를 거친 사람들로, 아직 왕성하게 활동하고 있는 인물들도 많아 그 커리어가 변동되고 있는 중이라는 점도 흥미롭다.

건축 분야에는 프리츠커 상PRITZKER PRIZE이라는 상이 있다. 이는 특정한 건축물 하나에 대한 평가가 아니라 한 건축가의 건축 세계 전체를 아울러 평가해 주어지는 상이라 건축 분야에서는 노벨상 격으로 취급받는 명예로운 상이다. 우연인지 필연인지 이 상을 받은 건축가들의 작품도 바르셀로나에 유독 많다.

➤ 장 누벨 Jean Nouvel

 ◆ **아그바 타워 TORRE AGBAR** (몬세라트를 모티브로 한 수자원 공사 건물)
 ◆ 금속과 유리 등의 차가운 자재에 빛을 활용한 건축물에 소질을 보이는 건축가

누구나 과도기가 있고 그 과도기를 성공적으로 통과하면 자기만의 스타일이라는 것을 갖게 된다. 누가 봐도 이건 이 사람의 작품이다 싶은 그 사람만의 스타일. 그렇지만 그 '스타일'이라는 것은 그 범위가 어디까지일까?

장 누벨은 서울의 노들섬 오페라하우스 설계 공모와 관련하여 한동안 구설에 오르내렸던 사람이다. 동경의 구겐하임 미술관 설계 공모전에 참여했다가 낙선한 아이디어를 거의 그대로 들고 와 노들섬 쪽에 적용하려 했기 때문인데, 결국 서울시 측의 금전적인 문제로 무산되기는 했지만 그게 옳은 행

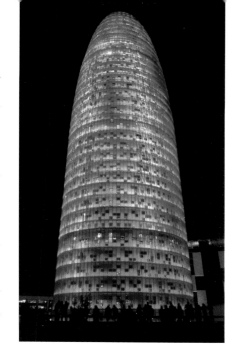

동인가에 대해서는 한동안 말이 많았다. 둘 다 본인의 설계니까 '표절'은 아니고 굳이 따지자면 '자기복제'인 것 같은데 그건 건축가 개인의 도의적인 책임의 문제일 뿐 법적인 문제가 될 것은 아니니까. '동경에서 낙선한 설계를 가져와서 서울에 써먹으려 하다니 기분이 나쁘다!'인 건 분명하지만 '왜 그렇게 하면 안됩니까?'라고 했을 때 명확한 이유를 대기는 어렵다. 어쩌면 장 누벨은 노들섬만을 위한 아이디어를 새로이 구상하기에는 너무 게을렀거나, 비록 낙선작이기는 해도 너무 애정이 가는 설계여서 포기하기 아까웠거나, 지극히 서양인의 관점에서 '일본이나 한국이나 그게 그거지'라고 생각했거나 이 셋 중 하나가 아니었을까.

그런 면에서 가우디의 건축물은 누가 봐도 가우디임을 한눈에 알아볼 수 있으면서도 서로 비슷하다 싶은 결과물은 없다는 점에서 새삼 위대하게 느껴진다.

➤ 조셉 푸치 이 카다파르크 Josep Puig i Cadafalch

- **몬세라트의 식당, 카사 아마뜨에르 CASA AMATLLER 건물 외 다수**
- 카탈루냐 전통 건축 스타일에 강점을 지닌, 가우디와 동시대에 활동했던 건축가. 모데르니스모 루트에 포함된 건축물들을 다수 지었다.

카사 아마뜨에르는 하필이면 가우디의 카사 바트요 바로 옆에 위치하고 있어 비교적 평범해 보인다는 평도 있지만 내 눈엔 그 옆에서도 결코 기죽지 않는 건물로 보였다. 초콜렛과 비스킷을 닮았다 싶더니만 아니나 다를까 초콜릿 제조업자를 위한 집이라고.

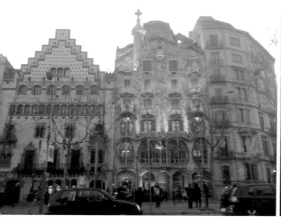

— 카사 아마뜨에르

— 몬세라트의 식당

몬세라트에서 끼니를 때울 수 있는 곳은 단 한 곳뿐인데 셀프 서비스 식당이자 매점이자 기념품샵인 곳인 이 건물 또한 조셉 푸치 이 카다파르크의 작품. 무심코 보면 그저 산꼭대기에 위치한 독과점 상점일 뿐이지만 사실은 그것조차도 적당히 콘크리트로 뚝딱 지은 것이 아니라 구운 벽돌로 하나하나씩 짜맞춰 카탈루냐 전통의 굴곡을 넣은 모습으로 천장을 완성한 것을 알 수 있다.

➤ 루이스 도메네크 이 몬타네르 Lluis Domenech i Montaner

◆ 카탈루냐 음악당 PALAU DE LA MÚSICA CATALANA
◆ 가우디와 동시대에 활동했으며 '꽃 건축가'로 알려진 남자.
　카탈루냐 음악당 또한 모데르니스모의 영향을 받은 건축물이다.

가우디에 가려진 또 다른 천재로 평가받는 루이스 도메네크 이 몬타네르의 대표작은 카탈루냐 음악당이다. 형형색색의 타일 모자이크와 정교한 스테인드글라스, 화려한 샹들리에 등은 이곳이 어째서 '세상에서 가장 아름다운 음악당'으로 불리는지 단박에 알게 해 준다. 카탈루냐 음악당은 그 자체만으로도 멋지지만 내 취향대로 하자면 밤에 보는 게 백 배 더 아름다운 것 같다. 엄

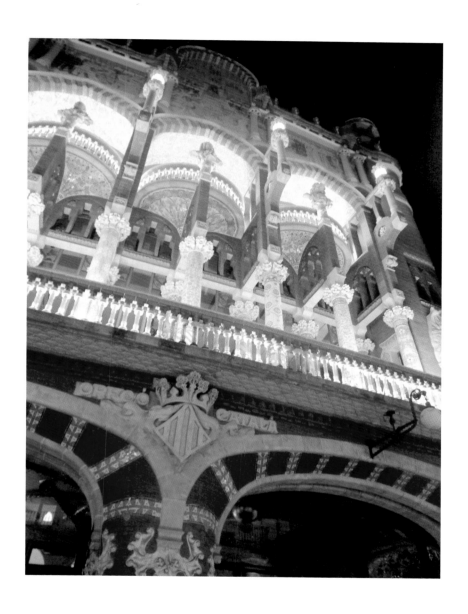

청나게 화려하면서도 고풍스러워서 벽에 딱 붙어 한참을 바라보았던 기억. 안타깝게도 내부는 음악당 내부 투어에 참여하거나, 공연 티켓이 있어야만 들어갈 수 있다.

➤ 이토 도요 Ito Toyo

◆ **스위트 애비뉴 SUITE AVENUE APARTMENTS**
◆ '가두지 않는 건축'을 특징으로 하는 서울 출생의 일본 건축가.

이토 도요는 그 건축물의 용도와 주변 환경에 중점을 둔 설계를 하는 것이 특징이다. 그래서 그의 건축물은 특정한 형태나 비슷한 분위기를 갖고 있다기보다는 매번 다른 모습을 하고 있다. 또한 이토 도요는 건물의 외부와 내부 간에 관련성이 전혀 없는 건축을 하는 것으로도 유명해서 건물의 외부와 극단적으로 다른 느낌이라는 건물 내부를 구경하지 못한 것이 못내 아쉽다.

이쪽은 본래 휴고 보스 건물로 더 잘 알려져 있었지만 지금 휴고 보스는 멀지 않은 다른 건물로 이전을 했고 이후 'Suite Avenue Apartments'라는 이름의 숙박 시설로만 사용되고 있다. 길 건너편의 카사 밀라를 현대적으로 재건축한 건물로 평가받고 있다. 사진상 오른쪽에서 두 번째, 물결치는 듯한 건물이다.

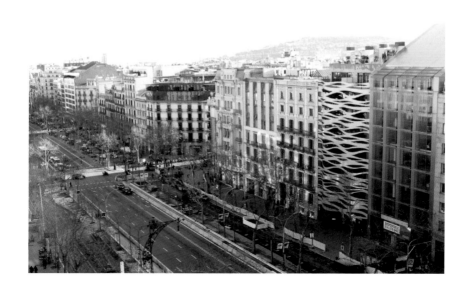

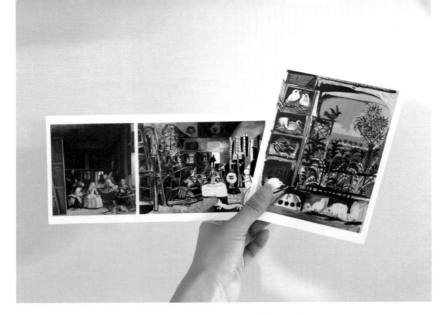

— 시녀들 연작 중 한 작품과 비둘기. 피카소 미술관에서 구매했다.

재해석해낸 연작들이었다. 〈시녀들〉은 워낙 유명한 작품인 데다가 내가 좋아하는 작품이기도 하고, 피카소가 이런 작업을 했었는지 이전에는 전혀 몰랐었기 때문에 방 한 칸에 가득 들어찬 연작들이 모두 다 새로웠다. 그중에서도 마르가리타 공주와 강아지의 모습을 다양한 버전으로 그려놓은 각각은 특히 재미있었다. 작품에 등장하는 인물을 하나하나 떼어 부각시킨 것도 있고 아예 전체적으로 재구성한 것도 있고 인물을 조금 더 오른쪽으로, 혹은 왼쪽으로 배치하면 어떨까, 인물의 위치가 바뀌면 그에 맞게 조명의 위치도 수정해야겠지? 색상은 어떻게 바꿀까? 가로와 세로를 바꾸어보면 어떨까? 등 여러 고민들이 담겨있다. 다 제각각의 모습을 하고 있지만 불완전한 윤곽선과 단순화된 형태, 쪼개진 얼굴 등을 보면 이건 피카소임을 확신할 수 있다. 피카소는 위대한 고전 작품을 본인만의 스타일로 재해석한 작품을 여럿 남겼지만 그중에서도 이곳의 〈시녀들〉이 위대한 것은 그 과정 전체를 볼 수 있기 때문이다. 피카소는 이런 연습을 통해 자신만의 스타일을 점차 만들어갔는데 그 느낌은 고딕 지구의 춥고 어두운 골목 틈새로 조금씩 빛이 들며, 그 빛을 따라 방향 감각이 확실해지는 느낌에 가깝다고 할 수도 있을 것이다.

피카소는 천재였던 게 분명하지만 단순히 본인의 천재성에만 기댄 것이 아니라 부단히 노력했던 사람임을 수많은 습작에서 알 수 있다. 그는 심지어 '다작의 화가'로 기네스북에까지 올라있는데 생전에 유화와 드로잉 13,500여점, 판화 100,000점, 삽화 34,000점을 남겼다고 한다.

남의 작품에서 새로운 스타일을 배우는 것을 부끄러워하지 않고 "다른 사람을 모방하는 것은 반드시 필요하다. 하지만 자기자신을 모방하는 것은 한심한 일이다."라는 말로 자기복제만 계속하지 말고 끊임없는 관찰과 배움의 자세를 가지라고 말한 피카소. '그렇다면 그건 남이 힘들게 개발한 스타일을 베끼는 것 아니냐?'라는 질문에는 아래와 같이 답했다고 한다.

| "저급한 예술가들은 베낀다. 그러나 훌륭한 예술가들은 훔친다."

피카소가 즐겨 찾았다는 '4 gats(네 마리 고양이)' 카페도 고딕 지구에 위치해 있다. 이곳은 19세기 말, 파리 몽마르트 언덕의 르 샤 누아르LE CHAT NOIR(검은 고양이라는 뜻) 캬바레를 모방하여 개장한 곳으로, 예술가들의 살롱으로 통했으며 피카소가 생애 첫 전시회를 연 장소로도 유명한데 당시 전시된 작품들은 모두 '친구들의 초상화'였다고. 메뉴판의 그림 또한 피카소의 작품이라 눈여겨 볼 만하다.

분위기라는 것은 상황에 따라 변모한다. 그 시절과 달리 요즘의 카페는 연인과 친구들의 장소가 되었다. 어쩌면 문학과 예술처럼 멀리 있는 것보다는 나와 내 사람들의 삶이 더 중요해졌는지도 모른다. 그래서 많은 카페들은 서로 안부를 묻고 누군가를 씹기도 하며 거기에 맞장구도 쳐주면서 서로를 위로하는 장소가 되었다. 그것도 나쁘지 않다. 지금은 19세기가 아니니까. 그렇다면 지금의 우리는 철학과 정치, 문화와 예술을 아우르는 분야에 대한 토론과 의견 교류를 어디서 할 수 있을까? 요즘 세상에 그나마 그런 일들이 가능한 곳은 개인적으론 독립 서점이라고 생각한다. 그렇지만 이건 나만의 생각이고 다른 사람들은 또 다른 장소를 떠올릴 가능성도 있다. 그건 카페일 수도, 동네의

자그만 술집일 수도 밥집일 수도 있을텐데 그게 어디든 간에 만약 그런 장소
가 있다면 난 그곳을 여전히 '살롱'이라 부르고 싶다. 커피를 팔든 술을 팔든
밥을 팔든 상관없이.

— 가장 왼쪽에 걸린 그림이 피카소의 것이다.

세상의 모든 바다 ── #몬주익언덕 #황영조선수

지구상의 모든 바다는 다 미묘하게 그 빛깔과 냄새가 다르다. 바르셀로나의 바다는 지중해지만 이탈리아 남부에서 봤던 그런 자연의 바다가 아니라 도시의 바다였다. 바다가 도시 안쪽까지 깊숙이 들어와 있는 게 마치 시드니나 부산의 바다와 닮았다. 실제로 바르셀로나는 중심가에서 쭉 직진하면 바다가 나온다. 걷는 게 좀 힘들다 싶으면 지하철로 2~3정거장만 가면 된다. 바닷가엔 대형 쇼핑몰이 들어서 있는데 여기 2층의 여자 화장실에서 바라보는 뷰가 끝내준다고 하여 굳이굳이 2층 화장실을 들러 보았다.

그렇게 둘러보고 나오니 해가 슬슬 지려고 하면서 바다가 환상적인 빛깔로 물들고 있었다. 끝없이 펼쳐진 백사장에 에메랄드빛 바닷물이 아니어도 충분히 아름다운 바다였다. 사진을 찍고 둘러보니 그 옆은 수많은 보트들로 가득했다. 멀리 보이는 콜럼버스 동상은 스페인 만국 박람회 때 세운 것으로, 콜럼버스가 여섯 명의 '인디언'을 데리고 스페인으로 되돌아와 해안에 첫발을 내디딘 지점에 세워진 것이다. 죽을 때까지 자신이 발견한 것을 '인도'라고 굳게 믿었던 사람. 문득 그는 행복했을까, 하는 생각이 드는 저녁이다.

스페인은 기본적으로 농업국가이긴 하지만 실질적으로는 관광으로 먹고사는 나라이다 보니 겨울 비수기엔 그 다음 해 여름 성수기를 위해 모든 것들이 다 보수공사에 들어간다. 덕분에 겨울 여행은 여름 여행보다 한가롭고 숙박비도 싸서 좋지만 몇몇은 아쉽기도 하다. 본래는 바닷가에서 몬주익 언덕까지 케이블카를 타고 올라갈 수 있는데 이번에도 운행을 중단한 채 공사 중. 아쉬운 대로 버스를 이용할 수밖에 없었다. 대중교통이라고는 버스와 지하철만 떠

오르곤 하는데 이 동네는 케이블카가 대중교통 수단 중의 하나라 하여 몬주익 언덕에 오를 때 꼭 타보고 싶었지만 어쩔 도리가 있나. 서둘러 버스를 탔다.

케이블카가 아닌 버스는 몬주익 언덕을 빙글빙글 돌며 마라톤 코스를 그대로 따라가고 있었다. 이곳은 1992년 바르셀로나 올림픽 당시 마라톤에서 죽음의 구간으로 불렸던 가파른 언덕이자 황영조 선수가 일본 선수를 제낀 곳이기도 하다. 이곳이 마라토너들에게 왜 '죽음의 구간'이라 불리는지 케이블카를 타고 한방에 올라왔다면 느끼지 못했을 거라는 점에서 오히려 다행이었다.

꼭대기에 도착하니 예전엔 요새로 쓰였던 곳이지만 지금은 전망대이자 공원으로 쓰이는 성이 하나 있다. 해는 점점 더 저물고 멀리 보이는 바다는 하나둘 불을 밝힌다. 불을 밝히는 것은 고깃배가 아닌 수많은 컨테이너들. 그래도 서정적이다. 컨테이너 아래서 불을 밝히고 일하는 사람들의 삶 때문이다. 삶에는 정답이 없다. 정답이 없다는 말처럼 무책임한 말도 없지만 어쩌겠는가. 누군가

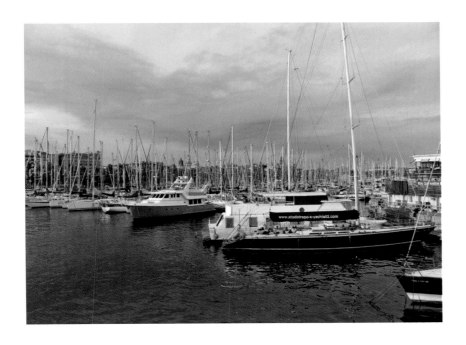

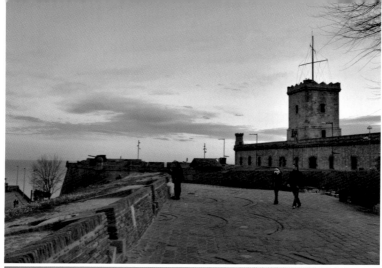

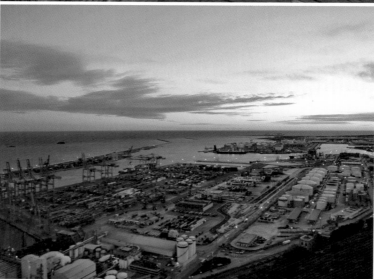

는 새벽을 밀어내고 아침을 열며, 누군가는 저녁에 불을 밝힌다. 누군가는 매일을 떠돌며 살고 누군가는 평생 그 자리를 벗어나지 않고 산다. 나는 회사밥을 꼬박꼬박 받아먹게 된 이후로, 아직도 '방황'이라는 꼬리표를 붙이고 사는 게 양심에 많이 찔린다. 그래서 '니가 뭐가 힘드냐, 너 정도의 힘듦은 아무것도 아니야' 말에 순간 울컥했다가도 이제는 슬그머니 주저앉게 되었다. 그렇다고 해서 정말 힘듦이 없겠는가. 살아있는 매 순간순간, 방황 없이 살 수 있는 사람이 있겠는가. 아무튼 바다 너머에는 우리가 살아보지 않은 또 다른 삶이 있다. 그래서 우리는 늘 바다를 바라보며 아득해할 수 밖에.

지로나를 걸어보자 —— # 바르셀로나근교 # 드라마촬영지

네이버에 '바르셀로나'를 검색해보면 '바르셀로나 일요일'이 자동완성으로 뜬다. 일요일에는 몇몇 관광객용 식당을 빼고는 대부분은 다 문을 닫기 때문에 대체 어디서 무엇을 하며 알차게 보내야 할지가 궁금한 사람들이 검색을 많이 했던 것 같다.

대강 정리를 해보면

❶ 가우디 위주로 돌아라, 가우디는 일요일에도 한다.
❷ 365일 오픈하는 쇼핑몰에 가라.
❸ 공원에서 피크닉을 즐겨라.

정도였다.

아닌 게 아니라 정말로 바르셀로나는 일요일에 푹 쉬는 분위기다. 일요일 오전에 노천 시장 등이 열리는 곳도 있긴 하지만 대부분의 가게는 셔터를 내리고 거리는 텅 비어 버린다. 상점, 자라ZARA를 포함한 옷 가게, 미술관(간혹 오전에는 하기도 함), 백화점, 심지어 마트까지. 한국에서는 한 달에 한두 번만 마트가 닫아도 당장 그 다음 주가 너무 불편한데 매주 일요일마다 다 문을 닫으면 이 동네 사람들은 쇼핑이나 장보기는 언제 하지? 싶은 오지랖이 발동하고야 말았다.

바깥 분위기에 맞춰 덩달아 푹 쉬는 것도 좋지만 하루가 아쉬운 이방인 입장에 숙소에 처박혀 빈둥대기는 아까운 노릇이다. 그래서 처음부터 이 날은 기차를 타고 근교 지로나로 나갈 생각을 했다. 물론 근교라고 해서 그 동네는 휴

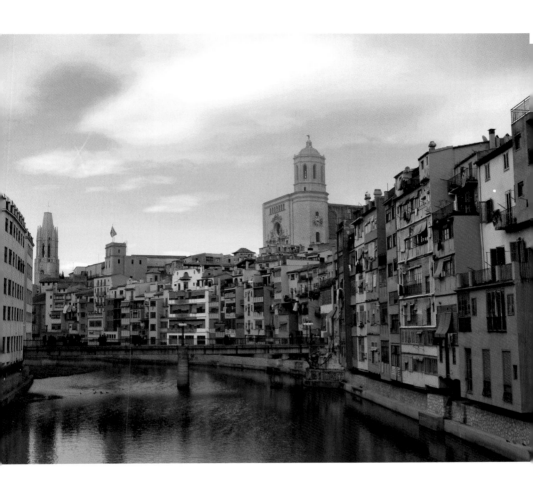

일이 아닌 건 아니지만 이때의 주말은 특별히 '지로나10'이라는 페스티벌 기간이어서 제법 많은 곳이 문을 열었다. 지로나10은 숙박비나 레스토랑의 특선 메뉴 등을 모두 '단돈 10유로'로 즐길 수 있는 나름의 할인 행사다. 한화로 바꿔 생각하면 10유로가 그닥 작은 돈은 아니지만 바르셀로나 물가를 생각하면 꽤 매력적인 행사라고 할 수 있다. 보통의 유럽 여행에 비해 스페인 여행의 장점으로 늘 '물가가 싸다'가 언급되곤 하지만 그건 바르셀로나에는 해당되지 않는 말이다. 마드리드나 세비야 등과 비교하면 바르셀로나의 물가는 살인적이

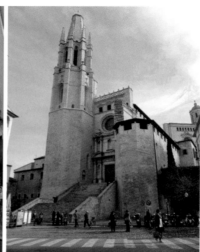

고 인심도 야박하기 그지없다. 아마도 관광업이 주요 산업인 도시에서 이런 현상이 벌어지는 것은 어쩔 수 없으리라.

계획대로 기차를 타고 지로나로 넘어갔다. 지로나는 기원전 4~5세기경 이베리아인들이 세운 오랜 역사의 도시로 오냐르 강과 성벽에 둘러싸인 모습이 고즈넉하다. 인구가 10만 명이 채 안 되는 작은 마을이지만 역사적으로 많은 풍파를 겪으며 수차례 주인이 바뀐 곳이기도 해 바르셀로나와는 분위기가 사뭇 다르다. 작은 마을은 작은 마을 나름의 매력이 있는 법이다.

람블라 라 리베르타 거리를 걸으며 구시가지를 둘러보았다. 오래된 돌바닥은 반들반들거렸고 적당히 구름이 있어 더욱 운치 있었던 기억이다. 작은 마을이니만큼 딱히 "꼭 이곳을 가야 해!"하는 마음가짐보다는 천천히 사색하듯 산책하는 게 더 어울리는 곳이다. 날씨가 좋으면 일광욕도 할 겸 느긋이 걷기 좋은 곳일 텐데 이날은 날씨가 싸늘하고 흐리기도 해서 그런 여유는 누려지지가 않았다. 어깨를 움츠린 채 성벽 사이사이를 걸으며 예전에 이 지역의 주인이었던 사람들의 흔적을 만나보았다.

유대인들이 살았던 구시가지 —— 건물은 높고 골목은 좁아서 어쩔 수 없이 그늘진 곳이 많았다. 날씨가 싸늘해서 그늘이 더욱 춥게 느껴졌는데 골목골목마다 간간히 작은 가게들이 있었다. 말 한마디 안 통하는 상점의 아저씨에게 손짓 발짓으로 물어물어 '지로나'라고 적힌 마그넷을 구입했다.

대성당 —— 계단에서 바라보는 구시가지의 풍경이 멋지고, 또 성당 외벽이 멋졌던 곳. 1100년경 만들어졌다는 천지창조 태피스트리를 간직한 곳으로 유명한데 태피스트리는 엄숙하고 경건한 느낌보다는 귀여운 느낌이 더 들었다. 태피스트리 외에 교황의 지팡이나 모자, 성화 등 그 외의 보물들도 많이 볼 수 있었다. (보물들은 촬영 금지)

아랍 목욕탕 터 —— 12세기 이슬람 지배 시대의 유물인 아랍 목욕탕 터에는 6개의 기둥이 달려있는 8각형 욕조가 그대로 남아있다. 욕조 자체뿐 아니라 냉탕과 온탕, 사우나와 보일러 시설까지 갖추고 있어 더욱 신기했다. 옥상은 전망대로 쓰이고 있었는데 그다지 높지는 않아서 높은 곳에서 쭈욱 내려다보는 듯한 느낌은 크게 들지 않았다. 정해진 입장료가 있는 것 같은데 이날은 지로나10 행사 덕분에 1유로에 입장할 수 있었다.

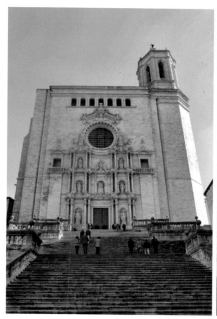

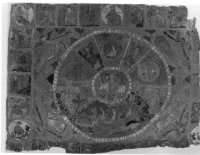

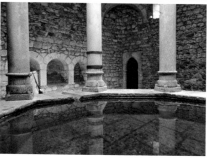

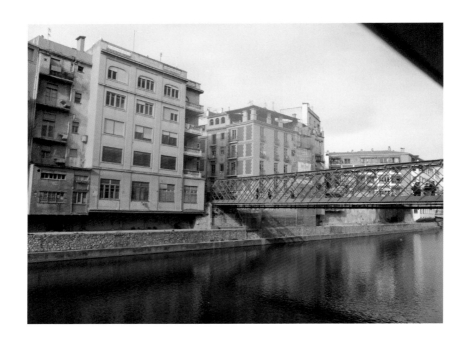

 그래도 역시 지로나의 랜드마크는 붉은 빛깔의 에펠 다리다. 여기서의 '에
펠'은 에펠 탑의 그 에펠이 맞다. 에펠탑도 철교를 주로 가설했던 토목 기사 구
스타브 에펠의 이름을 따서 에펠탑이 된 것이니까. 지로나의 에펠 다리는 에
펠탑을 짓기 전인 1877년 완공이 되었다. 처음 이 다리가 생겼을 때는 에펠탑
과 마찬가지로 '주변의 미관을 해치는 흉물스러운 철골 구조물이 웬 말이냐'
며 비난을 받았지만 지금은 지로나 주민들의 사랑을 듬뿍 받는 존재가 되었다.

HOLA!

지로나는 각종 드라마 촬영지로도 인기가 많으며 <알함브라 궁전의 추억>의 메인 촬영지이기도 하다. 특
히 대성당의 경우에는 <왕좌의 게임>, <푸른 바다의 전설>에도 등장했다.

가장 낮은 곳에서 가장 높은 곳으로 —— #바르셀로나근교 #검은성모

몬세라트에 대한 이야기를 글로 옮기기까지 상당히 오래 걸렸다. 이는 글을 쓰는 과정의 문제가 아니라 과연 몬세라트를 주제로 글을 써도 될까? 하는 망설임으로 인해서였다. 그건 이곳이 그간 들러보았던 그 어느 곳보다도 종교적 색채가 강한 곳이었기 때문일 것이다. 내가 느끼기에는 바티칸보다 더한 느낌. 바티칸이 모든 재능과 재물을 끌어모아 드러내 놓고 신을 섬기며 가장 호화롭고 번쩍거리도록 꾸민 성전이라면, 이곳은 몰래 숨어서 기도를 드렸던 곳이자 나폴레옹으로 인한 전쟁의 참화 속에서도 끝끝내 지켜낸 카탈루냐의 종교적 정신의 정수인 곳이라고 할 수 있다. 이런 장소에 대해서는 내가 느낀 것을 기록하는 것조차 조심스러워서. 그런 조심스러움을 끌어안은 채 글을 쓸 만큼의 재간은 안 되어서.

'톱으로 자른 산'이라는 뜻의 몬세라트(MONT 산, SERRAT 톱)는 경이로운 풍경과 카탈루냐의 종교적 터전으로 유명한 곳이다. 가우디가 성 가족 성당과 카사 밀라를 지을 때 몬세라트에서 영감을 받았고 장 누벨 또한 아그바 타워를 설계할 때 이곳을 모티브로 했다고 한다. 이렇듯 몬세라트는 많은 예술가들의 뮤즈와 같은 존재였다. 몬세라트는 본래 바다였지만 지각변동으로 인해 지금은 6만여 개의 봉우리를 품은 채 불쑥 솟은 산의 모습이 되었다. 무려 해발 1,235m. 수도원은 산 중턱인 725m 지점에 있는데 여기가 몬세라트 여행의 시작점이라 할 수 있다. 설마 여기까지 걸어올라야 하는 건가 하는 점은 걱정 마시길. 도로가 잘 되어있어 차로 닿을 수 있고 푸니쿨라와 트레인 등도 이용 가능하다. 그렇지만 몬세라트에는 길고 짧은 트래킹 코스도 2,000여 개나 되고 그 코스의 일부는 산티아고 순례길의 일부라고 하니 직접 걸어보는 것도 의미있는 일이기는 할 것이다.

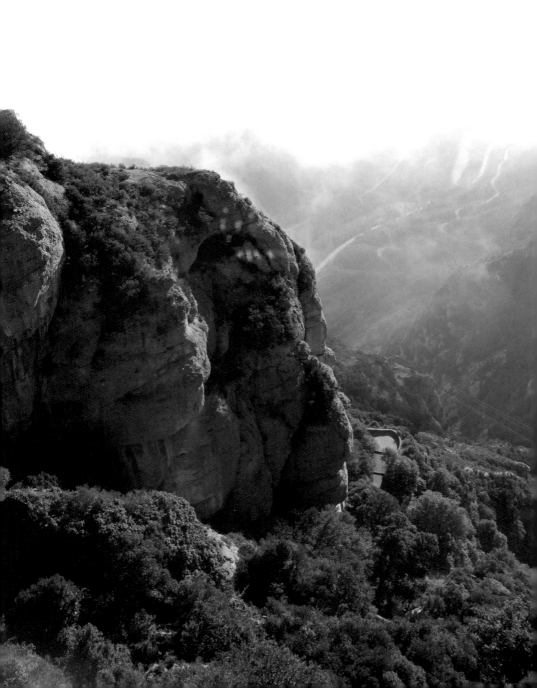

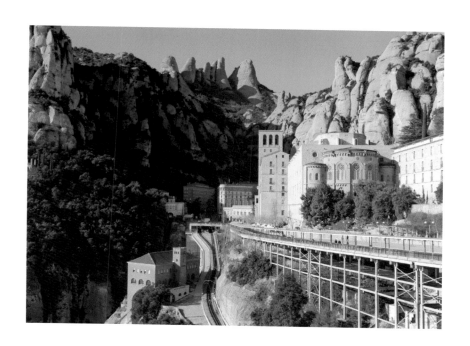

커다란 바위들이 병풍처럼 펼쳐진 신비로운 모습 덕분에 이곳의 수도원은 더욱 신성하게 느껴지는데 수도원 내부의 성당에는 카탈루냐의 성모로 인정받는 검은 성모, 라 모레네타가 모셔져있다. 검은 성모를 만나기 위해서는 5개의 예배당과 천사의 문, 성자들의 계단을 지나고도 또 3개의 방을 더 지나야 한다. 이 여정에는 많은 사람들이 함께 하게 되는데 그 줄은 끝없이 길다. 연간 200만 명이 이곳을 찾는다고 하니 그럴 만도 하다. 그렇게 가까스로 검은 성모를 만난 사람들은 성모가 들고있는 지구 부분을 만지면서 소원을 빌곤 한다.

검은 성모는 말 그대로 까만 성모다. 다른 곳의 성모와는 달리 특이하게 이곳의 성모가 까만 이유에 대해서는 무슬림들에게 가톨릭이 박해를 받던 시절 신자들이 동굴에 숨어서 기도를 드리는 동안 촛불 등의 그을음이 묻어서, 이 지역에 흑인들이 많이 살았는데 그들이 자신들과 같은 모습으로 성모상을 제작했기 때문에, 성모상의 표면에 입힌 은박이 산화되어서 등의 이야기가 전해진다.

　이곳에 검은 성모만 있는 것은 아니다. 몬세라트에서 꼭 경험해 봐야 할 것 중 하나는 에스콜라니아 합창단의 노랫소리다. 에스콜라니아 합창단은 13세기에 창설된 유럽에서 가장 오래된 합창단 중 하나로, 빈 소년 합창단과 파리나무 십자가 합창단과 함께 세계 3대 소년 합창단으로 꼽히고 있다. 엄격한 기숙 생활과 더불어 철저하게 '신의 아이들'로 교육받는다고 하는데 입장, 퇴장할 때나 노래 사이사이에 두리번거리는 모습, 옆 친구와 귓속말을 나누는 모습은 영락없는 그 나이 또래 애들의 모습이었다.

　합창은 딱 정해진 시간에만 들을 수 있고, 그나마 매일 공개가 되는 것도 아니다. 부정기적으로 스케줄 변동이 되기도 하고 방학 시즌에는 소년들이 모두 집으로 돌아가 사람 자체가 없는 경우도 있다. 그리고 이들의 노래를 듣기 위해서는 엄청나게 긴 줄을 서서 입장해야 하는데 입장하는 도중에 합창이 끝나버리는 수도 있다. 한마디로 이 모든 일들의 합이 맞아야만 영접 가능. 여행에

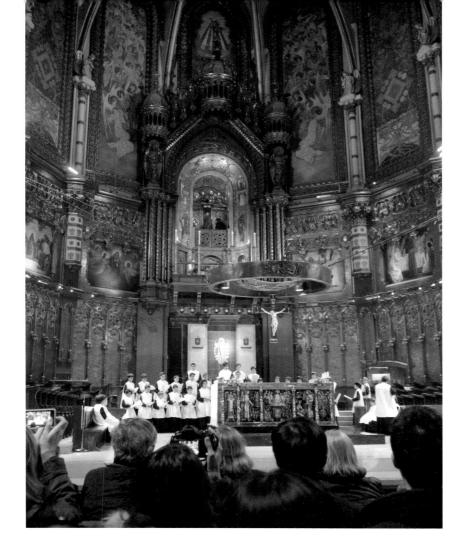

도 운이 따라줘야 하는 것. 그런 면에서 나는 운이 좋았다. 변성기가 오기 전의 어린 소년들로만 이루어진 합창단의 음색은 몹시 청아하다. 너무 청아해서 눈물이 날 정도다. 여기까지 왔다면 꼭 그들의 합창을 들을 수 있기를.

가장 낮은 곳에서 가장 높은 곳으로 변모한 곳. 그곳에서 경험한 일들에 대한 이야기를 설명한다는 것은 역시 쉬운 일이 아니다. 덧붙이는 몇 장의 사진으로 갈음해본다.

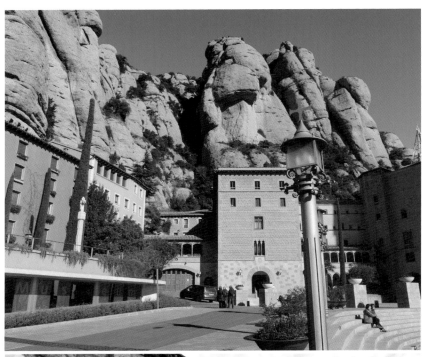

검은 성모는 이곳에만 있는 것은 아니고 프랑스 남부의 일부 지역에도 있다.

성 가족 성당의 '수난의 문'을 만든 수비라치의 작품, <산 조르디 조각상>이 이곳에 있다. 양각과 음각을 동시에 표현했다는 평가를 받는 이 조각의 얼굴을 쳐다보면 눈이 마주치는 듯한 느낌을 받을 수 있는데 그 눈이 어찌나 또렷한지 마주치는 정도가 아니라 아주 노려보는 것 같다.

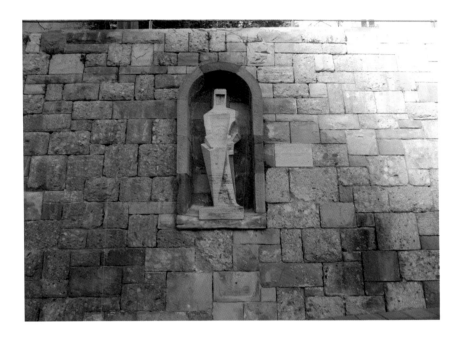

살바도르 달리를 만나는 날 ── #바르셀로나근교 #살바도르 달리미술관

이날은 달리 미술관을 가기 위해 아침부터 기차를 타고 피게레스로 나갔다. 달리 미술관 외엔 아무것도 없는 한적한 교외. 그것만 보러 2시간씩 이동하는 일은 미술에 관심 없는 사람에겐 다소 낭비일지 모른다는 의견도 많다. 하지만 그래서 나는 더 좋았다. 바깥 구경을 포기하는 것에 대한 미련없이 미술관에서 오래도록 시간을 쓸 수 있으니까. 짧은 일정 때문에 지로나와 피게레스를 하루에 묶어서 다녀오는 경우도 많은 것 같은데 이런 코스는 썩 추천은 하지 못하겠다. 나는 이날 미술관에서만 3시간 넘게 시간을 썼다.

'어떤 화가를 가장 좋아하세요?' 라는 질문에 만약 '저는 히에로니무스 보쉬를 가장 좋아합니다.' 라고 답한다면 '그게 누구에요?' 나 '어떤 그림을 그린 사람이에요?' 라는 질문이 따라붙을 가능성이 크다. 하지만 달리는 조금 다르다. 설령 달리가 어떻게 생긴 사람인지, 어떤 그림을 그렸는지는 모른다 쳐도 그 익살스러운 콧수염쟁이의 모습을 한 번도 본 적 없는 사람은 흔치 않을 것이며 백번 양보해서 달리의 얼굴은 모를지라도 녹아 흘러내리는 시계의 이미지는 알 테니까. 녹아 흘러내리는 시계의 이미지는 달리의 대표작 〈기억의 지속 THE PERSISTENCE OF MEMORY〉에 표현되어있는데 이 이미지는 미술의 ㅁ에도 관심이 없는 내 주변 사람들조차 '엇, 이거 어디서 본 것 같은데!' 라며 대번에 알아보곤 했다.

살바도르 달리SALVADOR DOMINGO FELIPE는 20세기 초현실주의의 선구자이자 스스로를 천재이며 편집광이라고 공언한 일명 '이단의 화가'다. 스스로를 천재라 칭하다니 참으로 시건방진 인간이지만 아무리 그래도 팩트는 팩트니까 누구도 그의 말을 반박할 수는 없을 것이다. 겸손하든 아니든, 그는 환상과 무의식,

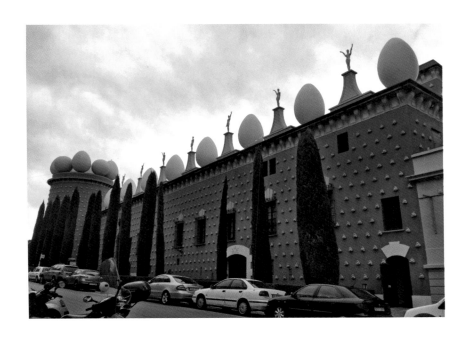

현실과 비현실이 뒤섞인 듯한 독특한 화풍으로 앤디 워홀을 비롯한 팝아트의 세계와 현대 영화에 이르기까지 다방면에 영향을 미쳤다.

미술관은 붉은 외관에 여러 개의 달걀이 올라간 희한한 모습. 벽에 다닥다닥 붙은 것은 빵 모형이다. 그리고 문을 열기도 전부터 입장을 위해 줄을 서있는 사람들. 관광 성수기인 여름엔 미술관 건물을 한 바퀴 둘러 줄을 선다는데 이 때는 겨울이라 그렇진 않았다.

'달리의 작품은 이러저러하다' 라고 하나의 개념으로 뭉쳐서 설명하긴 어렵지만 이곳엔 달리 특유의 '숨은 그림 찾기' 식의 작품이 꽤 많았다. 〈Lincoln in Dalivision〉는 가까이서 보면 아내인 갈라의 누드이지만 멀리서 보면 링컨의 초상으로 보이고, 〈Mae West's Face used as apartment〉 역시 가까이서 보면 커튼과 액자, 쇼파 등 누군가의 아파트에 놓여있을 법한 개개의 객체이지만 멀리서 보면 Mae West 라는 여배우의 얼굴이 된다.

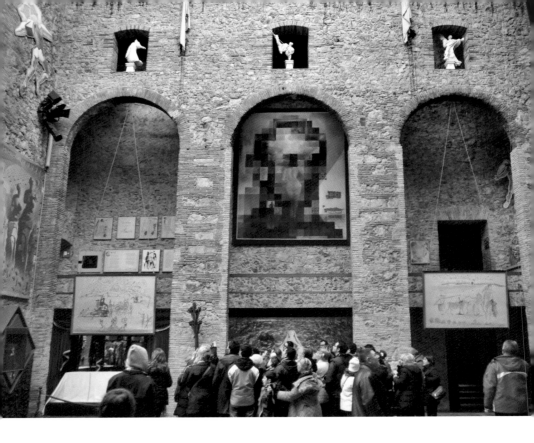

　미술관이나 박물관에 간다는 것은 내게는 큰 기쁨이다. 그 안에서 내가 알던 것을 실제로 보게 되면 기쁜 감정 중에서도 반가움에 속하는 기분이 샘솟고 아예 새로운 것을 만나게 되면 '이런 것도 있었나?' 하는 놀라움을 느낀다. '숨은 그림 찾기'식의 작품들은 대개 유명한 것들이라 쉬이 알아볼 수 있었고 역시나 반가웠다. 그렇지만 그동안 잘 몰랐던 작품들도 많아서 새롭기도 하고, 결국은 이리저리 발품을 팔며 구경하느라 종일 몹시 분주했다. 한 사람의 작품이라고 하기엔 너무나 스타일이나 표현 방식이 다양해 질리거나 지칠 틈도 없이 계속 돌아볼 수밖에 없었다. 자갈로 구성한 듯한 그림들은 아르침볼도의 작품들을 연상시켰으며 달리답지 않은 얌전한 스타일의 그림들, 거울 때문에 보는 위치에 따라 두 그림이 합성되어 보이는 듯한 작품, 진짜 새를 납작하게 눌러놓은 작품 등 대강 보고 빠르게 지나칠 수 있을 만한 만만한 작품은 하나도 없었다.

진짜 〈기억의 지속〉은 뉴욕에 있지만 대신 이 곳엔 달리가 '작품 활동을 위해' 낮잠을 잘 때 사용했다는 침대가 있었다. 달리는 '나는 꿈에서 본 것을 그린다'고 선언했으니 작품 활동을 위해서는 모티브가 될 만한 꿈을 자주 꿔야했고 꿈을 꾸려면 일단 자야하니까 침대에 공을 들인 것도 무리는 아니다. 이 방은 달리의 창작 활동에 기본이 된 공간인만큼 역시나 가장 사람들이 많았다.

미술관 입장권을 구매하니 옆의 보석관도 함께 입장할 수 있었다. 보석관은 달리의 특이한 면모를 표현한 재료가 '보석'이라는 것 외에 미술관의 작품들과

크게 다른 특징은 없었다. 예쁘고 화려한 보석 자체의 아름다움에 집중한 작업이라기보다는 굳이 보석으로 이런 걸 만들어야 했나? 싶을 정도로 기괴하고 희한한 것들이 대부분이라 새삼스럽게 '키치'가 떠오르기도 했는데 그런 어려운 말은 접어둔다 해도 '역시나 달리구나' 싶은 것들이 많았다.

이곳에서는 작품 외에도 그 작품을 만들기까지의 상세한 밑스케치 등도 함께 볼 수 있어서 생각보다 은근히 꼼꼼했던 작가의 면모도 엿볼 수 있었다. 일필휘지로 휘갈겨 뭐든 한방에 만들어내는 스타일일 것 같았는데 그건 '천재'라는 개념에 대해 내가 갖고 있는 일종의 편견이었던 듯하다. 괴팍스럽다는 게 뭐든 즉흥적으로 해버린다는 의미와 동의어인건 아니니까. 도리어 달리는 병적으로 꼼꼼한 쪽에 더 가까운 사람이었으려나. 이날은 이렇게 내가 갖고 있던 또 하나의 편견을 깼다.

"내 나이 세 살 때 나는 요리사가 되고 싶었지.
내 나이 다섯 살 때 나는 나폴레옹이 되고 싶었어.
나의 야망은 점점 자라났고
지금 내 최고의 야망은 살바도르 달리가 되는 것
하지만 그건 상당히 어려운 일이라네.
내가 살바도르 달리에 다가갈수록
그는 더 멀리 달아나기 때문에."

− 살바도르 달리 −

— 살바도르 달리의 반려묘로 알려진 'Babou'는 사실 고양이가 아니라 맹수의 일종인 오셜롯이며 낮잠을 잘 때 외에는 달리의 양말을 찢는 일을 즐겼다고 한다.

CASTILLA

카스티야

02
—

마드리드 Madrid
톨레도 Toledo
세고비아 Segovia
쿠엥카 Cuenca

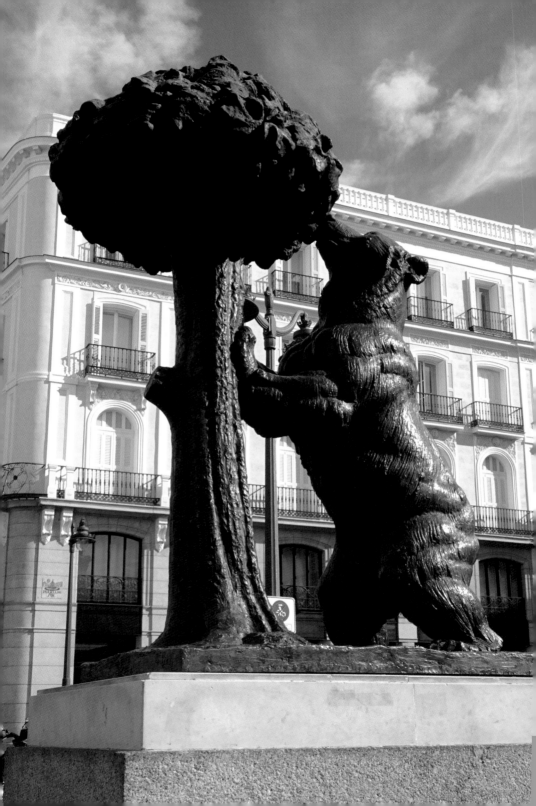

당당한 마드리드 —— # 미술관투어 # 겨울

'태양과 정열의 나라, 스페인!'에 기대되는 이미지와 달리 마드리드는 어찌보면 그 반대. 너무도 춥고 차분한 도시였다. 카스티야 지방이 워낙에 기복이 심한 대륙성 기후라는 말을 듣긴 했지만 내가 느낀 마드리드의 날씨는 기복이 심하다기보다는 그저 마냥 춥기만 했다. 한국의 추위처럼 뼛속까지 아리고 귀가 뜨거워지는 류의 추위는 아니었지만 그래도 목도리와 패딩을 포기할 수는 없는, 패딩 바깥으로 삐죽 튀어나온 다리가 다분히 시린 날씨였다. 하지만 싸늘한 공기가 주는 청량감과 더욱 높고 파랗게 빛나는 하늘은 분명 겨울만의 매력일 것이다.

마드리드 여행을 준비하면서 마드리드를 어디론가 이동하기 위한 거점의 도시 정도로만 활용하는 사람들이 많다는 것과 '마드리드 자체는 2박도 아깝다, 1박이면 충분하다'라는 의견이 대세라는 것을 알게 됐다. 그만큼 '마드리드엔 별 게 없다'는 게 보편적인 분위기인 듯싶다. 사실 마드리드는 좀 애매한 감이 없지 않은 동네. 파리처럼 세련된 것도 아니고 로마처럼 활기찬 것도 아니다. 분명 도시이긴 한데 도쿄나 서울처럼 번쩍번쩍한 것도 아니며 그렇다고 프라하처럼 옛 모습이 그대로 남아있어 고풍스러운 것도 아닌, 마치 시골 마을이 도시로 커가는 과정에 중단된 듯한 애매한 포지션. 시골은 분명히 아닌데 도시라고 하기엔 다소 촌스럽다. 그 촌스러움에 걸맞게 물가가 싼 것도 결코 아니어서 배신감은 더 크다. '별 게 없다'는 평에는 분명히 이런 분위기도 한몫 했지 싶다. 유럽에서는 아무데나 카메라를 들이대도 엽서에 쓰일 만한 풍경을 찍을 수 있다고들 하는데 마드리드는 그런 유럽이 아니어서 동네 자체가 좀 지루하게 느껴지기도 한다.

　그럼에도 불구하고 나는 기회가 된다면 마드리드에 조금 더 오래 머물러보
고 싶다. 그 어설픈 포지션 사이사이에 수많은 옛날 것들이 빼곡히 자리하고
그것들을 접할 기회도 여유도 많은 동네. 상점들은 밤늦게까지 문을 열고 가게
마다 바에 기대어 작은 안주 한 접시에 맥주 한 잔을 마시는 사람들이 가득한
동네. 광장은 시답잖은 재롱을 부리는 사람들과 그 재롱에 진심으로 즐거워하
며 동전을 투척해주는 사람들로 붐비고 애들은 분수 옆에 대충 쪼그려 앉아 마
음대로 노래를 부르고 깔깔대는 동네. 촌스러울지언정 이곳의 공기에는 그 어
느 곳과 비교해봐도 밀리지 않을 당당함이 묻어난다. 남들이 아무리 촌스럽고
심심하다 놀려대도 개의치 않는, 마드리드에는 마드리드만의 스타일이 있다!
하는 그 당당함. 아무래도 나는 이 밋밋한 동네에 반해버린 것 같다. 내가 마드
리드에 다시 가게 된다면 그건 풍경이 예뻐서, 음식이 맛있어서, 대단한 유적
들이 많아서, 사람들이 친절해서, 물가가 싸서가 아니라 그곳의 당당함을 다시

만나기 위해서일 것이다. 그리고 막상 자세히 보면 그렇게 빠져보이지도 않는다. 자세히 보고 오래 볼수록 마드리드는 예쁘게 보이는 곳이니까.

특히 마드리드는 미술 투어를 좋아하는 이들에게는 더할 나위 없는 곳이기도 하다. 세계 3대 미술관 중 한 곳인 프라도 미술관이 있고 프라도 미술관과 함께 'Golden Triangle of Art'로 불리는 레이나 소피아 미술관, 티센 보르네미사 미술관이 도보로 이동 가능한 거리에 위치해있으며 그 외에도 크고 작은 미술 전시를 쉽게 접할 수 있는 도시. 덕분에 마드리드에 머무르는 동안 원 없이 그림과 함께할 수 있어 행복했고 그 행복한 기억을 이렇게 나눌 수 있어 다시한 번 행복하다. 미술로 걷는 스페인, 마드리드에서의 이야기를 시작해본다.

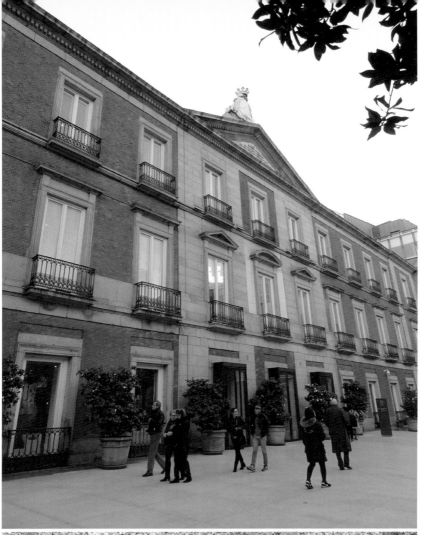

MUSEO
THYSSEN
BORNEMISZA

재방문을 기약하게 하는 곳, 티센 보르네미사 미술관

—— # 서양미술사망라 # 규모큼

　이곳은 개인으로는 세계 2위(1위는 영국의 엘리자베스 여왕이니 감히 넘볼 수 없다)의 수집가로 꼽히는 티센 보르네미사 남작이 2대에 걸쳐 모은 수집품들을 바탕으로 개관한 미술관이다. 지금은 개인이 운영하지는 않고 스페인 정부에서 모두 사들여 일반에 공개하고 있다. 거래 과정에서 영국과 독일 정부도 이 컬렉션에 눈독을 들였다고 하는데 남작의 부인이 스페인 사람이어서인지 아니면 다른 이유가 더 있었는지 하여간 최종적으로는 스페인 정부와 딜이 됐다. 심지어 소더비 쪽에서는 이 그림들의 가격을 20억 달러로 추산했는데 스페인 정부는 3억 5천 달러만 주고 가져왔다고 하니 그것 또한 신기한 일이다. 평범해 보이는 건물이지만 내부에 펼쳐진 세계들은 그렇지 않다. 미술관 내부엔 수집품들이 연대순으로 전시되어 있는데 르네상스 초기 작품부터 시작해서 17세기 플랑드르, 18세기 프랑스, 영국 회화, 19세기 낭만주의와 인상주의를 거쳐 20세기를 뒤흔든 큐비즘, 팝아트까지, 작가로 치면 두초 디 부오닌세냐부터 시작해서 로이 리히텐슈타인까지 정말 엄청난 컬렉션이다. 그 자체 그대로 서양 미술사를 총망라하는 수준이니 그 방대한 수집력에 감탄할 수밖에. 개인이 뭔가를 모으게 되면 당연히 그 개인의 취향이 반영되기 마련인데 어떻게 이렇게 마치 바이블을 꾸리듯 빠짐없이 골고루 모았을까? 인상주의를 좋아하는 사람들은 낭만주의나 사실주의를 꺼려하기 마련이고 개인의 취향이라는 게 분명히 상충되는 부분이 있을 텐데 말이다. 설령 상충까진 아니라 해도 정말 이렇게까지 모든 것을 다 좋아할 수 있을까? "나조차도 내 미적 취향이 뭔지 잘 모르겠지만 서양 미술사를 총망라해야겠어!" 라는 야심이 있지 않고서야 이렇게까지? 라는 생각을 해보았다. 덕후의 덕력은 과연 어디까지인가.

　('성공한 덕후는 까지 말자'고들 이야기하지만 티센 남작의 부인인 카르멘이 그림을 사들이기 위해 유령회사까지 동원한 것은 기정사실이라 까일 수 있는 여지는 어느 정도 있다고 할 수 있다.)

— 엘리베이터에 쓰여 있는 그 티센이 맞다!

　아무튼 이곳은 시간 여유를 넉넉히 두고 관람했어야 하는데, 아쉽게도 폐장 시간 때문에 막바지에는 전시관 사이를 뛰어다니면서 유명한 작품들 위주로 만 봐야만 했다. 그렇게 단 몇 시간 만에 나의 서양 미술사 훑어보기는 끝나버 렸다. 다음 번엔 꼭 충분한 시간을 두고 재방문해야지. 하지만 나는 여지껏 이 곳을 재방문하지 못했다.

　아쉬움은 접어두고 이곳에 소장되어있는 작품들에 대한 이야기를 해보자. 이 미술관의 소장품들은 그 자체 그대로 서양 미술사를 총망라하는 수준임을 앞서 이미 언급했다. 이 얘기를 좀 더 자세히 풀어보자면 화가들 기준으로는 한스 홀바인, 카라바조, 도메니코 기를란다요, 피터 폴 루벤스, 오귀스트 르누 아르, 클로드 모네, 에드가 드가 등이 된다. 이외에 18~19세기에 활동한 미국 화가 윈슬로 호머, 존 서전트 등의 작품도 볼 수 있고 20세기 작가로는 바실리 칸딘스키, 에드바르 뭉크, 피트 몬드리안, 조르주 브라크, 에드워드 호퍼, 로 이 리히텐슈타인 등 일일이 열거하자면 끝도 없을 지경. 전시실 사이를 마구 뛰어다니며 관람하느라 분명 제대로 못 본 작품도, 아마 아예 눈길도 못준 작 품들도 있을텐데 그래도 이 미술관에서 주력이라고 밀어주는 작품들은 챙겨 볼 수 있어 그나마 다행이었다. 정말이지 기진맥진, 최선을 다한 관람이었다.

두초 디 부오닌세냐 · < 그리스도와 사마리아 여인 > —— 성스러운 느낌의 금빛 바탕, 머리 뒤쪽의 동그란 천사 링과 파란색 옷을 입은 귀인 등 성경의 내용을 다루는 종교화의 정석을 그대로 따르고 있는 작품이지만 초기 원근법이 드러나는 작품이라는 점에 의의가 있다. 이전까지의 그림에서는 인물의 배치와 무관하게 신은 무조건 크게, 사람은 무조건 작게 그렸기 때문에 원근감이라는 개념 자체가 존재하지 않았다. 이 작품의 경우, 아직은 앞에 있는 사람에 비해 뒤에 있는 사람이 확연히 더 사이즈가 작다거나 하진 않지만 뒤쪽 줄에서 고개만 빼꼼히 내밀고 있는 제자들의 모습을 보면 이미 '뒤에 있다'는 정보가 충분히 전달되고 있다.

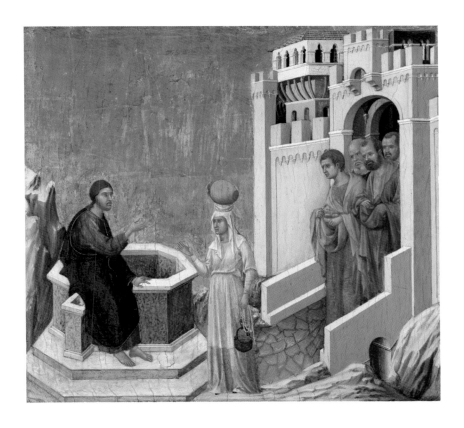

\# 얀 반 에이크 · **< 수태고지 >** ── 이 작품은 조각이 아니라 무려 그림이다. 대리석 조각을 나무 앵글 안에 넣어둔 것으로 착각하도록 천사의 날개는 삐죽 튀어나오게, 천사와 성모가 올라 서있는 발판은 앵글 앞쪽으로 살짝 나오게 그린 것. 수태고지라는 뻔한 주제를 완전히 다른 방식으로 표현하는 연출이 놀랍다. 붓자국 하나 티나지 않는 통에 정말 맨들맨들한 대리석 같다.

\# 도메니코 기를란다요 · **< 조반나 토르나부오니 초상화 >** ── 인물의 옆모습을 평면적으로 그리는 것은 전형적인 이탈리아식 초상화 기법. 조반나 부인의 예쁜 외모보다도 화려한 꾸밈새를 통해 부를 과시하고 있는데 실제로 보면 구불구불한 금발 머리와 창백한 피부, 멍 때리는 표정 등이 어우러져 함께 멍 때리게 되는 작품이다. 흔히 르네상스 시기의 이탈리아 회화 작품을 '색채의 베네치아, 선의 피렌체'로 구분하는데 이 작품 또한 선의 묘사가 매우 섬세하다.

ARS VTINAM MORES
ANIMVMQVE EFFINGERE
POSSES PVLCHRIOR IN TER
RIS NVLLA TABELLA FORET
MCCCCLXXXVIII

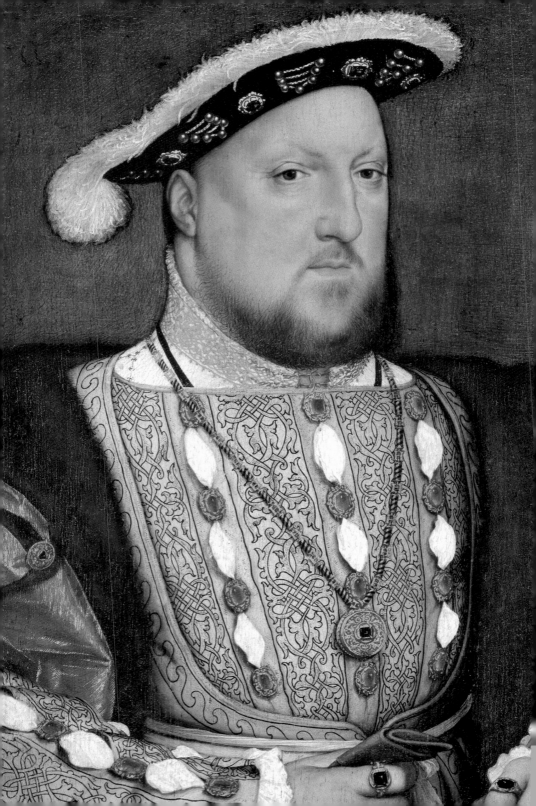

\# 한스 홀바인 · < 헨리 8세 > —— 〈대사들〉로 유명한 한스 홀바인이 그린 헨리 8세의 초상화. 한스 홀바인은 사실주의에 입각해서 그림을 그리는 화가였기에 초상화 안에 보이는 모든 요소들이 엄청나게 세밀한데, 그 세밀함으로 주인공의 재력과 위엄을 드러내는 것이 특징이다. 헨리 8세는 엘리자베스 1세의 아버지이자 여섯 명의 아내 중 둘을 참수시킨 인물. 하지만 이러한 사실을 모른다 해도 앵글 바깥으로 벗어날 정도의 커다란 덩치와 두툼한 하관, 깔끔하게 정리한 수염과 눈썹 등에서 이미 위압감이 상당하다. 몸에 걸친 것들은 또 어떤가? 옷감과 옷을 모두 수공으로 만들던 시대에 눈이 아플 정도로 화려한 레이스와 흰 모피 장식에 금박 수가 놓인 모자, 수많은 보석과 양손의 반지. 목에 걸고 있는 것은 무려 휴대용 시계인데 당시 시계는 엄청난 귀중품으로 보석 못지않은 대접을 받았으니 말 다 했다. 헨리 8세는 원래도 기골이 장대한 인물로 알려져 있는데 여기에 두툼한 모피 외투까지 걸쳤으니 얼마나 덩치가 커 보였겠는가. 말 그대로 거대한 인물로 보였을 것이고 그러한 점들이 모두 이 작품에 잘 드러나 있다. 당시 황금보다 비쌌던 파란 물감을 바탕 가득 칠한 것 역시도 헨리 8세가 지시한 것으로, 이 역시도 본인이 가진 부에 대한 과시욕의 표현일 것이다.

마틴 존슨 히드 · < Orchid and Hummingbird near a Mountain Waterfall >
—— 미국 작품 중 제일 기억에 남았던 그림. 투명하면서도 습기가 느껴지는 듯한 세밀한 공기 묘사와 오묘한 공간감, 그리고 붓자국이라고는 눈을 씻고 찾아봐도 보이지 않는 채색 기법들 때문인 것 같다. 마치 열대우림 한켠을 들여다보는 듯한 느낌. 실제로 난초 중에 저렇게 큰 꽃이 있고 정말로 저렇게 작은 벌새가 있는지는 모르겠지만 그럼에도 불구하고 달력 '사진'(그림이 아니라)을 보는 듯한 착각이 들었다.

카라바조 · < 알렉산드리아의 성녀 카탈리나 > —— 첫 인상은 카라바조가 이렇게 얌전한 그림을? 싶었는데 자세히 보니 역시 카라바조다! 싶던 작품. 어두운 배경에 연극 무대의 핀 조명이 똑 떨어지는 듯한 극적인 빛 처리와 너무나도 평범한 인간의 모습을 한 성녀 카탈레나를 보니 '불경스러울 만큼 사실적'이라는 이유로 비난을 받았던 그의 작품 세계가 다시 한번 떠올랐다. 얼굴에 떨어지는 명암과 고급스러운 옷감(그녀는 원래 공주였다)에 대한 묘사가 압권. 이 장면은 날카로운 가시가 달린 바퀴로 카탈레나를 처형하려 했으나 하늘에서 내려온 천사가 바퀴를 부수고 그녀의 목숨을 구한 직후의 모습을 표현한 것. 두 번이나 시도한 처형이 모두 실패한 이후 카탈레나는 결국 참수되는데 잘린 목에서는 피가 아니라 우유가 흘러나왔다고 전해진다.

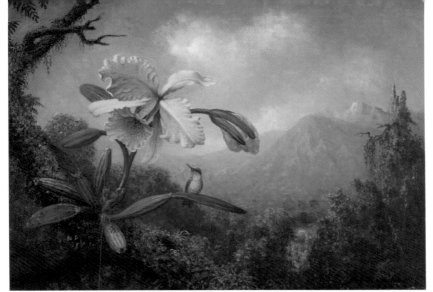

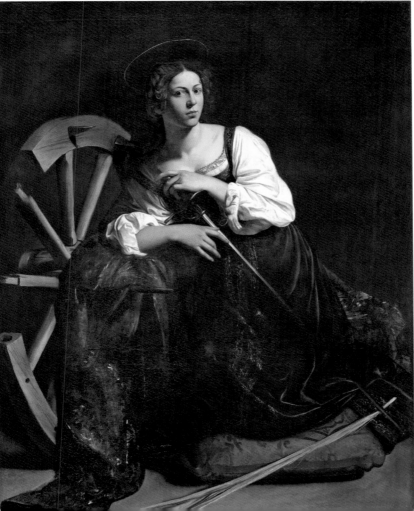

루벤스 · < 비너스와 큐피트 > —— 성화의 대가, 루벤스의 작품이 등장했다. 생전 너무 많은 작품을 남겨서인지 어딜 가도 루벤스 작품은 꼭 있다. 이런 면에서 루벤스야말로 지긋지긋하기도 한데 그 많은 작품들 중에 허투루 그린 작품이 하나도 없다는 점은 매번 놀랍다. 큐피트가 아기인데도 근육이 다 부진 건 조금 우습기도 하지만 근육이나 관절들의 형태는 너무도 사실적. 비록 아기이지만 큐피트는 남자이고 비너스는 여자인데, 피부만 보고도 인물의 성별이 구분 가능할 정도로 남녀의 피부를 완전히 다르게 표현하는 것도 루벤스 그림의 특징이다. 그리고 루벤스 그림 속 여인들은 모두 풍만을 넘어 뚱뚱인데도 아름답다.

에드가 드가 · < 발레리나 > —— 드가도 보통은 인상주의 화가로 분류되지만 르누아르, 모네 등과는 결이 조금 다르다. 드가는 색채보다 형태를 더 중요시해 엄청난 양의 스케치와 직접 찍은 사진을 활용, 인물과 배경 등을 재구성해 언제나 가장 '리얼'하게 보일 수 있는 방법을 연구했기에 눈에 보이는 대로 화폭에 담는 스타일은 아니었다. 여러 측면에서 드가의 작품은 도리어 사진을 닮았다. 순간을 포착한다는 점에서, 그리고 그리는 대상보다는 앵글 위주라는 점에서 그렇다. 앵글에 사람이 잘리든 말든, 형태가 또렷하든 아니든 딱히 신경쓰지 않는다. 어차피 앵글 안에 모든 사람을 완벽한 형태로 선명하게 담을 수도 없고 설령 그렇게 한다고 해도 마치 인물들이 앵글 안에 들어와 작위적으로 포즈를 잡고 서있는 것 같아 현실감이 떨어지니까. 스냅 사진의 생명은 자연스러움과 현장감 아닌가. 드가의 작품에서는 이런 특성들이 잘 드러난다.

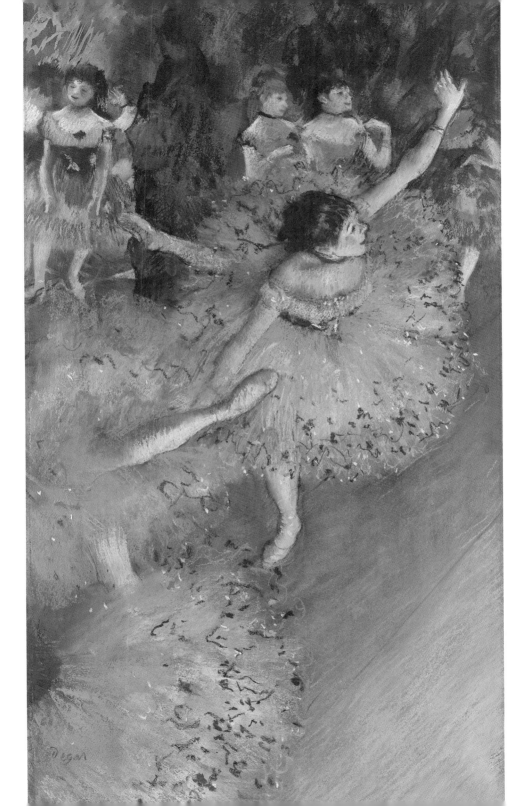

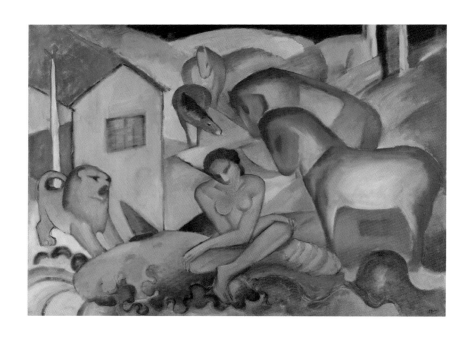

프란츠 마르크 · < 꿈 > —— 강렬한 원색들이 눈길을 확 잡아 끌던 그림. 알고 보니 시험에 단골 출제되어 늘 달달 외웠었던 '청기사파'의 창립 멤버, 프란츠 마르크의 작품이었다. 그는 인간의 추한 모습이 아니라 동물들의 순수한 모습에서 예술적 영감을 주로 얻었기에 동물을 주제로 하는 그림을 많이 그렸고 더 나아가서는 인간과 동물의 화합에 대해서도 여러 작품을 남겼다. 아마 그의 작품 중 가장 유명한 작품은 〈푸른 말〉일 텐데 이 그림 속에 두 마리나 등장하고 있다. 그의 작품 속 단순한 표현과 밝은 색채는 마치 어린아이의 그림 같기도 하고 유럽 여느 성당에서 마주할 법한 스테인드글라스 같기도 하다.

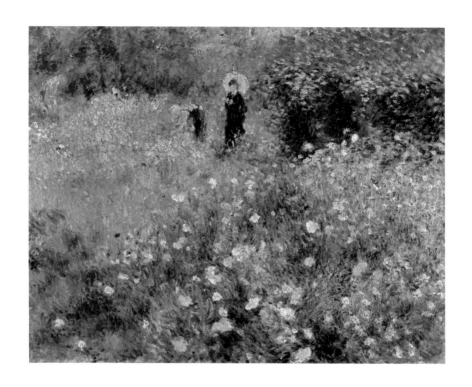

\# 르누아르 · < 정원에서 양산을 든 여인 > —— 아마도 사람들에게 가장 많이 알려지고 친숙한 화가들은 대개 인상주의 화가들일 것이다. 인상주의 화가들의 작품은 일상에서 많이 접할 수 있고 이해하기도 쉬운 편. 그림을 이해하기 위해 성경이나 그리스 신화의 내용을 알 필요도 없고 추상 미술처럼 도대체 이게 뭐야? 싶지도 않으면서 워낙 그림 자체가 예쁘기도 하니까. 티센 보르네미사 미술관에도 인상주의 화가들의 작품이 제법 많이 있다. 모네, 시슬리, 모리조…. 그중 이 작품은 르누아르의 작품. 양산을 쓴 채 흐드러진 꽃밭을 차분히 산책하는 여인의 얼굴을 자꾸만 상상하게 된다.

파울 클레 · < Rotating house > —— 어느 화파에 속한다고 말하기 애매한 클레의 작품. 추상이라고 하기엔 형태가 남아있고 색채도 화려하다. 클레는 음악가의 집안에서 태어났고 본인 스스로도 수준급의 바이올린 연주가였다. 결혼도 피아니스트와 했다. 클레는 평생을 음악과 함께 하면서 음악을 회화로 표현하기 위한 실험을 하기도 했다.

클레는 9000여 점의 작품을 남겼는데 캔버스에 유화로 그린 그림은 적은 편이며 신문지, 널판지, 천 등 다양한 바탕에 템페라, 오일 등 다양한 소재를 활용하여 그렸다. 이 작품은 cheesecloth(치즈를 짤 때 사용하는 성기게 짠 무명천의 일종으로 우리 식으로 하면 가재수건)을 종이에 붙이고 그 위에 연필과 오일로 그린 것이다.

헤밍웨이가 가지 않은 집 —— #마요르광장 #산미구엘거리

 오늘의 미술관 관람을 마친 뒤 홀가분한 마음으로 마요르 광장PLAZA MAYOR을 찾았다. 미술관 관람은 즐거우면서도 꽤 힘든 일이어서 하루의 마감만큼은 발랄하게 하기 위한 강제 선택이다.

이곳은 스페인의 어느 동네에 가나 하나씩은 꼭 있는 마요르 광장. 마요르는 '넓다'는 뜻이어서 광장에 가장 잘 어울리는 이름이다. 마드리드의 마요르 광장은 건물들이 빙 둘러싼 직사각형 모양의 광장으로, 건물 1층은 대부분 카페나 기념품 상점 등 관광객을 상대로 장사를 하고 있었다. 수많은 관광객들이 마요르 광장에 몰려와 옛 마드리드의 정취를 느끼며 야경을 감상하곤 하니 이런 업종은 최적의 선택일 것이다. 대신 2층 이상은 일종의 아파트로 실제로 사람이 살고 있는 가정집이라는데 항상 시끄럽지 않을까 하는 생각도 들었다.

나에게는 낯설고 새로운 곳이지만 누군가에겐 익숙하고 편안한 곳. 나는 잠시 머무르다 내 삶으로 돌아가겠지만 누군가는 영원히 이곳에서 살아갈 것이기에 금방이고 훌쩍 떠나버릴 이방인들이 영원히 살아갈 사람들의 터전에 발을 들이는 일은 항상 조심스러워야 한다. 여행이 보편화되고 여행자들이 많아지면서 이런저런 일들이 많이 생기는 바람에 여행자 자체를 안 좋게 보는 현지 사람들도 늘어나고 있으니 이제는 함께 공존하는 방식에 대해서도 생각을 해봐야 하지 않을까. 아무데나 카메라를 들이댄다거나 지저분한 것들을 버린다거나 하는 기본적인 공중도덕의 단계를 넘어서, 내가 그 사람들의 삶을 마구 들여다보아도 될까 하는 노파심도 한번쯤은 품어보아야 할 성 싶다.

마요르 광장에는 여러 개의 문이 있는데 어느 문이든 간에 바깥으로 빠져나가면 대개 조그만 술집들을 만날 수 있다. 쉽게 말하면 먹자골목으로 이어지는 것인데 이중 제일 유명한 곳은 산 미구엘 거리CAVA DE SAN MIGUEL다. 아직 조금은 이른 시간이지만 이름에서부터 동명의 맥주가 절로 떠오르며 흥청망청 술 냄새가 나는 것 같은 거리로 슬며시 들어서 보았다.

HOLA!
필리핀의 대표 맥주로 꼽히는 산 미구엘이 스페인에도?

필리핀이 스페인의 지배를 받던 시절, 스페인의 자본과 양조 기술을 바탕으로 마닐라에서 산 미구엘 맥주의 생산이 시작된 것은 맞지만 현재 필리핀에서 산 미구엘 맥주를 생산하는 곳과 스페인의 회사는 완전히 다른 기업이 되었다. 병의 모양이나 로고 디자인 등에서도 차이가 있으니 기회가 있으면 살펴보자.

　산 미구엘 거리에는 유명하고 오래된 술집이 9개 있는데 〈노인과 바다〉, 〈누구를 위하여 종은 울리나〉 등을 남긴 대문호 어니스트 헤밍웨이가 마드리드에 머무르는 동안 매일매일 이 거리의 술집에서 술을 마셨다고 해서 이 집들은 모두 '헤밍웨이 단골집'으로 통한다. 헤밍웨이는 여행을 좋아하는 식도락가였어서 헤밍웨이가 들렀던 세계 각지의 식당들을 정리한 책이 있을 정도인데 이런 곳들은 지금도 여전히 '헤밍웨이 맛집'으로 불리고 있으니 '헤밍웨이'는

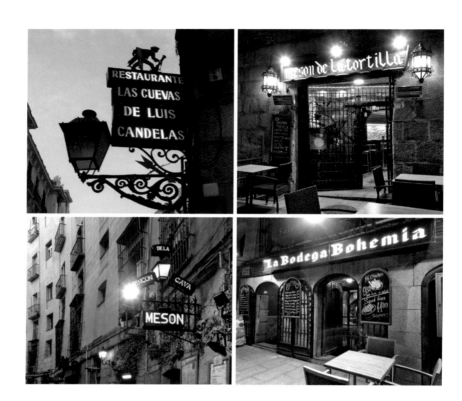

꽤 믿을 만한 맛집 검색 키워드다. (나는 여행 계획을 세울 때, 진심 반 장난 반으로 '승무원 맛집', '현지인 맛집'보다는 '헤밍웨이 맛집'으로 검색하곤 한다.) 하지만 어떤 이유에서인지 산 미구엘 거리의 9개 술집 중 유독 한 곳만큼은 헤밍웨이가 절대 들르지 않았다고 하는데 지금 그 집은 오히려 '헤밍웨이가 찾지 않은 집'으로 더욱 유명해졌다고 하니 홍보 전략이란, 소비자들의 마음이란 알다가도 모르겠다.

8/9의 확률에 따라 이번에 내가 들른 집 역시 헤밍웨이가 다녀간 집. 처음에 들어갔을 땐 꽤나 비어 있었지만 금방 만석이 되었다. 그야말로 간발의 차이. 가게가 워낙 작기도 하고 유명하기도 한 곳이라 타이밍이 좋았다. 일본에서 발간된 스페인 가이드북에 나와있는 집인지, 손님들이 대개 일본인들인 점이 인상 깊었는데 풍금을 연주하는 아저씨가 나를 흘깃 보고는 갑자기 〈광화문 연가〉

를 연주해주어 마치 한국에 있는 듯한 기분이 되었다. 일본인과 한국인을 단박에 구분할 수 있는 마드리드의 풍금 연주자를 헤밍웨이 맛집에서 만나다니!

음악의 힘은 실로 위대해서 아주 낯선 곳일지라도 내가 아는 음악을 듣게 되면 마치 익숙한 장소인 양 경계심이 스르르 녹아내린다. 조그맣고 허름한 공간엔 청명한 피아노 연주보다 역시 풍금 연주가 더 잘 어울린다. 건반악기이면서도 공명하는 리드를 진동체로 하는 풍금은 발로 페달을 밟아 공기를 주입해야만 소리가 난다는 점에서 관악기에 가깝다. 특유의 끈적한 음색은 공간에 찰떡같이 달라붙는데 사람들로 시끌벅적한 비좁은 공간에 풍금 연주까지 더해지니 유쾌하고 흥겹다. 그러고 보니 정말 오랜만에 풍금을 보았다. 내가 아직 풍금 소리를 기억하고 있었다는 점에 내 스스로 놀랍기도 하고. 예전 국민학교 시절에나 봤었던 것 같은데. 한국의 그 많던 풍금들은 모두 어디로 갔을까?

간단히 배를 채운 뒤엔 지척의 산 미구엘 시장MERCADO DE SAN MIGUEL으로 향했다. 산 미구엘 시장은 현지인들이 일상적으로 장을 보기 위해 이용하는 시장이라기보단 아예 관광객들에 포인트를 맞춰 꾸민 곳이다. 세련된 건물 내부에 먹

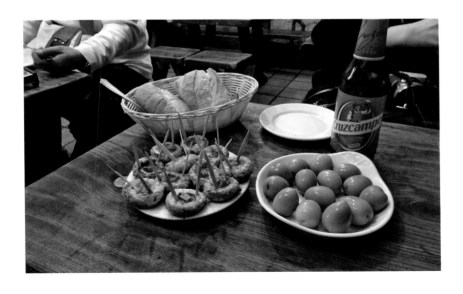

을거리를 파는 상점들이 줄줄이 입점해 있는데, 바로 먹을 수 있는 것들 위주라 마치 거대한 백화점 푸드코트 같다. 가볍게 한잔 하면서 곁들일 만한 온갖 먹을거리들이 가득하고 종류도 다양해 그만큼 수많은 사람들로 북적거린다.

하지만 이런 데서 혹해가지고 실컷 사 먹는 것도 스스로 우습고, '다 상술이야! 놀아나지 않겠어!' 하며 일부러 작정하고 지갑을 걸어 잠그는 것도 쪼잔한 것 같고. 이런 곳엔 사람이 어느 정도 있어줘야 분위기가 난다는 걸 머리로는 알면서도 사람이 많은 건 많은 대로 피곤해서 어찌할 바를 모르겠고. 오만가지 생각이 다 들면서 대혼란. 몸이 너무 고단해서 더 그랬는지도 모르지만 내 스스로 내 비위를 맞추질 못하겠는 순간이 오며 정신이 아득해졌다.

어쩔 수 없이 이럴 때는 가벼운 알코올로 긴장 지수를 낮춰줘야 하니 샹그리아 한 잔으로 하루를 마무리해본다.

레이나 소피아 미술관에서 했던 10가지 생각 —— #피카소 #게르니카

이번 여행에서 어쩌다 보니 마드리드 3대 미술관을 모두 다녀오게 되었다. 티센 보르네미사 미술관, 프라도 미술관, 레이나 소피아 미술관을 하루에 한 곳씩 방문했고 그 기억들을 마음속에 차곡차곡 쌓았다. 덕분에 나에게 마드리드는 미술의 도시로 기억에 남게 되었다.

아침에 땡 하고 문을 열자마자 달려 들어간 곳은 레이나 소피아 미술관으로, 정확히는 국립 소피아 왕비 예술 센터라고 불린다. 가장 먼저 외관상 눈에 띄는 것은 건물 바깥쪽에 따로 붙은 통유리 엘리베이터. 이곳은 예전에 병원으로 쓰였던 건물을 미술관으로 바꾼 곳인데 건물을 훼손하지 않기 위해 리모델링하는 과정에서 엘리베이터를 건물 바깥에 설치했다고 한다. 기껏 건물 바깥에 설치하면서 시뻘건 색이라거나 시커먼 색이면 건물의 미관을 해칠 테니 일부

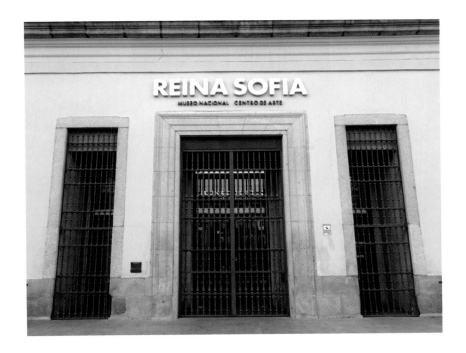

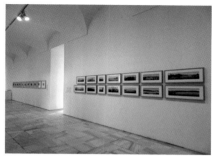

러 통유리를 써서 투명하게 설치한 듯했다. 그래서인지 옛날 건물에 아주 세련된 엘리베이터가 달려있는데도 어색해 보인다거나 하는 부분 없이 마치 의도한 건축 기법인 양 시원시원하고 멋있게 보였다.

레이나 소피아 미술관은 피카소의 〈게르니카〉를 볼 수 있는 것으로 유명하지만 살바도르 달리나 호안 미로의 작품도 꽤 있으며 더 나아가 스페인의 근현대 미술을 아우르는 미술관이라 할 수 있다. 부지도 제법 넓고 소장 작품 수가 1만 점도 넘는, 생각보다 꽤 큰 미술관. 이날 관람에 총 4시간 정도 걸렸는데 사실 말이 4시간이지 미술관에서 4시간을 보내는 것은 엄청나게 힘든 일이다. 여기저기 두리번거리고, 때로는 집중하고 가끔은 감정이 요동치고 거기에 계속 걷기까지 하니 아무리 중간중간 엉덩이를 붙일 수 있는 의자가 있어도 머리를 비우고 편안히 산책하는 기분으로 걷는 것보단 훨씬 더 힘이 든다. 4시간에 걸친 관람을 마치자마자 탈진 상태로 토스트를 흡입한 것은 어쩌면 당연한 결과였다.

생각 하나,

예전에 병원이었어서 그런지 약간 우울한 느낌도 있지만 관람하기에 동선이 크게 불편하다거나 하는 느낌은 없었다. 크고 작은 여러 방을 오가며 관람을 해야 하는 형태는 한국처럼 처음부터 미술관으로 계획하고 지은 건물이 많

은 곳에서는 흔치 않지만, 다른 용도로 쓰던 건물을 어찌저찌하여 미술관으로 사용하는 일이 잦은 유럽에서는 흔한 구조이기도 하다.

생각 둘,

내부는 흰색과 회색이 주를 이루는 깔끔하면서도 심심한, 전형적인 공공건물 스타일이었다. 전부 시멘트와 돌이어서 심하게 말하면 조금은 비인간적인 느낌도 들었다. 왠지 모르게 좀 싸늘한 분위기랄까. 그래서인지 바깥의 조그만 녹색 정원이 더욱 빛났던 기억이다. 칼더의 모빌 작품과 미로의 Moon Bird가 초록빛 풀밭에서 반짝이고 있었다.

생각 셋,

'살바도르 달리'하면 요상하고 괴이한 작품들이 주로 떠오르지만 이 작품은 그렇지 않아 한참을 들여다보았다. 달리답지 않은 얌전한 그림. 어딘가를 바라보는 여동생의 뒷모습을 그린 작품인데 가족은 건드리면 안 된다는 마음으로 평범하게 표현한 걸까? 슬며시 드러난 어깨와 굽슬굽슬한 머리 모양을 자연스럽게 표현한 데에서 달리가 '못 그려서 이상하게 그리는 것'이 아님이 확

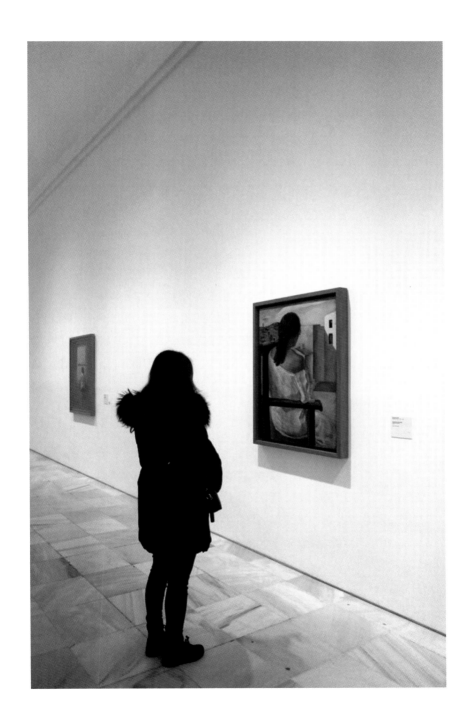

연히 드러난다. 풍경을 바라보는 것을 너무도 좋아해서 오빠를 위한 뒤태 모델로서 포즈를 잡는 것이 지루하다거나 힘들다고 느낀 적이 한 번도 없었다던 그녀의 인터뷰도 어디선가 본 적이 있는데, 아마도 평범한 남매는 아니었던 듯하다. 일반적인 현실 남매라면 서로 이렇게 위해줄 리 없으니까. 난 동생이 하나 있지만 동생을 모델로 그림을 그리고 싶은 마음은 당연히 전혀 없고 동생을 위해 모델이 되어주고 싶은 마음도 전혀 들지 않는다. 그리고 그건 동생도 마찬가지여서 우리 남매는 어떤 쪽이 되든 둘 다 도망칠 것으로 예상해본다.

생각 넷,

　미로는 다른 초현실주의자들과는 다르게 마치 어린아이가 그린 것 같은 천진난만한 그림을 그리는 것이 특징이다. 그의 작품들은 본래 사물의 형태가 어느 정도는 보이지 않으면서도 어느 정도는 남아있는, 왜인지는 잘 모르겠지만 귀여운 맛이 난다. 미로의 그림 속에 자주 등장하는 소재들은 별, 새, 여자 같은 것들이라 마치 서정시를 그대로 그림으로 옮긴 것 같아 더 환상적이고 아기자기하게 느껴진다. 개인적으로는 미로의 작품을 마주할 때 종종 팀 버튼이 생각나기도 한다.

＊ 바르셀로나에 호안 미로 미술관이 있음.

생각 다섯,

　유럽에서 미술관을 돌다 보면 심심치 않게 이런 풍경을 볼 수 있다. 어린애들이 선생님과 가이드와 함께 작품 앞에 모여 앉아 이야기를 나누면서 편안하게 견학하는 모습 말이다. '견학'이라고 표현은 했지만 가이드가 설명하는 내용을 배운다기보다 가이드는 아이들의 의견을 조율하고 자유롭게 말할 수 있도록 유도하는 역할이고 각자가 작품을 보면서 느끼는 대로 보이는 대로 자유롭게 이야기하는 쪽에 더 가깝다. 옹기종기 앉아 짹짹거리는 모습이 귀엽고 보기 좋았다. 이런 모습을 보고 있자니 '후안 그리스 : 큐비즘 운동을 추진한 입체파 화가. 가능한 모든 각도에서 대상을 표현했다는 것이 특징' 하며 달달 외울 게 아

니라 예쁜 건 예쁘다고, 파란 건 파랗다고, 이상한 건 이상하다고 말할 수 있는 기회가 내가 학생이던 시절에도 더 많았다면 어땠을까 하는 생각을 해보았다.

아이들이 보고있던 작품은 후안 그리스의 〈열린 창〉.

사물들 사이사이에 빈틈이 하나도 없는 게 마치 퍼즐 조각들을 끼워 놓은 것 같기도 하고 콜라주로 오려 붙인 것 같기도 해 재미났다.

하지만 나는 그 옆에 있던 〈예술가의 테이블〉이 더 마음에 들었다.

— 어릴 적부터 좀 더 쉽게 미술에 접근할 수 있는 기회가 많아 보인다.

생각 여섯,

레이나 소피아 미술관에서 가장 집중해서 관람해야 할 작품은 명실상부, 피카소의 〈게르니카〉일 것이다. 〈게르니카〉 이전까지의 피카소가 큐비즘을 창시하는 등 자신만의 세계에 빠져 있었다면 〈게르니카〉 이후로는 그의 작품에 시대 의식이

반영되기 시작했다고 볼 수 있어 피카소라는 인물에 있어서도 〈게르니카〉가 가지는 의미는 크다.

1937년 4월 26일, 스페인 북부의 작은 마을 게르니카에 갑자기 24대의 나치 전투기가 나타나 5만 발의 폭탄을 퍼부었다. 4시간만에 1,600명이 사망하고 900명이 부상을 당하며 게르니카는 말 그대로 쑥대밭이 되었다. 게르니카 폭격이 군사적, 전략적 목적 없이 그저 새로 개발한 전투기와 폭탄 등 신무기의 위력을 확인하기 위한 나치 독일의 테스트용 폭격이었는지, 테스트를 핑계 삼아 프랑코 반란군에 저항하는 민간인들을 공격 목표로 삼은 것인지에 대해서는 아직도 의견이 분분하지만, 목적이 뭐였든 간에 이로 인해 스페인 내전과 관련 없는 민간인들이 엄청난 피해를 본 것은 사실이고 이 내용이 〈게르니카〉에 적나라하게 표현되어 있어서 이 작품은 히틀러가 가장 싫어한 작품으로 꼽히기도 했다고 한다.

피카소가 이 그림을 전시했을 때 나치 독일의 한 장교가 피카소에게 "〈게르니카〉를 그린 사람이 당신인가?"하고 묻자 피카소는 아래와 같이 대답했다고 한다.

| "〈게르니카〉는 내가 아니라 당신들이 그린 것이다."

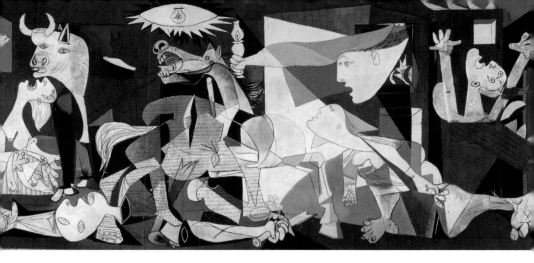

— 파블로 피카소의 < 게르니카 *Guernica* > (1937) © 2020 — Succession Pablo Picasso — SACK (Korea)

생각 일곱,

여러 말들이 무성하지만 확실한 건 〈게르니카〉는 전쟁의 참담함과 폭력을 예술로 승화시킨 작품이며 실제로 그 앞에 마주서게 되면 작품 자체가 주는 압도감과 박진감이 엄청나다는 것이다. 작품 사이즈도 가로 7.8m, 세로 3.5m 에 육박해 생각보다 큰 데다가 알록달록한 색채가 쏙 빠져나간, 모노톤만이 줄 수 있는 특유의 강렬함 때문인 듯싶다. 피카소 작품의 특징이라고도 할 수 있는 큐비즘이 적극 반영된 작품이다 보니 (쉽게 말하면 '추상화'라는 소리다) 당연히 묘사가 사실적이지는 않음에도 불구하고 무척이나 사실적으로 느껴져서 마치 흑백으로 된 커다란 보도 사진을 보는 것 같다. 실제로 미술관 내에 스페인 내전에 관련된 사진 자료가 많아서 더 그랬던 것일지도 모르지만 〈게르니카〉 자체도 신문에 실린 사진처럼 느껴졌다.

생각 여덟,

〈게르니카〉의 부분부분을 살펴보면 아이를 안고 오열하는 어머니, 조각난 시체와 울부짖는 말, 불이 난 집, 쓰러진 군인 등 '전쟁의 참상'이라고 하면 우리가 떠올릴 법한 모든 것들이 뒤엉켜 들어가 있다. 꼭 게르니카 폭격이 아니

어도 에지간한 전쟁은 다 이런 모습이 아닐까 싶고 게르니카 폭격에 대한 구체적인 내용이나 특징도 드러나 있지 않지만, 피카소는 제목을 〈게르니카〉라고 꼭 집어 붙임으로서 비로소 이 작품을 완성시켰다.

이후 스페인 내전이 프랑코 반란군의 승리로 끝나고 프랑코 독재 체제가 수립되면서 피카소는 죽을 때까지 고국 스페인으로 돌아가지 않았다. 〈게르니카〉역시도 스페인의 민주주의가 회복될 경우에만 스페인에서 전시가 가능하다고 피카소가 강력히 주장해, 형식적 소장은 프라도 미술관이 하되 뉴욕 현대 미술관에 대여를 해주는 형태로 계약하게 되었다. 이후 꽤 오랜 시간 동안 〈게르니카〉는 뉴욕에서 전시되며 스페인으로 돌아오지 못하다가 스페인이 민주화되고 나서야 간신히 프라도 미술관으로 돌아왔고 이후 한 차례 더 자리를 옮겨 지금의 레이나 소피아 미술관에 최종적으로 자리를 잡았다.

이런 풍경 앞에 마주 서게 되면 울컥하는 기분이 밀려온다거나 눈물을 흘리는 경우도 있다고 하는데 난 그냥 아득하고 멍해지는 게, 절망적이고 참담한 기분뿐이었다. 내 생각에 전쟁은 아직 끝난 것 같지 않고 절망도 계속되고 있는 것 같아서. 모든 일이 일단락된 후에야 눈물을 흘리는 일이 허락될 것만 같아서.

생각 아홉,

아니나 다를까, 전시실을 돌아다니는 내내 수많은 작품들이 우리에게 말을 걸어왔다.

전쟁은 끝났냐고.

정말이냐고.

혼란과 야만의 시대에 예술이란 무엇인가, 예술의 역할은 무엇인가에 대한 질문을 던져본 날이었다.

생각 열,

수만 마디의 말보다 때로는 한 장의 그림이 더 많은 이야기를 전한다. 무언가를 창작한다는 것은 나 좋자고 하는 것도 있지만 결국 메시지를 전하는 일이 아닌가. 그 메시지는 나에 대한 것일 수도, 예술에 대한 것일 수도, 세상에 대한 것일 수도 있다. 그중 어떤 것에 더 무게를 둬야 하는지에 대한 선택은 사람마다 다를 수 있겠지만 피카소는 아래와 같이 말했다.

"예술가가 어떻게 다른 사람들의 일에 무관심할 수 있나. 회화는 아파트나 치장하기 위해 존재하는 것이 아니다."

Colección 2. ¿La guerra ha terminado?
Arte en un mundo dividido (1945-1968)
Collection 2. Is the War Over?
Art in a Divided World (1945-1968)

'Do NOT judge a book by its cover'

—— # 데스칼사스레알레스수도원 # 촬영금지

여행에는 여러 색깔이 있을 텐데 그건 대개 여행자 개인의 취향에 따라 정해질 것이다. 취향이란 무시 못할 것이어서 같은 곳에, 함께 머무르더라도 보는 것도 듣는 것도 느끼는 것도 모두 제각각이라 결국 각자 본인만의 여행을 하게 된다. 내가 인상 깊게 느꼈던 장소에서 다른 사람은 마냥 지루하기만 했을 수도 있고 그 반대 상황이 벌어질 수도 있고. 그런 의미에서 다른 사람들에겐 어땠을지 몰라도 데스칼사스 레알레스 수도원은 나에게 엄청난 충격을 줬다. 수수한 외관과 달리 실내 모습이 너무 호사스러웠기 때문인데 더 적당한 표현이 있을지는 모르겠지만 여기서 말하는 '호사'는 의미 없는 단순 사치와는 좀 다른 얘기다.

이곳 구경은 'Do NOT judge a book by its cover'라는 말이 절로 떠오르게 하는 경험이었다. 이곳의 오후 관람은 4시부터 시작된다. 그런데 아직 4시가 되지도 않았는데 사람들이 슬금슬금 모여 들더니 문 앞에 진을 치기 시작하기에 뭔가 수상쩍다 싶어 도끼눈을 하고 상황을 주시했다. 질서정연한 줄은 애당초 없었는데 4시가 '땡'하고 수도원이 문을 열자 사람들이 눈치를 보며 조금씩 밀고 들어가기에 후딱 따라 나섰다. 데스칼사스 레알레스 수도원은 가이드의 인솔 하에만 내부를 둘러볼 수 있고 한 번에 정해진 정원만 입장이 가능한데 바깥에는 제대로 된 대기 시스템이 없으니 첫 번째 조에 끼어 입장하지 않으면 언제 내 순서가 올지 모르는 상황이 일어날지도. 실제로 관광 성수기에는 대기자들이 어마어마하다는 말도 들었다.

스페인 국왕이었던 카를로스 5세의 딸 조아나는 스페인과 포르투갈의 관계 안정을 위해 포르투갈의 왕자인 주앙 마누엘과 정략결혼을 했지만 마누엘이 급사하며 2년 만에 혼자가 된다. 기구하게도 이는 조아나가 훗날 포르투갈의 왕이 되는 세바스티안 1세를 낳기 18일 전에 벌어진 일. 남편이 죽고 홀로 아이를 낳은 지 4개월, 조아나는 어린 세바스티안을 포르투갈에 내버려 둔 채 스페

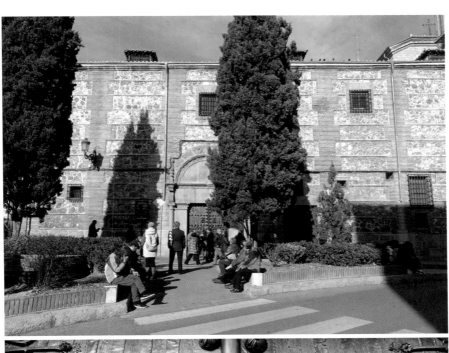

인으로 돌아가기를 택한다. 애정 없는 상대와 결혼하기 위해 15살의 어린 나이에 홀홀단신으로 고국과 가족을 떠난 것, 17살에 남편과 만삭인 상태로 사별한 것 등으로 인해 극심한 우울증에 시달린 탓에 갓난 아들에 대한 애정도 없었던 것으로 생각되는데 실제로 조아나는 어린 세바스티안과 헤어진 뒤 죽을 때까지 아들을 다시 보지 않았다고 한다.

한 번 결혼을 했었다고는 해도 스페인 왕실의 일원인 조아나는 정략결혼 상대로 여전히 매력적인 존재였을 것이다. 혼자가 되어 스페인으로 돌아온 조아나에게 유럽의 여러 왕가에서 재혼 요청이 쇄도했지만 조아나는 마드리드에 수도원을 하나 짓고 그곳에서 여생을 보냈다. 그 수도원이 바로 데스칼사스 레알레스 수도원이다.

그 당시 왕족이나 귀족 가문의 딸들은 정략결혼을 했다가 서로 이해관계가 틀어지면 버려지거나 원치 않는 관계로 고통받거나 전쟁이나 권력 다툼 등으로 남편을 잃고 젊은 나이에 혼자가 되는 일이 많았다. 즉, 조아나와 비슷한 처지의 여인들이 꽤 많았다는 것인데 이들이 조아나를 따라 이 수도원에 들어오게 되면서 이 수도원은 높은 신분의 여성 전용 수도원이 된다. 특히 이들이 수도원에 들어올 때 가져온 기증품과 기부금들이 넘쳤던 덕분에 그 시절 유럽에서 가장 부유한 수도원 중 한 곳으로 꼽히기도 했다고. 그렇게 들어온 수준 높은 미술 작품과 진귀한 보물 등은 지금도 수도원 내부에 빼곡하다.

가장 인상 깊었던 것은 중앙의 계단. 엄청나게 화려하게 꾸며져 있는데 자세히 보면 이것들은 모두 그림이다. 성상이나 조각, 부조, 액자처럼 보이는 장식들 모두 다 프레스코 기법으로 그린 그림! 한때 유행하던 트릭 아트가 생각나고야 말았다. 이 화려함들은 사치와 허영이 아니라 신을 섬기기 위해 꼭 필요한 화려함이었던 걸까.

벽과 천장에 그림을 그려서까지 엄청나게 정성껏 꾸며놓은 데다가 위층 회랑에는 여러가지 진귀한 성상과 보물, 그림들이 넘쳐나고 있어 종교 시설 특유의 경건함이나 차분함보다는 화려한 면(그것이 신을 섬기기 위해 꼭 필요한 화려함

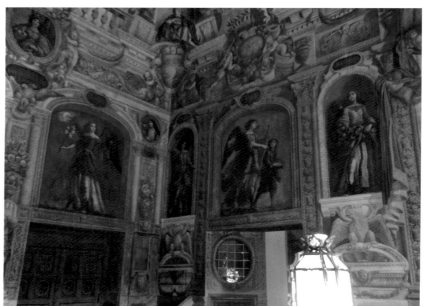

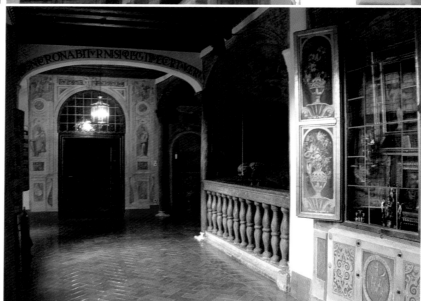

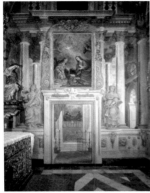

— 루벤스의 <성찬의 승리>를 바탕으로 짜여진 테피스트리도 이곳의 대표 보물로 꼽힌다. 테피스트리가 있는 방은 예전에 수녀들의 기숙사였다고 한다.

일지라도)이 더 눈에 들어왔다. 심지어 그것들의 조화가 몹시도 아기자기하기까지. '이렇게 화려하고 호화로운 곳에서 어떻게 마음을 비우고 종교 생활을 할까?' 하는 생각이 들 즈음에 점점 추위가 느껴졌다. 한겨울에 수도원 내부가 모두 돌바닥이라서 한기가 어마어마했던 것. 위는 외투를 입었으니까 그럭저럭 참을 만했지만 발은 무척 시려웠다. 발 시려워하고 있는 찰나에 수도원 내부에서는 모두 마음을 다잡기 위해 맨발로 생활했다는 가이드의 설명을 들으니 세상에나! 난 '춥게 살면 병 걸린다'는 주의이다 보니 '이런 데서 어찌 생활하는가' 하는 의문이 내내 머릿속을 떠나지 않았다. 그들은 이곳에서 늘상 신을 생각했을 텐데 난 그저 앙고라 양말 생각뿐! 나 같은 건 역시 속세의 안락함에 흠뻑 젖은 한갓 미물임을 다시 한번 느꼈다.

높은 신분의 여성들이 신앙생활을 했던 곳이자 은거했던 곳이어서 다른 수도원들과는 사뭇 분위기도 다르고 수준 높은 기증품들도 가득해 둘러보는 내내 신기했다. 특히 집안 대대로 내려오는 가보 같은 물건들이 많았는데 압도적이기보다는 짜임새 있는 오밀조밀함이 더 느껴지는 물건들 위주로, 다른 곳에서는 본 적 없는 신박한 것들도 꽤 많았다. 그리고 처음부터 '나는 수녀가 되어

— 수도원 내부에는 33개의 예배실이 있는데 이는 예수가 십자가에 매달려 숨진 나이를 의미하는 것이다. 내부는 엄격하게 촬영이 금지되어있다.

야지' 했던 게 아니라 제각각의 굴곡진 삶을 버티다 못해 이곳으로 모인 여인들의 사연도 구구절절해 들을 만했다. 아무리 다시 생각해봐도 종교 시설이라기보다는 어느 귀족의 대저택 느낌이 더 들긴 하지만 사실 의지만 있다면 어디에서든 종교 생활은 가능할 터. 타이밍이 잘 맞으면 실제로 살고 계시는 수녀님들을 마주칠 수도 있다고 하는데 나는 그러지는 못했다. 정말 이런 날씨에도 맨발인지 보고 싶었는데….

프라도 미술관에서 보낸 하루 —— # 스페일왕실소장품 # 세계3대미술관

프라도 미술관은 스페인 왕실의 소장품들을 한데 모아두기 위해 개관된 곳으로 개관 이후에도 계속된 수집과 기증으로 그 수가 점점 늘어나 지금은 총 3만 점 정도의 작품을 소장하고 있고 이중 3,000점 정도를 상설 전시하고 있다고 한다. 하지만 말이 상설 전시이지 별 안내도 없이 다른 미술관으로 반출, 대여되기도 하고 작품이 놓여있는 위치가 바뀌기도 해서 내가 '꼭 보고 와야지' 했던 작품이어도 실제로는 없는 경우도 많은 것 같다. 개인적으로는 이번 방문에서 히에로니무스 보쉬의 작품에 대한 기대가 컸고, 보쉬의 작품 중에서도 〈건초수레〉를 꼭 보고 싶었는데 만날 수가 없었다. 비행기를 타고 서울에서 마드리드로 넘어올 때 기내에 있는 매거진을 들춰보다가 '〈건초수레〉가 네덜란드에서 전시 예정이다'라는 기사를 봤었고 '설마?' 했는데 사실이었던 듯. 미술관 정책상 절대로 반출이 안 되는 작품도 있겠지만 제법 알아주는 작품들도 곧잘 반출되는 것 같고 그만큼 대단한 것들을 반입하기도 하는 것 같다. 당시에는 특별전으로 앵그르 展이 열리고 있었는데 여기 전시된 작품들도 엄청났다. 〈Turkish bath〉와 〈오달리스크〉를 파리가 아닌 마드리드에서 볼 줄이야!

아무튼 간에 프라도 미술관은 세계 3대 미술관 중 하나이고 스페인의 3대 화가인 엘 그레코, 벨라스케스, 고야의 작품을 보는 재미도 있는 곳이다. 애당초 왕과 귀족들의 컬렉션에서 시작된 곳이어서 종교화, 궁정 화가의 작품들이 많은 점이 특징. 프라도 미술관 측이 특히 자랑스러워하는 부분은 이곳의 작품들은 유럽의 다른 미술관에 있는 작품들과 달리 약탈이나 훔친 것이 아니라 왕실에서 모았던 것이어서 도의적으로 떳떳하다(그 돈을 어떻게 벌었는지에 대한 논의를 뺀다면)는 것과 그 덕에 보존 상태도 좋은 편이라는 것이다. 실제로 스페인의 역대 왕들은 각자 취향에 맞는 화가를 후원하며 작품들을 구입했고, 그 과정에서 왕 개개인의 개성적인 취향이 반영되기도 했다. 때문에 이곳의 전시품들은 세계 미술사의 모든 시대, 국적, 유파, 예술의 흐름 등을 총망라한 백과사전이나 미술 교과서 같은 느낌이 아니라 개인의 독특한 취향을 반영하는 개성 넘치

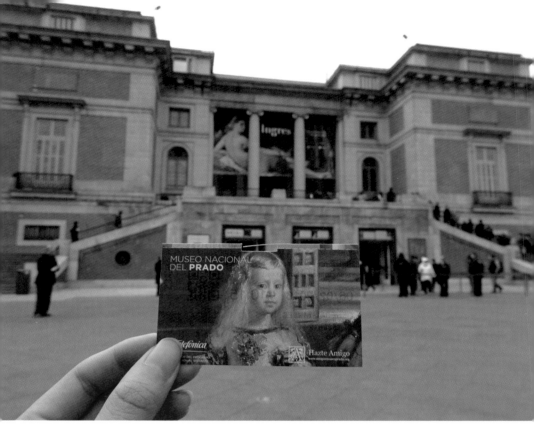

는 작품들이 모여 있는 느낌이다. 하지만 워낙 그 수가 방대하다보니 결과적으로는 유럽 미술사를 아우르는 결과가 된 게 아닌가 싶다. 12세기부터 19세기까지(플랑드르 화파, 이탈리아 회화, 독일과 프랑스 등 유럽 회화 모두 포함)의 작품들이 아주 방대하게 소장되어 있기에 모두 관람하려면 하루를 통으로 써야 할 정도인데 어차피 인간의 집중력이란 한계가 있어 그렇게 둘러봐도 마음에 남는 것은 몇 되지 않으니 관심 가는 것 위주로 골라보는 것을 추천한다.

그로테스크함이란 이런 것, 히에로니무스 보쉬 —— # 종교화 # 기괴함

히에로니무스 보쉬는 집안이 부유했다는 것 외에는 생애에 대해 알려진 바가 거의 없고 동시대의 다른 그림들과는 화풍이 매우 달라서 신비의 인물로 남아있는 네덜란드 화가이다. 그의 그림들은 15~16세기의 옛날 그림이라고는 믿을 수 없을 만큼 세련되어 요즘 그림의 느낌이 난다. 마치 어제 그려진 파스텔톤의 일러스트 같은 느낌. 하지만 슥 봤을 때 예쁘고 아기자기한 그의 그림은 자세히 들여다보면 기묘하고 적나라하다 못해 끔찍할 정도의 묘사들이 가득하다. 한 번도 본 적 없는 생명체들이 그로테스크하고 기괴한 분위기를 연출하는데 이런 장면을 꿈에서라도 마주할까 두려울 정도다. 그렇기에 보쉬의 그림들은 멀리서 전체적으로 보기보다는 가까이서 꼼꼼히 봐야 더 흥미롭다. 보쉬의 그림 앞에는 늘 사람들이 바글거리고 다들 찬찬히 오랫동안 들여다보려고 해서 쉽게 자리를 뜨지도 않는 편이라 이른 시간에 방문해서 가장 먼저 자리를 잡고 보는 것만이 살 길이다.

이 시기에는 작품들이 거의 다 외부(네덜란드 암스테르담, 일본 도쿄 등)로 대여를 나가 내가 볼 수 있었던 건 딱 두 점 뿐이었다.

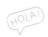

❶ **7가지 죄악과 4가지 종말의 장면들이 그려진 탁자** —— 성경에서 말하는 7가지 죄악 - 탐식, 탐욕, 교만, 나태, 음란, 시기, 분노를 저지르는 인간들의 모습이 7분할 된 커다란 원 안에 그려져 있다. 이 커다란 원은 신의 눈동자. 7가지 죄악이 모두 그 사람 눈동자 안에 들어있음을 보여주는, 마치 영화 속 장면 같은 연출이다. '신은 항상 죄를 짓고 있는 우리를 지켜보고 계신다. 그러니 행동을 조심하렴' 하는 의미이며 4가지 종말은 누군가 죽으면 최후의 심판을 통해 천국 또는 지옥으로 가게 된다는 표현이다.

❷ **건초 수레** —— 〈세속적 쾌락의 정원〉과 비슷한 구조로, 가운데 패널에 과도한 욕심으로 수레가 무너질 만큼 엄청난 건초를 싣고 가는 인간과 괴물들의 모습이 표현되어 있다. 그 결과는 역시 지옥. 이 작품도 꼭 보고 싶었는데 대여를 나간 상태여서 직접 보지는 못했다.

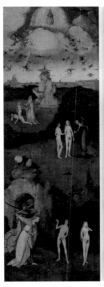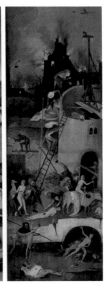

❸ 세속적 쾌락의 정원 —— 이 작품은 세폭화여서 접었다 폈다 할 수 있는 점이 특징. 바깥쪽에도 그림이 있다. 펼친 모습은 순서대로 '피조물-쾌락의 동산-지옥'의 모습을 보여주는 듯한데 워낙 상징적인 표현이 많은 수수께끼 같은 작품이어서 보쉬의 작품 중 가장 유명하면서도 가장 해석이 어려운 작품으로 평가받고 있다.

피조물(가장 왼쪽)에서는 신이 갓 아담과 이브를 창조하고 그 둘을 소개하는 듯한 모습이 표현되어 있어 평화로운 모습인 것 같으면서도, 이미 동물들은 서로를 잡아먹고 있어서 아리송한 분위기이다.

쾌락의 동산(가운데)에서는 나체의 남녀들이 쾌락을 좇아 온갖 행위를 하며 죄를 짓고 있는 모습인데 하나하나 들여다보면 그 자유분방한 표현 방식에 감탄이 나온다. 곧 깨질 듯 금이 가 있는 유리구슬과 온갖 열매를 욕심껏 손에 쥐고 있는 모습에서는 위태위태함도 느껴진다.

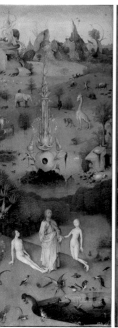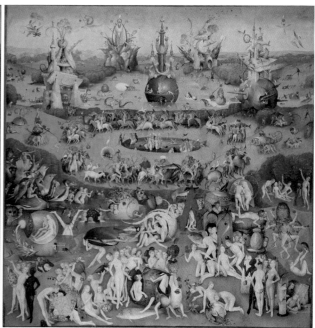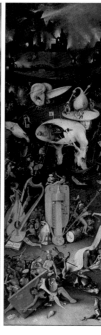

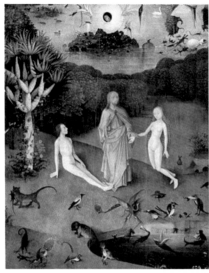

　가장 오른쪽 패널에 그려진 지옥에는 온갖 기발한 고문 도구와 괴물들로 인해 고통받는 인간의 모습이 드러나 있다. 직접 본 적 없는 곳을 표현하려면 당연히 상상력이 필요한데, 다른 작품에서 표현되어 있는 천편일률적인 지옥의 모습과는 무척 달라서 신선하다. 그리고 지옥엔 놀랍게도 보쉬 자신도 들어있다. 7가지 죄악 중 탐식과 나태를 극복하지 못해 지옥에 간 듯한 낌새를 남겨두면서.

매너리즘의 대가, 엘 그레코 —

스페인의 3대 화가는 아마도 프란시스코 고야, 디에고 벨라스케스, 그리고 엘 그레코일 것이다. 이중 엘 그레코는 그리스 사람이지만 이 동네에서 활동을 하고 작품을 남겼기에 스페인 3대 화가 중 한 사람으로 당당히 꼽히고 있다. 사실 엘 그레코는 스페인 어로 '그리스 사람'이라는 뜻일 뿐, 그의 본명은 '도메니코스 테오토코폴로스'이지만 그는 그냥 엘 그레코로 역사에 남았다.

스페인 최초의 위대한 종교화가로 불리는 엘 그레코는 화풍이 워낙 독특해 예나 지금이나 호불호가 많이 갈리는 화가이기도 하다. 마치 촛농이 녹아 흐르는 듯 그림 속 인물들 또한 한껏 늘어나 있는 느낌. 8등신을 가뿐히 넘어 12등신은 될 것 같은 기다란 몸에, 순정 만화 속 주인공들처럼 가느다랗고 길쭉한 손가락 등이 엘 그레코 작품들의 특징이다. 당시는 조화로운 인체의 비례를 중시했던 르네상스 시절의 고정 관념이 아직 남아있던 시기이자 '사람은 이렇게 그려야 해' 하는 규범이 존재하던 시기였기에 이런 화풍은 더욱 과감한 것이었다. 특히 이런 류의 미술 양식을 '매너리즘 양식'이라 따로 부르기도 하는데 여기서의 '매너리즘'은 우리가 일상적으로 사용하는 '매너리즘에 빠졌어'할 때의 매너리즘과 같은 말로, '매너리즘 미술'은 고착된 관습만을 답습한 뻔하고 지겨운 결과물에서 벗어나고자 조금씩 변주를 시도한 작품들을 의미한다.

유화 물감을 이용한 그림이지만 마치 파스텔이나 크레파스로 문질러 칠한 듯 질감도 독특한데 기다란 인물과 독특한 질감이 만난 그의 작품은 그 옛날에 그려졌다는 게 믿기지 않을 만큼 현대적인 분위기를 풍긴다. 형태에서도 색감에서도 시대를 아주 많이 앞서간 작품이라 할 수 있다.

어떤 작품들은 등장인물을 아름답게 보이도록 하는 곳이 아닌 생뚱맞은 위치에 광원이 있고, 그 빛은 역시나 기괴하게 인물을 밝힌다. 조금 과장해서 설명하자면 이건 마치 어두운 곳에서 손전등을 턱 아래에 비추면서 주위 사람들을 깜짝 놀래키는 듯한 느낌에 가깝다.

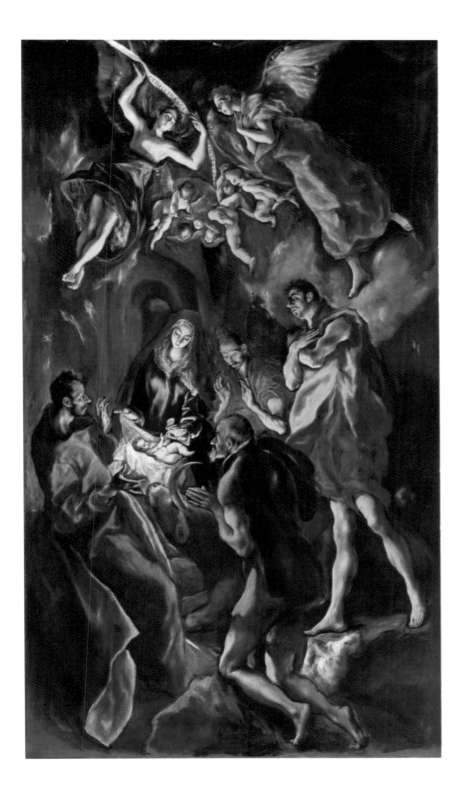

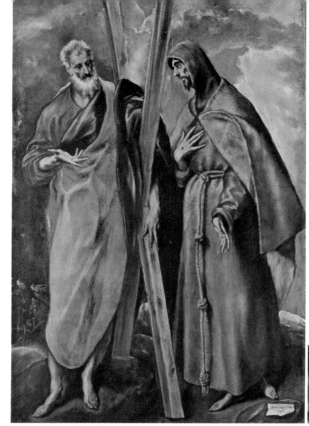

　엘 그레코는 작품에 자신의 이름을 서명하는 방식도 독특했는데 어찌나 그 묘사가 정교한지 마치 작품에 얇은 티슈 한 장이 정말로 붙어 있는 것 같다. 후에 벨라스케스가 이걸 따라하기도 하는데 그 작품도 프라도 미술관 내에 있어 바로 확인이 가능하다.

　엘 그레코의 작품은 정해진 규칙을 벗어나 엘 그레코 본인의 주관과 의지를 가지고 본인이 그리고 싶은 대로 그렸다는 점, 그 과정에서 왜곡과 과장 등이 나타나며 독창적인 모습이 되었다는 점 등에서 그 저변에 깔린 정신은 현대 미술의 그것과도 맞닿아 있다. 옛 것을 배움으로서 새 것도 배울 수 있다는 것, 온고지신의 정신은 지구 반대편에서도 통한다.

관객을 왕으로 만드는 영리함, 벨라스케스 —— # 스페인3대화가 # 시녀들

많은 사람들이 벨라스케스의 〈시녀들〉을 보기 위해 프라도 미술관을 찾지만 당연히 〈시녀들〉이 아닌 그의 다른 작품들도 미술관에 많이 있다. 스페인 3대 화가 중 한 명이며 왕의 사랑을 듬뿍 받았던 궁정 화가. 그래서 그가 남긴 작품 중엔 유독 왕족들의 초상화가 많다. 왕가의 정통성을 유지하기 위해 택한 근친혼 때문에 당시 왕과 왕비들은 모두 주걱턱의 소유자. 초상화의 기본은 자고

로 모델의 기분이 좋아야 하는 것이니 벨라스케스 역시도 이를 열심히 미화하려고 노력한 흔적이 드러나지만 그래도 다들 워낙 심한 주걱턱이어서 그런지 티가 나긴 한다. 초상화라는 장르는 누굴 그린 건지 알 수 없으면 유독 재미없게 느껴지는데 다른 밋밋한 초상화들에 비해 이쪽 초상화들은 주걱턱 때문인지 덜 지루한 편이다.

벨라스케스는 그림을 그릴 때 일필휘지로 슥슥 그리는 타입은 아니고 공들여 계속 수정하는 타입의 화가였던 것 같다. 유화는 워낙 불투명하다보니 덮어 씌워도 표시가 잘 나지 않아 비교적 수정이 쉬운 편인데 몇백 년이 흐른 지금은 아래쪽 물감이 배어 올라와 티가 조금 나기는 한다. 이런 것들은 마치 3D 안경용 이미지를 맨 눈으로 보았을 때 조금씩 이미지가 겹쳐 있는, 그런 느낌이 들었다.

초상화 위주의 작품 활동을 하던 벨라스케스가 어느 날 루벤스를 만나고부터 무슨 자극을 받았는지 신화를 주제로 그림을 그리기 시작했다고 하는데, 그때 그려진 작품이 〈취한 바쿠스〉이다. 바쿠스는 포도주의 신으로서, 그의 발 옆에 놓여있는 그림 속의 유리병은 지금도 식당에서 샹그리아를 주문하면 가져

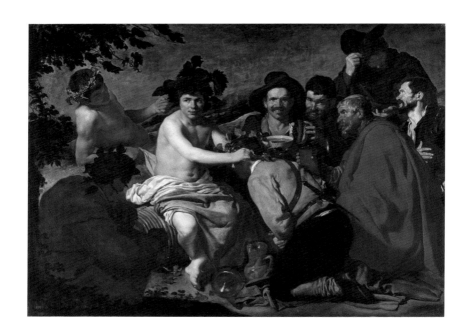

다주는 병과 똑같이 생겼고(병이 두 개인데 하나는 이미 넘어져서 밑바닥만 보이고 있다.) 주름이 자글자글하며 술에 취해 얼굴이 벌겋게 달아오른 농부들의 모습도 무척 사실적이어서 환상적이고 고상한 느낌이 강한 루벤스의 작품과는 조금 차이가 있어 보인다.

하지만 역시 클라이막스는 〈시녀들〉일 것이다. 벨라스케스 하면 〈시녀들〉 아니겠는가. 미디어 속에서 만났던 〈시녀들〉은 아기자기한 구성 때문인지 그다지 크게 느껴지지 않았었는데 실제로 보니 일단 생각보다 그림이 엄청 크고 그림 속에 표현되어있는 공간은 더 큰 것 같았다. 그리고 관람자가 뒤로 물러나면 물러날수록 그림 속의 방이 점점 더 크게 보여 이 점도 무척 신기했다.

벨라스케스가 펠리페 4세 국왕 부부의 초상화를 그리는 중에 어린 공주가 잠시 놀러온 것인지, 공주의 초상화를 그리고 있는데 국왕 부부가 창문으로 슬쩍 들여다보는 것인지조차 애매한 그림이지만 수수께끼가 있기에 더욱 흥미

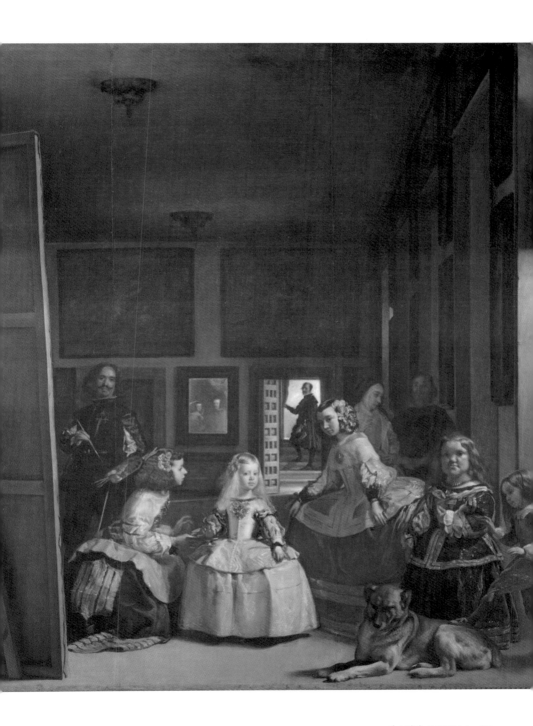

를 끄는 작품이 아닐까 싶다. 개인적으로는 공주가 화가와 캔버스 옆에 서 있는 걸로 보아 공주를 그리는 것은 아닌 것 같고, 화가가 마치 관람객들을 바라보며 관람객들을 모델로 하여 그림을 그리고 있는 것처럼 보인다. 그런데 만약 정면의 네모난 물체가 거울이라면, 그 안에 조그맣게 비친 모습이 국왕 부부인 것은 무엇을 의미할까? 〈시녀들〉은 제목과는 무관하게, 관람객을 왕 혹은 왕비로 만들어주는 작품이 되는 것이다. 그림 안에 직접적으로 왕과 왕비의 모습이 그려지지 않았음에도 왕과 왕비가 주인공인 작품. 그리고 펠리페 4세 국왕 부부뿐 아니라 이 작품 앞에 서는 모두를 왕과 왕비로 대접해주는 작품. 정말 교묘하고 영리하면서도 천재적이지 않은가? 이쯤 되면 당돌할 정도로 크고 대담하게 그려진 화가 본인의 모습도 용서해줄 만 하다.

그의 치밀하고 계산적인 면모는 이런 의도 외에 표현 방식에도 잘 나타난다. 벨라스케스는 밑그림을 그리지 않고 붓질로만 작품을 완성했다고 하는데 그 하나하나의 붓자국들은 마치 퍼즐 조각처럼 철저하게 계산된 것들이다. 그의 작품들은 무척이나 섬세하고 세밀하게 그린 것 같지만 가까이에서 보면 그저 붓자국들로만 보일 뿐, 무엇을 표현한 것인지 전혀 알 수 없어 당혹스럽다. 조금씩 뒷걸음질을 치며 보다 보면 어느 순간 갑자기 그 붓자국들은 붓을 쥔 화가의 손이 되고 드레스의 레이스가 되는데 그 순간은 정말 마법을 경험하는 느낌이라고 밖에는 표현할 수 없을 것이다.

〈시녀들〉에 얽힌 이야기나 내용에는 아리송한 부분이 많지만 그림 자체만 놓고 보면 흠 잡을 데 없는 완벽한 그림이라 많은 화가들이 영감을 받은 것으로도 유명하다. 피카소 또한 〈시녀들〉을 모티브로 하여 연작을 그리기도 했는데 이 작품들은 바르셀로나의 피카소 미술관에 있어 흥미롭게 봤던 기억이 난다. 수많은 예술가들은 서로에게 영감을 주고 또 영감을 받으며 새로운 것을 만들어 낸다. 많이 보고 많이 경험하는 것은 창작에, 더 나아가 삶에 좋은 자양분이 된다는 것. 이 또한 우리가 여행을 포기할 수 없는 이유 중 하나가 아닐까.

인간의 암흑을 그린 화가, 고야 — # 스페인3대화가 # 검은그림들

이런 말은 조금 건방지겠지만 프라도 미술관에 들르기 전에는 고야가 천재적인 화가인지 잘 모르겠다는 생각을 했다. 엄청나게 세밀한 묘사를 한다거나 절묘하게 구도를 잡는다거나 빛을 능수능란하게 쓴다거나 하는 면에서 보면 내 눈에 고야의 그림은 그저 그런 느낌. 딱히 고야가 그림을 잘 못 그린다기보다는 그림을 잘 그리는 사람들은 쌔고 쌘 데다가 워낙 쟁쟁한 작품들이 이 미술관 안에 가득하니까. 하지만 그런 점들과는 별개로 고야는 스페인의 3대 화가 중에서도 제 1의 화가로 꼽힌다. 그것은 아마도 그의 그림에서 보이는 비판 의식 같은 것 때문이 아닐까 싶다.

고야는 궁정 화가였지만 왕가에 반감이 커서 모델들을 미화하기는커녕 대놓고 조롱하고 비판하는 식의 그림을 그렸다. 하지만 당시 왕족들은 그 그림이 자신들을 조롱하는 것인지조차 분간하지 못할 정도로 멍청했으며 심지어 그 결과물에 몹시 만족했다는 이야기도 전해진다. 작품 속 왕가의 인물들은 다들 화려한 옷에 번쩍번쩍하는 것은 있는 대로 매달고 선 모습인데 왠지 멍청하고 뚱

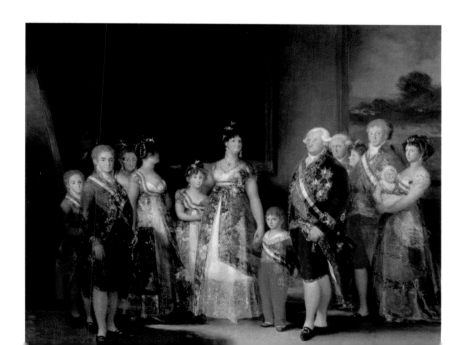

한 표정이다. 뒤쪽에 서 있는 왕의 누나는 거의 마귀 할멈의 모습. 왕은 밀려나 있고 대신 왕비가 캔버스 중앙을 차지하고 있는데 이 역시도 의도된 것이다. 당시 실세는 왕이 아니라 왕비였기 때문. 그리고 왕비에겐 공공연한 애인이 있었으며 왕비와 왕 사이를 갈라놓고 서있는 빨간 옷의 남자아이가 애인의 아이라는 소문이 있었다고 한다. 왼쪽의 딸도 애인의 아이라는 소문이 있었는데 딸은 확실하지 않지만 남자아이는 애인과 몹시 닮아서 거의 확실했다고. 그래서 이 점을 비꼬려고 일부러 고야가 왕비와 왕 사이에 이 남자아이를 배치한 것 같다는 해석이 있다. 벨라스케스가 〈시녀들〉에서 그림 왼쪽에 본인의 모습을 그려넣었듯 고야도 마찬가지로 그림 속 비슷한 위치에 자신의 모습을 그려넣은 점도 재미있다.

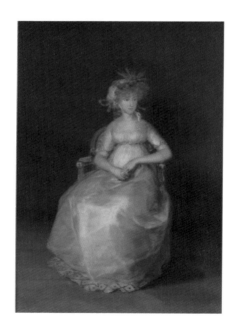

모델에 대한 감정이 잘 투영되는 점이 고야 그림의 특징이라면 특징일텐데 앞서 소개한 왕가의 초상화에서 반감이 공공연히 드러났다면 안쓰럽고 안타까운 마음이 잘 드러난 작품도 있다. 〈친촌 백작부인〉이 그것. 앞의 그림에서 표독스러운 고집쟁이처럼 보였던 왕비의 얼굴과는 사뭇 다르다. 이 작품의 모델이 되어준 백작부인은 앞서 소개한 왕비의 애인의 정식 부인인데, 나이도 어린 데다가 대놓고 외도를 저지르는데도 남편을 무척이나 좋아했다고 한다. 하지만 나쁜 남편들이 그렇듯 남편은 집에 거의 붙어있지 않았다고. 그래서인지 작품 속 부인은 청순하고 가냘프다못해 안쓰러운 분위기를 풍긴다. 실제 외모가 그랬을지도 모르지만 고야가 그렇게 느꼈기 때문에 그렇게 표현한 게 아닐까. 몸을 살짝 돌린 모습이 그림을 그리는 중에도 문이 열리지는

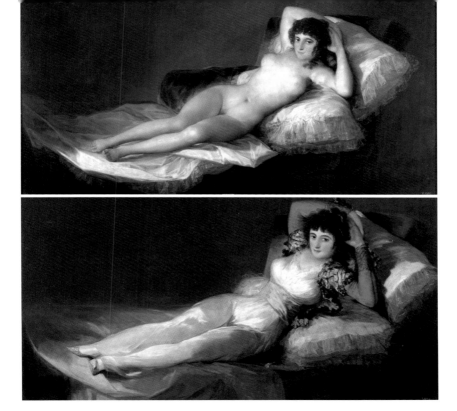

— 마하는 특정한 인물의 이름이 아니라 '아가씨'를 뜻하는 단어이다.

않는지, 남편이 돌아오지는 않는지를 신경쓰며 마치 남편을 기다리는 것 같기도 하고. 맨눈으로 이 작품을 보면 옷감 등의 질감이 아주 잘 표현되어있다. 드레스는 사각사각 소리를 낼 것 같은 게 분명 쉬폰 재질이었을 것만 같다. 배가 살짝 불러있어 임신 중인 것도 알 수 있다.

친촌 백작 부인의 남편이자, 왕비의 애인이었던 그 남자에겐 당연히 왕비가 아닌 다른 애인(!)도 있었다고 한다. 그림 속 여인의 정확한 정체는 불분명하지만 요즘은 거의 그 '다른 애인'으로 보는 분위기. 똑같은 여인이 똑같은 포즈를 취하고 있는데 한쪽은 옷을 벗고 있고 한쪽은 옷을 입고 있어서 각각 〈옷을 벗은 마하〉, 〈옷을 입은 마하〉로 불린다. 특히 〈옷을 벗은 마하〉는 신이 아닌 인간을, 그리고 누구인지 모르는 인간(좀 더 정확히는 성경이나 신화에 등장하지 않는

인간)의 누드를 적나라하게 그렸다는 점, 모델이 부끄러워하지도 않고 관객을 똑바로 쳐다보고 있는 점 때문에 종교 재판에 회부되었던 사연이 있는 작품이기도 하다. 이 작품을 찬찬히 들여다보면 베개나 깔개를 묘사한 부분은 완벽하지만 인체는 다소 희한하게 그려져 있다. 목은 거의 없다시피 해서 마치 남의 몸에 얼굴만 오려서 붙인 것 같고, 중력의 영향으로 가슴이 아래로 처져야 하는데 하늘로 솟구쳐 있어 전반적으로 좀 어색한 느낌이다. 그래서인지 내 눈엔 옷을 입은 게 더 자연스럽고 더 야해 보였다. 이 두 작품은 나란히 걸려 있는데 마치 옷을 입었던 여자가 갑자기 옷을 벗어제낀 것 같은 느낌을 줘서 더 자극적으로 느껴지기도 했다.

고야의 그림 속에 비판의식이 넘쳐나는 것은 사실이지만 그렇다고 그를 대쪽같은 성품의 소유자였다거나 정의의 수호자라거나 애국자로 보기에는 좀 어려움이 있다. 이때는 이쪽에 붙어 저쪽을 비판하고 저때는 저쪽에 붙어 이쪽을 비판한 경우가 많았어서, 고야는 그저 기회주의자에 가까운 사람으로 보이기도 한다.

고야가 활동했던 시기는 정치적으로 격변의 시기였는데 고야는 그 어느 쪽으로도 심하게 피해를 입지 않았다. 이 말은 즉, 고야가 상황에 따라 이쪽에 붙었다 저쪽에 붙었다 하며 화가로서의 업무를 수행했다는 의미이기도 하다. 실제로 그는 나폴레옹의 군대가 스페인을 점령했을 때에는 프랑스 군대를 위해 일했고, 영국군이 개입했을 때는 영국군의 편에 섰으며, 스페인이 독립을 한 후에는 다시 스페인의 부르봉 왕가를 위해 그림을 그렸다. 서민들의 삶에 애정을 갖고 그들의 모습을 많이 그린 듯 하면서도 본인 자체는 사치스러운 생활을 했고 족보를 고쳐가면서까지 귀족처럼 보이려 애를 썼던 이중적인 사람이기도 했다.

다음 두 작품들은 프랑스 군대에 저항하는 마드리드 시민들의 모습을 그린 작품과 그로 인해 프랑스 군대에게 처형당하는 시민들의 모습을 그린 작품으로 민중의 저항과 학살의 대표 이미지로 쓰이는 작품들이다. 변변찮은 무기조

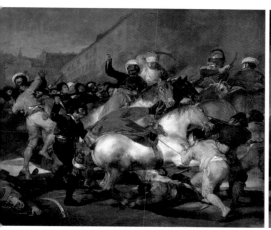
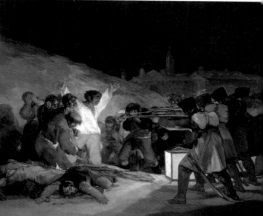

차 없는 시민들은 나무 몽둥이나 단검을 들고 저항하고 있으며 상대방이 죽은 줄도 모르고 계속 찌른다. 어느 쪽이랄 것 없이 양쪽 모두의 눈에서는 광기가 흘러넘치는데 사실 전쟁이란 가지런히 정렬된 군대 간의 대결이라기보단 양쪽 모두 미쳐버리는, 이런 모습에 가까울 것이다.

다음날 새벽, 마드리드 시민들이 프랑스 군에 의해 총살을 당한다. 흰 옷을 입은 남자는 죽음을 두려워하지 않는 모습. 프랑스 군인들은 그들의 비인간성을 표현하기 위함인지 그림 속에서 얼굴이 보이지 않는다.

하지만 이 두 작품은 프랑스군이 물러가고 부르봉 왕가가 복귀한 뒤에 그려진 것들이라 시대비판이나 저항정신의 발로라고 보기엔 애매한 감이 있다. 저항을 제대로 하려면 그 당시에 그렸어야지, 프랑스군이 스페인을 점령했을 때는 나폴레옹 형의 초상화를 그려 훈장까지 받았던 인물이 뒤늦게 이런 그림을 그렸다고 해서 떳떳해질 수 있을까? 심지어 이 두 작품은 고야 스스로 그린 것도 아니고 부르봉 왕가에서 시켜서 그린 것들이지 않은가? 고야의 작품이 대단한 것은 맞으나 고야라는 인물 자체가 존경스러운 인물은 아닐 수도 있으며, 위대한 화가가 꼭 위대한 인간일 필요는 없다는 점을 알고는 있지만 우리

는 은연중에 두 말이 동의어이기를 바라는 것 같기도 하다. 유명한 연예인에게 바람직한 사생활을 기대하고 능력 있는 기업인은 인간성도 좋길 바라는 것처럼. 우리는 그들이 그들의 전문 분야에서뿐 아니라 그 외의 방면에서도 본받을 만한 인물이길 바라지만 사실 세상에 완벽한 사람은 없으며 그렇기에 고야도 그저 혼돈의 시대를 살아간 나약한 한 명의 인간이었을 뿐임을 다시 한번 상기해보았다.

그토록 애썼으나 고야의 말년은 별로였다. 귀는 완전히 멀어버렸고 스스로 스페인 궁정화가의 자리에서 물러나 프랑스로 이주했으나 실은 프랑스군의 편에서 일했던 이력 때문에 고국에서 거의 쫓겨난 것과 다름없었다. 본래는 처형을 당해야 마땅했지만 오랜 기간 왕가를 위해 일했던 공을 인정받아 최악의 결말은 면했다고 전해진다.

고야는 청력을 상실한 후 마드리드 근교의 별장에서 잠시 은신하며 별장 내부에 14점의 벽화를 그렸다. '귀머거리의 집'이라 불린 이 별장은 지금은 철거되었지만 철거 이전에 그 벽화들을 캔버스로 옮긴 것이 현재 프라도 미술관에 남아있다. 이 그림들이 바로 '검은 그림들'인데 모두 음울하고 끔찍한 작품들이라 보고만 있어도 기력을 빼앗기는 것 같아 집중해서 보기가 어려웠다. 말그대로 기 빨리는 느낌!

평생 누군가의 주문을 받아 그림을 그렸던 고야가 드디어 본인이 그리고 싶은 것을 자기 의지로 그리게 되었는데 이때 그려진 작품 속 인간의 모습은 어찌나 어둡고 괴기스러운지! 흡사 괴물의 모습을 하고 있으니 참 아이러니하다. 속세의 것들을 좇아 숨가쁘게 살다가 인생의 끝자락에 들어선 화가의 눈에 인간들이란 모두 이렇게 끔찍한 괴물로 보였던 걸까? 세상 모든 것이 이리 우울하고 혐오스럽게 보이는 삶이라니, 이쯤 되면 산다는 것 자체가 고통이고 괴로움이다. 한몸 건사하기 위해 평생 이리저리 줄을 대고 쉬지 않고 그림을 그렸으나 그의 말년은 비참했던 것 같다.

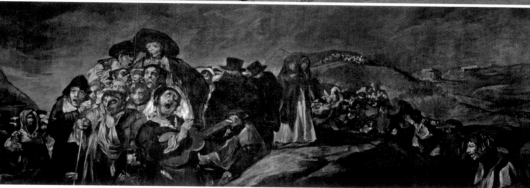

— 젊었던 시절 그린 산 이시도르 축제와 검은 그림에 포함된 산 이시도르 축제. 같은 축제를 표현하는 그림이 이렇게 바뀌었다.

검은 그림들 중에서도 압권은 〈제 아이를 잡아먹는 사투르누스〉다. 사투르누스는 훗날 아들에게 살해당할 것이라는 예언을 듣고 아내가 아이를 낳는 족족 삼켜버린다. 자신의 생명을 보존하기 위해 갓 태어난 아이를 갈기갈기 찢어 삼키는 아버지의 모습은 광기 그 자체다. 그 광기는 강렬한 명암을 바탕으로 무너져 내리는 듯한 육체와 죽음에 대한 두려움이 서린 눈에 그대로 드러

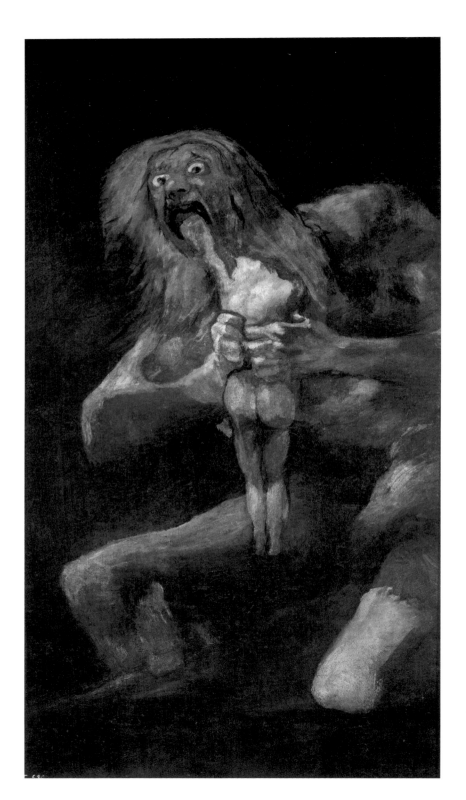

나 있다. 당장이라도 사투르누스가 앵글 바깥으로 뛰쳐나올 것만 같은 박진감이 느껴진다.

고야는 세상을 떠났지만 그의 작품들은 지금까지도 남아 사람들에게 여전히 생각할 거리를 주고 있다. 프라도 미술관에 가게 되면 아무리 급해도 이쪽 섹션은 꼭 둘러보시길.

| "이성이 잠들면 괴물이 깨어난다."

<div align="right">

— 고야 —

</div>

견디다 못한 사투르누스의 아내가 포대기에 싼 돌을 남편에게 전달하는 속임수로 막내아들을 빼돌리는데 이 막내아들이 우리가 잘 아는 제우스. 제우스는 성인이 된 뒤 아버지 사투르누스를 살해하고 뱃속의 형제들을 구해낸다.

그 외, 놓치면 아쉬운 작품들

\# 반 데르 바이덴 · < 십자가에서의 강하 > —— 이 작품은 아주 정교하고 세부적인 묘사를 특징으로 하는 플랑드르 미술의 특징이 잘 나타난 작품이다. 이 작품을 처음 보고 든 생각은 정말 그림인지 한 번 만져 보고 싶다는 것. 옷감의 재질이나 구김 등이 어찌나 정교한지 천을 오려서 붙여 놓았다고 해도 깜빡 속을 수준이다. 특히 십자가에서 내려진 예수의 다리를 붙들고 있는 인물(아마도 이 작품을 의뢰한 인물로 예상해 본다)이 입은 옷은 실의 질감이 느껴지고 금사의 화려함은 눈이 부시다. 좀더 자세히 들여다보면 인물들은 모두 닭똥 같은 눈물을 흘리고 있으며 눈자위가 붉게 충혈되어 있기까지.

네모난 액자가 아니라 십자가를 닮은 액자인 것도 독특한데 빈 공간 없이 등장인물로 십자가 안이 꽉 차 있어서 마치 잘 짜인 연극 무대를 눈앞에서 보는 느낌이 들기도 했다. 아들의 죽음에 울다 지쳐 탈진한 마리아의 자세와 십자가에서 내려온 예수의 자세가 똑같은 게 어머니와 아들의 관계를 가시적으로 나타내는 듯하기도 했다.

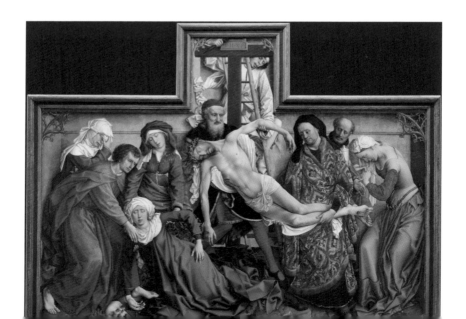

알브레히트 뒤러 · < 아담과 이브 > —— 완벽하고 이상적인 모습의 남녀 누드. 500년이 넘은 작품인데 요즘 기준으로 보아도 얼굴도 예쁘고 몸매도 예쁘다. 뒤러는 해부학적으로 완벽한 그림을 그린 것으로 유명한데 심지어 이브의 자세는 우리가 사진을 찍을 때 다리가 길어 보이기 위해 많이 하는 자세. 어떤 포즈일 때 인체가 가장 예쁘게 보이는지를 역력히 고민한 흔적일 것이다. 조금 어색한 부분은 역시 쳐진 어깨인데, 이는 뒤러가 그림을 잘 못 그려서가 아니라 당시에는 아마도 이런 어깨가 예쁘다고 생각한 게 아닐까 하고 추측해보았다. 본인의 당당한 모습을 그린 자화상도 근처에 있어 함께 감상할 수 있다.

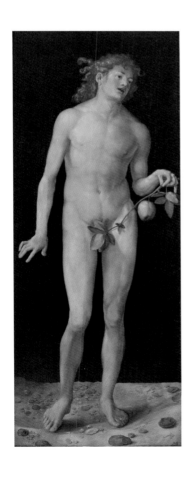
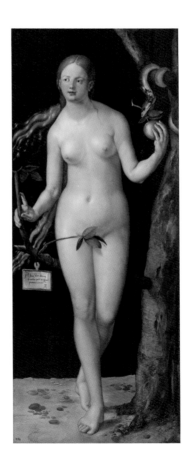

산드로 보티첼리 · < 나스타조 델리 오네스티 이야기에 대한 3개 패널(연작) > —— 이는 〈데카메론〉에 실려 있는 이야기를 보티첼리가 그림으로 그린 것으로 4편의 연작이다. 4번 그림은 개인 소장이라 그 사람 집에 있다고 전해지며 1번부터 3번까지의 그림은 프라도 미술관에 순서대로 쪼르륵 달려있다.

❶ 백마 탄 기사에게 쫓기다 결국은 붙잡히는 나체의 여인
❷ 그 여인의 배를 가르고 내장을 꺼내 사냥개들에게 주는 기사
❸ 1번의 장면이 연회장에서 또 다시 벌어지는 모습

나스타조라는 청년이 연모하는 여인의 쌀쌀맞고 거만한 태도 때문에 상심하여 있을 즈음, 친구들과 함께 기분 전환 겸 숲을 찾았는데 갑자기 1번의 모습을 목격하고 깜짝 놀라게 되었다고 한다. 알고 보니 그 기사 또한 나스타조와 비슷한 상황에서 견디지 못하고 자살을 했고 그 이후에 그 여인은 냉혹한 태도와 기사의 심적 고통을 즐긴 죄로 기사에게 쫓기다 결국은 붙잡히게 되는 형벌을, 기사는 자살을 한 죄로 자기가 사랑했던 여인의 배를 갈라 내장을 꺼내 사냥개들에게 주어야 하는 형벌을 받은 것. 그리고 이 형벌은 2번 그림의 뒤쪽 숲을 보면 알 수 있듯 1회성이 아니라 계속해서 반복되고 있었다고 한다. 나스타조는 끔찍한 풍경에 놀랐지만 한 가지 묘책을 생각해 내는데 그건 바로 이 장소에서 연회를 열어 이 모습을 연모하는 여인에게 보여주기로 한 것. 연회가 열리는 날에도 어김없이 저주는 반복되어 이를 보고 참석한 사람들이 깜짝 놀라는 모습이 3번 그림이다. 나스타조를 거절했던 여인은 이 장면을 보고 무언가 느꼈는지 결국은 나스타조의 마음을 받아주었다고 한다. 이 정도면 거의 협박 수준 아닌가! 아무튼 4번 그림은 그 둘의 결혼식 장면이라고 한다.

〈비너스의 탄생〉 등의 작품을 남긴 보티첼리가 이런 끔찍한 그림을 그렸다는 사실도 놀랍지만 더 놀라운 점은 이 그림들이 신혼부부의 침실을 장식할 용도의 주문품이라는 것. 과연 그 용도에 적절한 그림인지는 아리송하다.

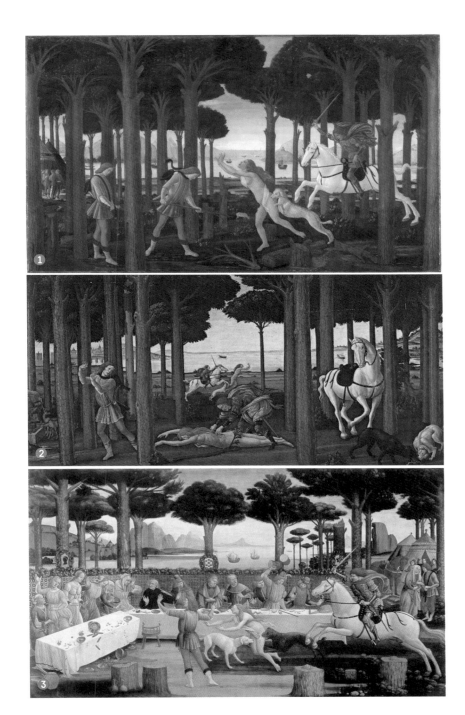

피터 브뢰겔(아버지) · < 죽음의 승리 > —— 보쉬의 작품과 닮은 것 같지만 색감이나 묘사에서 차이가 난다. 보쉬의 작품이 그의 상상 속 풍경을 그린 거라면 이 작품은 어느 정도는 뭔가를 참고하지 않았나 싶고 그건 아마 성경의 요한계시록이 아닐까. 요한계시록은 워낙 수수께끼같은 내용이라 온갖 기괴한 해석판이 나돌기도 하지만 그런 상징적인 의미는 접어두고 요한계시록 속 천사를 그림 속 해골로 바꾸어 보면 〈죽음의 승리〉와 제법 비슷해 보인다. 흰 옷을 입은 해골들이 나팔을 불고 있고 지상은 불타고 있으며 사람들은 고통받고 있는, 세상을 덮친 죽음의 모습은 간담이 서늘할 정도인데 "조심하여라, 조심하여라, 주께서 모든 것을 보고 계신다" 라고 적혀있는 보쉬의 탁자도 바로 옆에 있어서 그 서늘함이 두 배가 된다.

티치아노 · < 오르간 연주자와 비너스 / 음악과 비너스 > —— 거의 비슷하지만 조금씩 다른 두 작품. 이 두 작품은 나란히 걸려 있어 비교하며 보는 재미가 있다.

세밀한 형태보다는 강렬한 색감과 붓 터치 위주의 시원시원한 표현은 베네치아 미술의 특징. 실제로 보게 되면 어찌나 시원스럽게 붓질을 했는지가 확연히 드러난다. 사실 둘 중의 한 작품(아래)은 티치아노가 혼자 그린 그림이 아니라 그의 공방 제자들이 대부분을 작업하고 최종 마무리만 티치아노가 했다고 전해진다. 그걸 티치아노의 작품이라고 할 수 있나요? 라고 의문을 제기한다면 어떻게 답해야 할지는 모르겠지만 최종 마무리 단계에서 티치아노가 붓을 대면 그 이전과는 완전히 다른 그림이 되었으며 누구도 그의 실력을 흉내조차 내지 못했다는 이야기도 함께 전해진다.

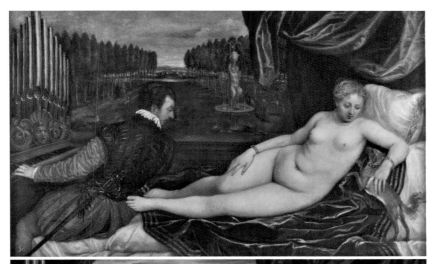

카라바조 · < 골리앗을 이긴 다윗 > —— 전체적으로 화면을 어둡게 처리하고 자신이 강조하고 싶은 것에만 조명을 켜 주는 카라바조의 작품들. 예사롭지 않은 빛 처리 덕에 그림이 아니라 연극의 한 장면을 찍은 사진을 보는 느낌이다. 카라바조의 작품은 대개 '어두컴컴한 무대 위 주인공에게만 톡 하고 떨어지는 스포트라이트란 이런 것'을 느끼게 한다. 카라바조는 어디에서도 정식으로 그림을 배운 적이 없고 그 때문에 당시 다른 화가들에겐 비웃음의 대상이었다고 한다. 하지만 안 배우고도 이 정도씩이나 그릴 수 있는 게 더 대단한 것 아닌가? 하는 생각은 매번 떨칠 수가 없다. 한편, 절규하는 골리앗의 얼굴을 그릴 때 자기자신의 얼굴을 모델로 했다는 소문도 있다.

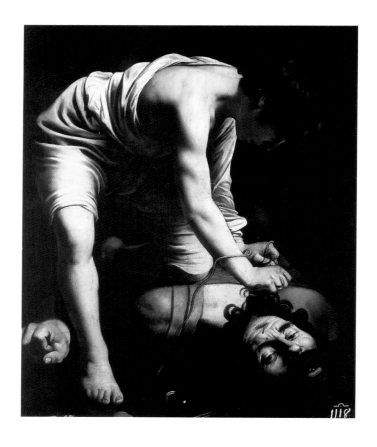

틴토레토 · < 제자들의 발을 씻기는 예수 > ─── 이쪽 저쪽으로 움직일 때마다 초상화 속 인물의 눈동자가 자꾸 나를 따라온다는 이야기는 이제 놀랍지도 않다. 하지만 바닥과 테이블이 그렇다면 그건 좀 다른 얘기가 될 것이다. 이 작품은 좌우로 왔다 갔다 하면서 봐야 비로소 탄성이 나온다. 바닥의 타일이 전혀 일그러짐 없이 늘어났다 줄어들었다 하고 테이블도 길어졌다 짧아졌다 하며 엄청난 공간감을 자랑한다. 안쪽의 깊이감도 깊어졌다 얕아졌다 하는 게 마치 3D영화를 보는 듯한 착각에 빠지게 한다.

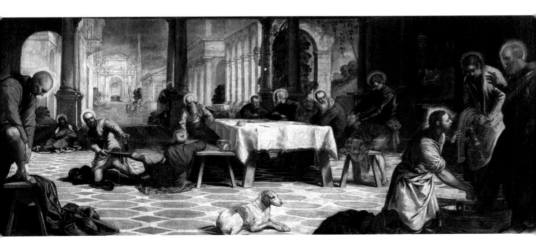

바다에 가고 싶어졌다 —— # 소로야미술관 # 인상주의

앞서 프라도 미술관에서 스페인 3대 화가들의 작품을 꼼꼼히 챙겨보기는 했지만 사실 이 작품들은 보는 사람을 마냥 기분 좋게 하는, 그런 작품들은 아니다. 고야의 검은 그림들은 특수한 경우이니 논외로 한다고 해도 다른 작품들 또한 일단 한눈에 봤을 때 "예쁘다!"는 탄성을 부르는 타입이 아닌 것은 분명하다. 다들 심각하고 경건하고 비장하달까. 르누아르나 모네 등 인상주의 화가들의 작품과 비교해 보면 그런 느낌은 더욱 배가된다. 인상주의가 '원래 예쁜 것을 더 예쁘게' 그리는 쪽이라면 스페인은 감히 인상주의의 불모지라 할 수 있다. 스페인 3대 화가들은 물론이고 스페인을 대표하는 현대 추상 화가들인 피카소도, 달리도, 미로도 그렇게 그리지는 않았다.

그래서 호아킨 소로야의 존재는 더욱 빛을 발한다. 호아킨 소로야는 스페인에서 인상주의 화가라 불릴 수 있는 거의 유일한 존재로, 태양빛을 가득 품은 발렌시아에서 태어나 프라도 미술관에서 벨라스케스의 작품에 매료되어 화가가 되기로 결심하고 이탈리아와 프랑스를 오가며 인상주의에 깊이 빠진 사람이다. 며칠 전 들렀던 레이나 소피아 미술관에서 말로만 듣던 그의 작품을 우연찮게 보고서는 홀딱 반했던지라 그의 작품을 좀 더 살펴보기 위해 오늘은 아예 소로야 미술관을 찾았다.

소로야 미술관은 관광객들이 많이 들르는 지역이 아닌 다소 조용한 동네에 있는 미술관으로, 소로야가 세상을 떠난 후 생전 거주했던 주택을 개조해서 미술관으로 꾸몄다고 한다. 평범한 주변 건물들과 달리 혼자 알록달록해서 마치이 집만 안달루시아에서 뚝 떼어내 들고 온 것마냥 정원이나 건물이 모두 안달루시아 풍으로 꾸며져 있다. 생전 소로야가 안달루시아를 무척 좋아해서 일부러 이렇게 꾸민 것이라고. 확실히 주변의 밋밋한 집들과는 분위기가 다르다. 소로야의 작품 중에서는 정원 풍경을 소재로 한 것도 있는데 그 정원이 이 정원이라고 하니 감회가 새롭기도 했다.

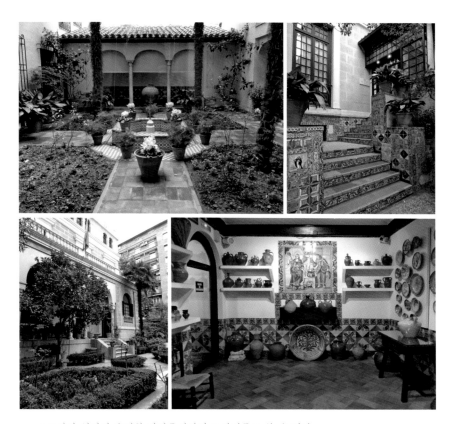

— 소로야가 열심히 수집한 안달루시아의 도자기들도 볼 수 있다.

　소로야가 희고 넓은 백사장과 푸른 바닷물, 작열하는 태양으로 유명한 발렌시아 출신이어서 그런지 그의 작품 중에는 해변의 풍경을 그린 것들이 많다. 좀더 정확히 하자면 해변 풍경 그 자체라기보다는 해변에서 즐거운 한 때를 보내는 여인들과 아이들이 주인공인 그림들로, 시시각각 변하는 바다의 물결과 태양빛은 인체의 곡선에 따라 반사되며 그림 자체를 빛나게 한다. 가만 들여다보고 있자면 어쩜 이리도 빛을 자유자재로 쓸 수 있을까 싶어 감탄이 절로 나오기까지. 물놀이를 즐기느라 흠뻑 젖은 아이들과 바닷바람으로 인해 기분좋게 여인들의 몸에 감긴 옷자락, 별 특별한 행동을 하고 있지 않아도 그 자체로 즐거워

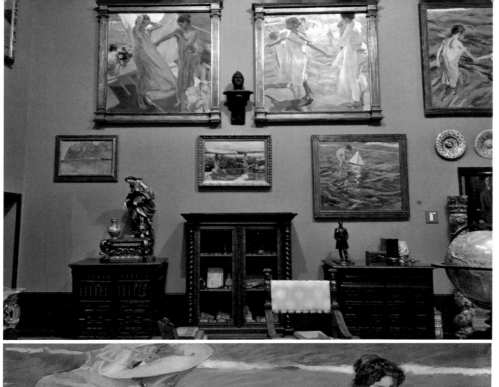

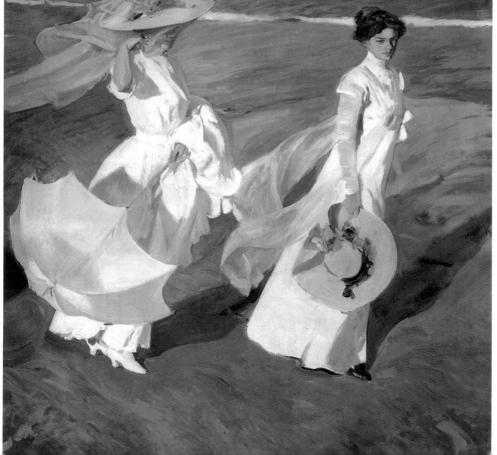

보이는 인물들에게선 특유의 따스함이 물씬 느껴진다. 소로야의 작품 중에는 아내와 딸이 등장하는 경우도 많은데 그런 그림들에서는 아내와 딸에 대한 애정이 뚝뚝 묻어나기도 한다. 실제로 소로야는 가정적이고 심성이 따뜻한 사람이었다고 하니 '누군가의 창작물에는 고스란히 그 사람의 성향이 드러난다'는 말은 틀린 말이 아닌 것 같다. 편안하게 그림들을 들여다보고 있자니 어느덧 나도 한국에 두고 온 가족이 그리워지고 덩달아 바다에 가고 싶어졌다.

발렌시아를 직접 겪어본 적이 없다 보니 나에게 발렌시아는 그저 오렌지의 동네일 뿐인데 오렌지가 유명하다는 건 다시 말해 항상 날씨가 엄청 좋다는 뜻이다. 이런 발렌시아의 날씨 덕분인지 작품 속에 표현된 풍경이 모두 좋은 날씨라는 점

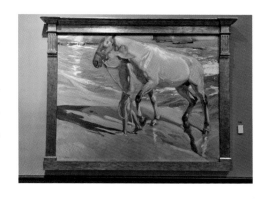

도 감상을 편하게 하는 요인 중 하나. 비가 쏟아지고 있다거나 꾸물꾸물한 날씨는 현실에서만으로 족하니까.

그 그림에 얽힌 성경 이야기나 고대 신화, 혹은 화가의 창작 의도 등을 알아야만 제대로 해석이 가능한 그림도 일종의 퍼즐을 풀어나가는 것 같아 나름의 재미가 있지만 이런 경우는 감상이라기보단 공부에 가깝다는 기분이 들기도 한다. 관련된 내용을 설명해 줄 누군가가 필요하게 되면 아무래도 내 식대로 즐긴다는 느낌은 줄어들기 마련이다. 그런 면에서 소로야의 작품들은 난해하거나 복잡한 부분 없이 그 자체 그대로 마음 편하게 감상할 수 있어 참 좋았다.

소로야의 그림을 가까이서 자세히 들여다보면 그냥 붓으로 색을 대강 칠해놓은 것 같고 '이게 뭘 그린건가' 싶게 형태가 없어 보이지만 한 걸음 물러서서 보면 형태가 짠하고 나타난다. 이는 인상주의의 대표적인 특징이자 앞서 프라도 미술관에서 만났던 벨라스케스의 기법이기도 하다. 개개의 붓터치 자체는

아무 의미가 없지만 그것들이 모여 하나의 개체를 이루는, 일종의 모자이크와 비슷한 개념이라 생각하면 이해가 쉽다. 스페인처럼 자연 풍광이 아름다운 곳에서 대체 왜 인상주의 계통의 작품 활동에 주목한 화가들이 없었던 건지는 여전히 미스테리지만 호아킨 소로야가 있어 참 다행이다 싶은 하루였다. 며칠 내내 다소 난해하고 어렵다 싶은 작품들에 시달린 뒤라 더더욱.

골목 끝 산타크루즈 미술관 —— # 엘그레코 # 마사판

　마드리드에서 남서쪽으로 70km정도 떨어져 있어 기차로 30분이면 도착하는 톨레도는 언덕 위 성채 안에 건설된 성채도시로 도시 전체가 유네스코 문화유산으로 지정된 곳이다. 마을을 촘촘히 채운 황토색 건물들과 각종 성당과 예배당들, 꼬불거리는 골목길들은 마치 중세의 모습 그대로인 것만 같다. 골목을 마구 헤매도 좋지만 어디서나 보이는 대성당의 삐죽 높은 탑 때문에 길을 잃을래야 잃을 수도 없는 곳. 기념품 상점마다 그 시절의 갑옷과 칼, 방패 등 깜찍한 기념품들이 가득하고 소코도베르 광장PLAZA ZOCODOVER에서는 관광용 꼬마 기차를 타려는 사람들이 줄을 어마어마하게 길게 늘어선, 전형적인 관광지. 그래도 만약 마드리드 근교 중 단 한 군데만 방문할 수 있다고 한다면 난 여전히 톨레도를 꼽고 싶다. 많은 사람들이 온다는 건 그만한 이유가 있다는 거고 그만큼 이 동네에서도 이런저런 궁리를 많이 하고 있다는 의미이니까.

　엘 그레코도 이곳을 찾은 이후 그 모습에 반해 만년을, 하지만 만년이라기에는 어마어마한 세월인 약 40년이라는 시간 동안 머물렀다는데 좁은 골목 사이로 자동차들이 굴러다닌다는 것만 빼면 지금의 모습이나 엘 그레코가 반했던 모습이나 별반 차이는 없지 않을까 생각해 본다.

　찬찬히 생각해보면 언덕 위에 마을이 있다거나 성곽 안에 마을이 있다거나 두 가지가 모두 합쳐져 있다거나 하는 곳들은 꽤 많아서 나도 여지껏 여러 군데를 방문했었다. 하지만 모두 비슷한 듯하면서도 마을 각각의 특징이 분명히 드러나니 그것 또한 신기할 따름이다.

　오늘 톨레도에서의 구경 포인트는 크게 4가지로 정했다.

❶ 그 자체 그대로의 골목 누비기

❷ 톨레도 대성당에서 종교란 무엇인가 생각해보기

❸ 엘 그레코가 없었다면 이 동네 사람들은 과연 뭘로 먹고 살았을지를 고민해보기

❹ 파라도르에서 멋진 전경 즐기기

그 자체 그대로의 골목 누비기를 실컷 한 후에 찾은 곳은 산타크루즈 미술관. 여기까지 와서 또 미술관이라니! 라고 생각할지도 모르지만 이곳은 화장실 뷰가 멋지기로 소문난 장소이기도 하다. 본래는 고아들을 위한 자선 병원이었던

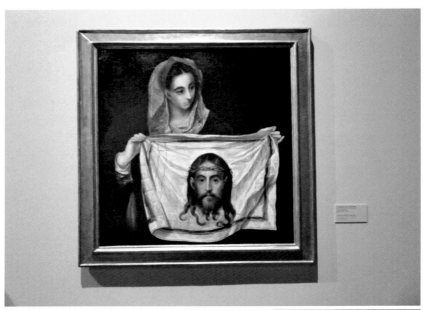

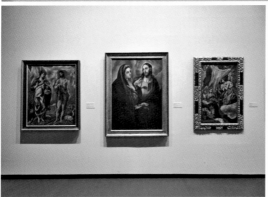

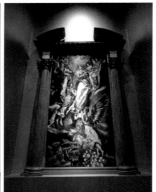

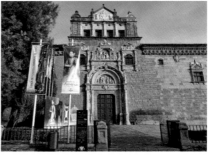

곳인데 추기경의 뜻에 따라 현재는 미술관으로 쓰이고 있다고. 건물은 제법 웅장하고 화려해 예전에 병원이었다는 것은 상상이 잘 되지 않았다.

내부 전시는 종교적인 골동품과 태피스트리 위주의 전시여서 조금 지루한 감도 있지만 규모 자체는 그리 크지 않아 금방 돌아볼 수 있고 엘 그레코의 작품이 몇 점 있어서 요것만 봐도 본전은 충분히 뽑는 느낌이다. 십자가를 지고 골고다 언덕을 오르는 예수의 얼굴을 베로니카가 하얀 수건으로 닦아드렸는데 그 수건에 묻은 땀과 피 얼룩이 예수의 얼굴 형상으로 나타났다는 이야기를 품고 있는 〈베로니카의 수건〉과 〈성모승천〉 등은 모두 엘 그레코의 작품이다.

산타 크루즈 미술관 관람을 마친 뒤엔 아몬드와 달걀로 만든다는 톨레도의 전통 과자 마사판과 함께 잠시 쉬어가는 느낌으로 커피 타임을 가졌다. 마사판은 과자라고 하기엔 바삭하지 않고 꾸덕한 느낌. 굳이 비교하자면 좀 많이 끈적한 상투과자의 느낌이 난다. 마사판은 매끈한 반달 모양인 것도 있고, 겉

에 견과류를 붙여 놓는 등 종류가 다양해 취향에 맞게 고르면 되는데 뭘 고르든 간에 엄청나게 달아서 마치 설탕을 통으로 씹는 것 같아 한 입 먹고 버렸다는 사람들도 있었지만(세상에나!) 내 입엔 그 정도는 아니고 달지 않은 커피와 먹으니 잘 어울리는 정도였다. 내 스타일의 여행은 언제나 하나라도 더 보고 싶고 듣고 싶다는 류의 탐욕이 넘치는 여행이어서 꽤나 고되기 때문에 중간중간 이런 것을 먹어주지 않으면 실신하고 말거라는, 그러니까 어쩔 수 없다는 합리화를 해본다.

사실 마사판을 구입한 곳과 커피를 마신 곳은 다른 가게였다. 골목 모퉁이의 카페에서 커피를 두 잔 주문하고 주인의 허락을 받아 마사판과 함께 유유자적 커피 타임을 즐긴 것. 카페가 워낙 작아 테이블 자리는 없고 서서 커피를 마시는 스탠딩 바 자리 밖에 없는 통에 몰래 꺼내 먹을 수도 없거니와, 주인도 애당초 안 된다고 할 생각도 없었던 듯 흔쾌히 OK를 외쳐주었다.

주인과 한 번 말을 트고 나자 이런저런 얘기를 제법 나눌 수 있었는데 로스팅도 직접 하고 이것저것 시도하는 등 커피에 대한 열정이 대단한 분이었다. 이 원두 저 원두 다 시향을 할 수 있도록 해주고, 로스팅한지 2년이 된 원두라면서 이것도 냄새 한번 맡아보라며 꺼내 준 게 있었는데 놀랍게도 진한 커피 향이 향긋. 덕분에 지금까지도 톨레도는 진한 커피 향으로 기억에 남아 있다.

대성당과 메추라기 —— #톨레도대성당 #코시도

　대성당은 수많은 관광객들로 가득했다. 짓는 데 200년도 넘게 걸린 성당이자
톨레도 제 1의 구경거리답게 엄청나게 크고 화려한 대성당. 고딕 양식의 건축물
자체만 그런 게 아니라 내부는 또 내부대로 종교와 관련된 각종 회화와 조각, 성
물, 보물들로 가득 차 있어서 모두 돌아보는 데는 한참 걸렸다.

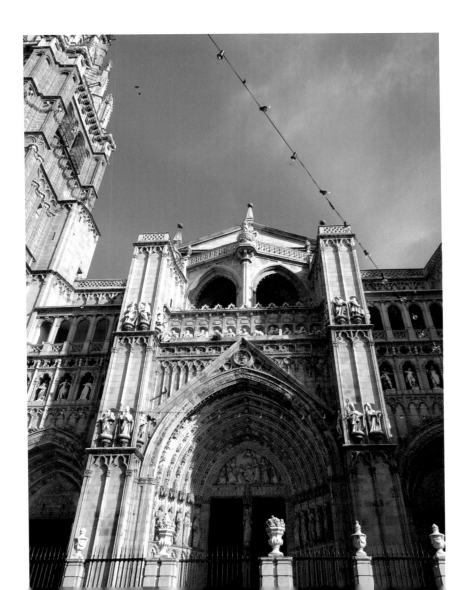

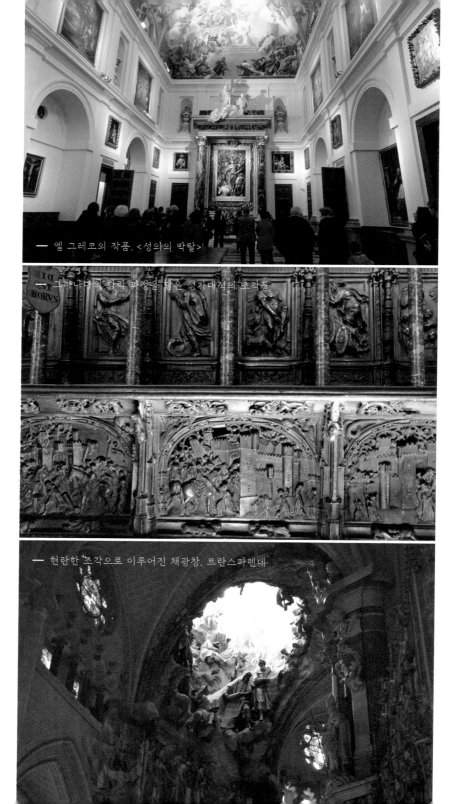

― 엘 그레코의 작품, <성의 박탈>

― 그라나다의 함락 과정을 담은 성가대석의 조각들

― 현란한 조각으로 이루어진 채광창, 트란스파렌데

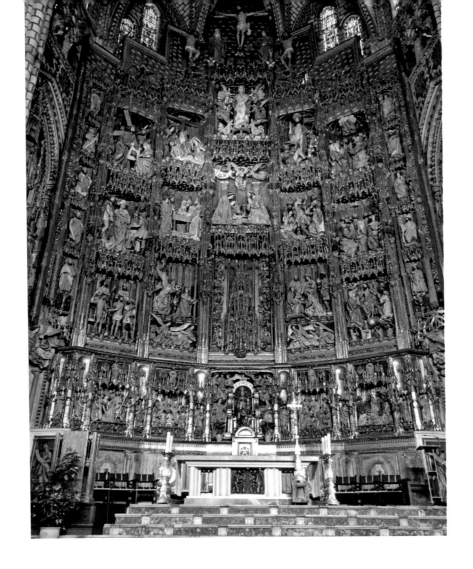

　유럽의 성당들을 돌아보다 보면 제대로 된 건설기계도 없던 그 옛날에 대체 이런 걸 어떻게 지은거야? 라는 생각이 드는 경우가 많다. 보통 그 다음에 드는 감정은 숙연함. 이런 걸 이루어 낸 인간의 능력과 의지는 대단한 것이며 이런 걸 애당초 계획하고 실천하게 만든 종교의 힘은 더 대단하다고 생각하기에 절로 숙연한 기분이 들곤 했다. 하지만 요번에 톨레도 대성당에서 내가 느낀 감정은 평소와는 좀 다른 감정이었다. 그건 이렇게까지 호화롭고 대단하게 지을 필요

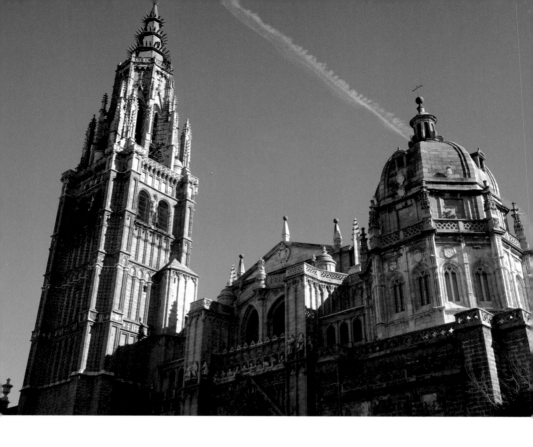

가 있는가? 하는 데서 오는 반감이었다. 이토록 화려한 성전을 지어 신께 바치
면 신이 "어머, 맘에 들어" 하며 천국 문을 활짝 열어줄 거라고 생각한 건가? 라
는 환멸감이 몰려왔다. 자고로 종교란 가장 낮은 사람들을 돌아보고 살피며 더
나아가서는 세상을 이롭게 하는 것. 성당은 그를 위해 예배를 드리고 기도를 하
는 곳일 텐데 굳이 많은 사람들을 수탈하고 쥐어짜면서 이렇게까지? 하는 생각.
바티칸의 성 베드로 성당을 지을 자금을 모으기 위해 교황청에서 직접 면죄부,
일명 천국으로 가는 티켓을 판매했고 그 때문에 종교개혁이 일어났던 지난 역사
를 생각해보면 이런 화려하고 호사스러운 성당이 다 무슨 의미일까 싶다. 신에
대한 경외감을 표현하는 방법이 꼭 값비싼 성전을 바치는 것만은 아닐테니까.

　나는 신이 있다고 믿으며 세상에는 종교가 필요하다고 믿는 사람이기에 이곳
에서 마음이 좀 불편했다. 심미적 관점만을 가지고 '멋져' 하며 바라볼 수만은

없는 입장이 되어버렸는지도 모르겠다. 종교라는 게 이런 것은 아니지 않는가? 하며 몇 번이나 고개를 절레절레 저었다.

돌아나오면서 첨탑 꼭대기를 바라봤다. 높은 첨탑이 새파란 하늘에 걸린 모습은 장엄하기도 하면서 마치 하늘 높은 줄 모르고 뻗어 올라가는 건방진 바벨탑 같아 보이기도 했다. 어쩐지 입장료도 성당답지 않게 비싸더라니⋯. 입장권 단품 판매는 하지 않고 무조건 오디오 가이드 기기 대여를 끼워서만 입장권을 팔고 있으니 당연히 비쌀 수밖에 없겠지만 이건 너무 상술이지 않은가. 굳이 오디오 가이드가 필요 없는 사람들도 있을 텐데 말이다.

톨레도에는 대성당이 아닌 다른 성당과 예배당들도 많다. 성당은 물론이고 교회, 수도원, 유대교 예배당도 여럿 있고 이들을 입장할 때 유용하게 쓰이는 통합 입장권도 있다. 통합 입장권으로 여섯 곳 정도 방문이 가능한데 대성당의 명성에 밀려 대개 가이드 북에는 잘 나오지 않는 곳들이다. 이곳들은 한때 톨레도가 번영했었고 많은 사람들이 이곳에 살았었구나, 그리고 그리스도교, 이슬람교, 유대교를 믿는 사람들이 한데 뒤섞여 살았었구나를 연상하게 하는 증거로 남은 곳들이라 이쪽도 시간 여유가 있으면 들러봄 직 하다.

이쯤해서 점심을 먹기로 했다. 톨레도 특산 요리라고 하는 메추라기 요리. 가게에 따라 메추라기라는 단어와 자고새라는 단어를 혼용하여 쓰는 것 같은데 한국에서 흔히 먹을 수 있는 녀석들도 아니거니와 둘이 비슷한 종류여서 정확히 구분되는 요리인지는 아리송하다.

메추라기는 가톨릭 교도들에게 의미있는 새다. 이스라엘 백성들이 광야를 거쳐 가나안으로 가는 동안 신이 만나와 메추라기를 내려주어 굶주림을 해결해주었다는 이야기가 성경에 있기 때문인데 늘 말로만 들어보던, '소박하지만 풍족한 먹을거리'의 대명사인 메추라기를 직접 먹어볼 기회가 생겨 감회가 새로웠다. 메추리알만 먹어봤지 고기를 먹어본 적은 없어서 어떤 맛일지 상상이 잘 안 되었는데 닭고기보다 사이즈는 훨씬 작으면서 좀 더 옹골차게 꽉 들어차 찰진 느낌이었다. 식감은 촉촉하면서도 쫄깃한 식감이다.

여호와께서 모세에게 말씀하여 이르시되 내가 이스라엘 자손의 원망함을 들었노라 그들에게 말하여 이르기를

너희가 해 질 때에는 고기를 먹고 아침에는 떡으로 배부르리니 내가 여호와 너희의 하나님인줄 알리라 하라 하시니라.

저녁에는 메추라기가 와서 진에 덮이고 아침에는 이슬이 진 주위에 있더니 …

이스라엘 자손이 보고 그것이 무엇인지 알지 못하여 서로 이르되 이것이 무엇이냐 하니 모세가 그들에게 이르되 이는 여호와께서 너희에게 주어 먹게 하신 양식이라.

— 출애굽기 16장 11절 ~ 15절 —

바람이 여호와에게서 나와 바다에서부터 메추라기를 몰아 진영 곁 이쪽 저쪽 곧 진영 사방으로 각기 하룻길 되는 지면 위 두 규빗 쯤에 내리게 한지라.

백성이 일어나 그날 종일 종야와 그 이튿날 종일토록 메추라기를 모으니 적게 모은 자도 열 호멜이라 …

— 민수기 11장 31절 ~ 32절 —

여호와께서 낮에는 구름을 펴사 덮개를 삼으시고 밤에는 불로 밝히셨으며 그들이 구한즉 메추라기를 가져오시고 또 하늘의 양식으로 그들을 만족하게 하셨도다.

— 시편 105장 39절 ~ 40절 —

　다른 요리 또한 카스티야 지방의 특선 요리로 주문했다. '코시도'라고 하는 요 녀석은 고기와 각종 야채들을 푹 끓여낸 국물 요리다. 그리고는 건더기와 국물을 따로따로 담아내어 오는데 이렇게 하면 한 번의 조리로 두 가지 접시를 즐길 수 있어 경제적이라는 설명. 푹 익어 물컹해진 병아리콩이 특히 별미였다. 우리는 만나와 메추라기 대신 코시도와 메추라기, 병아리콩과 메추라기

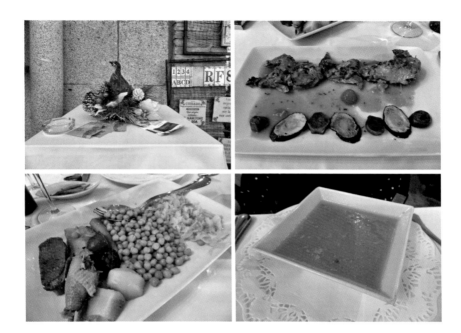

로 배불리 먹을 수 있었다. 특히 눈살이 찌푸려질 정도로 화려한 대성당을 둘러보고 나서 먹는 메추라기여서 더욱 의미있었던 기억이다.

이제는 세 번째 미션, 엘 그레코가 없었다면 이 동네 사람들은 과연 뭘로 먹고 살았을지를 고민해 보기를 수행할 차례다.

톨레도의 자랑, 엘 그레코 ── #산토토메성당 #엘그레코의집

엘 그레코가 이곳의 풍경에 반해 40여 년의 세월을 톨레도에서 보냈다는 이야기는 톨레도의 자랑이다. 그래서일까, 엘 그레코의 작품은 프라도 미술관에도 있고 여기저기 많지만 걸작으로 평가받는 작품들은 거의 톨레도에 있다. 좀 뻔한 것들을 프라도에서 주로 봤었다면 〈오르가스 백작의 매장〉 이라거나 〈성의 박탈〉, 〈톨레도 풍경과 지도〉 같은 독특한 작품들은 모두 톨레도에서만 볼 수 있다.

먼저 방문한 곳은 〈오르가스 백작의 매장〉을 소장하고 있는 산토 토메 성당이다. 예배당까지 들어갈 것도 없고 바로 입구에 그림이 전시되어 있다. 그래도 입장권은 사야 하는데 그나마 대성당보단 상술이 덜하다 싶었던 게 한 번 구매하면 재입장이 가능하다는 점 덕분이었다. 〈오르가스 백작의 매장〉은 이 성당

을 재건한 오르가스 백작의 장례식 모습을 담은 그림으로, 두 성인이 직접 그의 영혼을 마중 나오고 하늘 위에선 예수와 성모 마리아가 그를 기다리고 있는 모습인데 넋을 잃고 봤던 기억이 난다. 어찌나 황홀하던지 밥 먹으러 가기 전에 한 번 보고, 밥 먹고 와서도 한 번 더, 그러니까 오늘 하루 동안 오며가며 두 번이나 들여다본 작품이기도 하다.

이 그림엔 웃지 못할 사연이 있다. 백작은 자신의 재산을 성당에 헌납하라는 유언을 남겼는데 자손들이 이를 거부했다고 한다. 성당이 이 유산을 받기 위해 교황청에 중재 요청을 내자 그제야 후손들이 성당에 재산을 헌납(사실 거의 강제 징수)하게 되었다고. 이 과정 중 성당 측에서 엘 그레코에게 의뢰하여 이 그림을 그리게 되었는데('그림을 보고 느끼는 게 있으면 자진납세를 해라' 혹은 '교황청 말

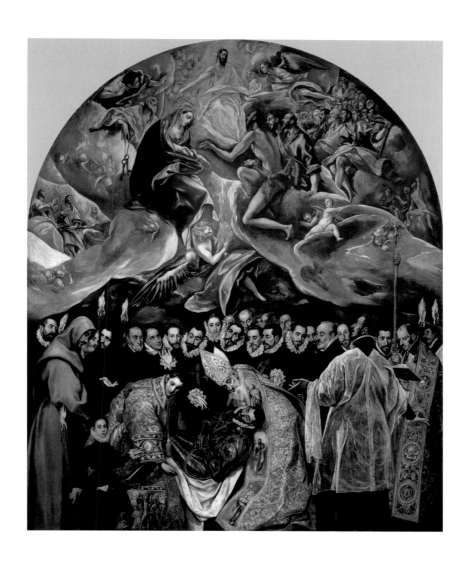

을 순순히 듣고 헌납해줘서 감사합니다' 하는 의미라고 하는데 둘 중 어떤 게 맞는지는 아무
도 모른다.) 그림이 완성된 후 엘 그레코에게 주기로 한 그림 값을 지불하지 않
고 계속 깎으려고 했다고 한다. 유산을 받기 위해 교황청에 SOS까지 보낸 성
당에서 정작 본인들이 지급해야 할 그림 값에 대해서 똑같은 짓을 했다는 게
너무 표리부동하지 않은가? 아무튼 지불을 미루고 미루다 성당이 낸 묘책은

전문가들에게 그림 감정을 받는 것. 까다로운 전문가들에게 감정을 맡겨 그림의 가치를 폄하하도록 해 엘 그레코에게 지급할 그림 값을 깎으려는 수를 쓴 것인데 도리어 원래 지급하기로 했던 금액보다 무려 두 배 가량 높은 감정가가 나왔다고 한다. 이에 당황한 성당 측에서 감정은 무효이며 원래 금액으로 지불하겠다고 하면서 엘 그레코와도 소송 공방에 돌입! 이 소송이 엘 그레코의 승리로 끝나면서 그림 값에 대한 분쟁은 종료되었지만 이후 성당과 엘 그레코의 관계는 완전히 틀어졌다고 한다.

인간들의 변덕스러움으로 얽혀버린 이런 지저분한 이야기를 알든 모르든, 이 작품이 걸작인 것에는 이의가 없다. 그림에서는 천상의 세계와 지상의 세계가 명확히 나누어져 있는데 양쪽 모두 좋아보여서 마음이 편했다. 천상에는 천사들이 가득하고 지상의 사람들도 다들 고상해 보인다. 비탄에 잠겼다거나 괴로워하는 사람은 없고 다들 경건한 태도로 겸허히 백작의 죽음을 받아들이고 있으며 두 성인이 지상으로 내려와 직접 백작을 데려가는 모습도 무척이나 성스럽다. 천상과 지상을 한 판에 담는 경우, 보통은 한쪽이 지옥처럼 표현되는 경우가 많고, 천상이든 지상이든 한쪽이라도 지옥같은 모습이 그려져 있으면 오래도록 들여다보기에는 영 마음이 불편한데 이 작품은 달랐다. 북적거리는 사람들 사이로 바라봐도 신비롭고 경건한 분위기가 뿜어져 나왔다. 성스럽고 우아한 느낌이 가득해 한참을 들여다보았다.

산토 토메 성당에서 〈오르가스 백작의 매장〉을 감상하고 찾은 곳은 엘 그레코의 집이라 불리는 엘 그레코 미술관이었다. 정말로 엘 그레코가 이 집에서 살았던 것은 아니라고 하며 실제로 살았던 집은 근처의 다른 곳으로, 지금은 남아있지 않다고 한다. 이곳은 본래 다른 귀족의 집이었다고 하는데 그래도 엘 그레코가 당시 살았던 집과 흡사한 구조로, 16세기 톨레도의 분위기를 담도록 개축을 거쳐 지금의 미술관이 된 것이다.

비록 엘 그레코의 집은 아니었어도 이곳도 누군가가 실제로 살았던 집이고 그런 분위기를 품은 채 개축이 되었기에 방들이 칸칸이 나눠진 모습이나 부엌,

창고 같은 공간들이 남아있다. 네모반듯한 건물에 그림을 주르륵 걸어놓은 형태가 관람에는 더 편할지도 모르지만 이런 형태 또한 남의 집을 기웃거리는 기분도 들면서 재미있었다. 그 시절의 주택 모습을 재현한 것이라는데 그래서인지 옆방에서 그 시절의 엘 그레코와 그의 제자들이 튀어나올 것 같은 착각에 순간순간 빠지곤 했다. 사실은 그 사람들이라기보단 그의 작품 속에 그려져 있던 길쭉한 사람들일 테지. 나는 그림으로만 엘 그레코의 모습을 보았을 뿐 실제 엘 그레코의 모습은 모르기에 상상에도 한계가 있다.

톨레도에선 어딜 가도 엘 그레코의 작품을 모티브로 한 기념품이라든가 상품들이 많다. 엘 그레코가 없었다면 이 사람들은 뭘로 먹고 살았을까? 를 궁금하게 할 만큼. 하지만 뒤집어 생각해 보면 엘 그레코는 그렇게 할 만한 가치가 있는, 그만큼 대단한 사람이라는 뜻이기도 할 것이다.

프라도 미술관 쪽에서도 한 번 언급했지만 엘 그레코는 미술사적으로 이야기하면 '매너리즘'의 대표격으로 뽑히는 화가이다. 매너리즘 미술은 기존의 르네상스 미술에 대한 답습에서 시작되어 조금씩 그를 변형한 것이며 주요 특징으로는 인체를 과도하게 늘린 왜곡 표현, 부조화스러운 구도, 과한 명암 처리 등을 달달 외웠던 기억이 얼핏 난다. 하지만 가까이서 본 그의 작품들은 그렇게 외운 대로 이해하기에는 훨씬 더 깊이가 있어 보였다. 과장과 왜곡 때문인지 그림 속 인물들은 모두 신비롭고 신성한 존재처럼 보였고 불균형한 구도에서는 적당한 긴장감이 느껴졌다. 이런 특징들은 난해하기로 소문난 현대 미술과도 많이 닮은 듯하다. 16세기에 그려진 그림인데도 그렇다. 16세기에 그려진 그림들이 현대 미술과 닮았다는 건 시대를 그가 앞서갔다는 뜻일까? 아니면 현대 미술이 엘 그레코에게서 영향을 받았다는 의미일까? 따지고 보면 결국은 그게 그 말일지도 모르겠다.

　그중 〈톨레도 풍경과 지도〉는 거의 현대 추상화 같아 더욱 깊은 인상을 남겼다.

<톨레도 풍경과 지도>의 실사판, 파라도르 —— # 엘그레코 # 뷰맛집

톨레도는 자고로 멀리서 바라보는 모습이 일품인데 이곳 파라도르에서 보이는 모습이 특히 멋지다 하여 이곳엔 늘 사람이 바글바글하다고 한다. 파라도르란 고성이나 수도원, 귀족의 저택 등 역사적 가치가 높은 건축물을 숙박업소로 활용하는 것인데 여기에는 건축물을 적극 관리하고 보존하기 위한 목적도 있어 정부에서 대략 90여 곳 정도를 지정해 운영한다고 한다. 톨레도의 파라도르는 높은 곳에 위치한 데다 구시가지와 면해 있어 객실뷰가 매우 훌륭하기로 유명한데 마드리드와 가깝기까지 해서 항상 만실이라고 알려져 있다. 다행히 투숙객이 아니어도 풍경 감상엔 지장이 없기에 카페의 테라스 자리엔 셀카봉을 들고 찾아온 구경꾼들로 북새통을 이루고 있었다. 하지만 이날은 바람이 너무 거세어서 그 멋진 풍경을 오래 구경하지는 못하고 실내 자리로 이동해야 해서 못내 아쉬웠다.

특히 해질 무렵의 모습이 장관이라고 하는데 더 늦기 전에 마드리드로 돌아갈 기차를 예매해두었던 지라 그 모습도 볼 수 없었다. 이렇게 시간에 쫓길 바에야 아예 작정하고 하룻밤 묵어가는 것도 좋을 것이다. 예상 외로 이곳 숙박비가 제법 합리적이어서 하루 정도는 묵을 만하다는 이야기도 들었지만 역시 문제는 앞서 언급했듯 예약이 쉽지 않다는 것. 그렇지만 그 어려움을 극복할 수만 있다면 해질 무렵의 모습과 완전히 깜깜해진 후의 모습은 또 다를테니 그저 시간이 흘러가는 것을 느끼며 객실에서 가만히 창밖을 바라보는 것도 여유로운 경험이 될 것이다. 사실 내가 여행 계획을 세울 때는 일부 객실이 예약 가능한 상태였어서 1박을 하는 것도 생각해 보았으나 짐가방을 들고 오가는 일이 너무 힘에 부칠 것 같아 그만두었다. 거기까지 가는데 고작 그런 문제 때문에 포기라니 싫지만 생각보다 체력에 부쳐 못하게 되는 일들이 많다. 계획은 이상이고 체력은 현실이니 이건 현실적인 문제다. 나이를 점점 먹어가니까 체력은 점점 떨어질 것. 그런 면에서 젊었을 때 이것저것 많이 해보라는 말은 잔인한 말일지언정 틀린 말은 아니다.

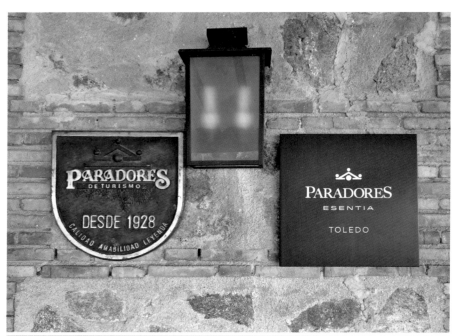

하지만 젊은 애가 패기도 없이 배낭여행 한번 안 해보았느냐 하는 말들은 몹시 별로다. 그런 것도 안 하고 뭐 했대? 하는 식의 눈초리는 더더욱. 여행에 취미가 없을 수도 있고 여행보다 다른 가치를 더 중요하게 생각하는 것일 수도 있는데 꽤 많은 사람들은 그걸 젊은 시절의 의무를 저버린, 마치 내가 나의 젊음을 낭비하고 허비한 것처럼 이해한다. 나는 나의 젊음을 흥청망청 흘려보낸 적이 한순간도 없는데.

흔히들 말하길 어릴 때는 시간은 있지만 돈이 없고, 나이가 들면 돈은 있지만 시간이 없다고 한다. 하지만 확실히 기억하는데 지금보다 더 어릴 때의 나는 돈은 당연히 없고 시간도 없었다. 그리고 나를 둘러싼 주변의 문제들만 해도 힘에 부쳐 내가 속하지도 않는 다른 세상을 둘러볼 마음의 여유가 아예 없었다. 다행히 서른이 넘고서야 조금 주변을 두리번거릴 수 있게 되었고 지금은 그에 감사할 따름이다.

파라도르의 카페에서 바라본 톨레도의 풍경은 엘 그레코의 〈톨레도 풍경과 지도〉가 절로 떠오르는 풍경이었다. 엘 그레코가 무엇을 보았고 무엇을 그리고 싶어했는지 공감이 가는 풍경. 몇백 년 전의 모습과 지금 내가 바라보는 모습에 큰 차이가 없다는 건 유럽에서는 대수로운 일이 아닐지 몰라도 이리뚝딱 저리뚝딱 하며 자꾸만 뭐가 없어지고 생겨나는 도시에서 살아가는 나에겐 너무나도 놀라운 일이다. 서울이라는 곳에 살면서 느끼는 것은 전통과 역사라는 것은 어느덧 책 안에서만 존재하는 것들이 되어버린 것 같다는 생각. 번쩍번쩍하는 새것으로 가득찬 도시가 쓸쓸한 건 아마도 오래된 이야기가 없어서가 아닐까 생각해본다. 새로운 것은 환영을 받지만 오래된 것은 사랑을 받는다.

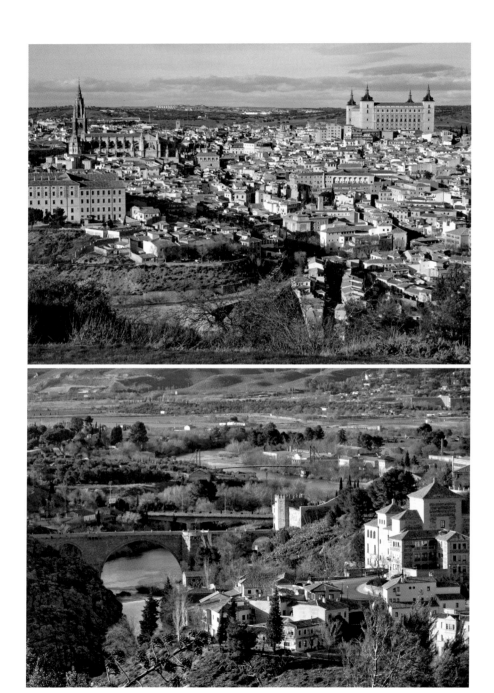

수도교를 만나다, 세고비아 —— #로마유적 #세고비아대성당

어제는 톨레도를 당일치기로 다녀왔으니 오늘은 세고비아 당일치기에 나섰다. 내 경험에만 비추어 이야기하자면 나는 세고비아보단 톨레도가 더 볼거리가 많다고 생각한다. 만약 둘 중에 한 군데만 갈 수 있고 보편적인 기준에 따라 추천을 해야 한다면 주저 없이 톨레도를 추천하기는 할 것이다. 톨레도 제 1의 구경거리를 대성당이라고 친다면 세고비아 제 1의 구경거리는 백설공주 성의 모델이 되었다는 알카사르일텐데 내가 방문했을 당시에는 이 녀석이 공사 중이어서. 그리고 톨레도에서는 제 2의 구경거리로 엘 그레코의 집이라든가 뭔가 더 추천할 만한 거리가 있는데 세고비아에서는 딱히 그런 걸 꼽지 못하겠어서이기도 하다. 아마 다수의 사람들이 유럽에 기대하는 이미지는 세고비아보다는 톨레도와 더 비슷하지 않을까 싶다.

그렇다고 세고비아가 실망스러웠다는 의미는 아니다. 세고비아 또한 로마 수도교와 중세에 지어진 성벽이 아직까지 남아 있는 오래된 역사의 도시이자

한때 카스티야 지방의 중심지였고 시내에 여러 성당도 많다. 뒤에 소개하겠지만 음식도 무척 맛있었다. 독자적인 유명세를 떨치는 것들이 적어서 그렇지 소소하게 볼 것들은 제법 있는 편이고 무엇보다 지금은 알카사르 공사가 끝났다.

세고비아로 향하는 버스 안에서 정리해 본 이날의 미션은 3가지였다.

❶ 알카사르 구경하기 (이때까지만 해도 알카사르가 공사 중이라는 사실을 알지 못했다)
❷ 발길 닿는 대로 구시가지 샅샅이 둘러보기
❸ 세고비아의 명물이라는 새끼돼지구이 먹기

버스는 짙은 안개를 뚫고 달려 어느덧 세고비아에 도착했다. 톨레도에 방문했던 날과는 달리 비가 오락가락하는 후진 날씨였다. 을씨년스러운 날씨에 공기가 축축해서인지 뼛속까지 시려 한껏 몸을 오그리고 발걸음을 옮기던 중, 갑자기 눈앞에 나타난 수도교!

수도교는 알카사르 못지않게 세고비아를 대표하는 녀석이다. 수도교는 고대 로마 문화의 대표적인 산물이라 할 수 있는데 몇십km에 달하는 거리에 위치한 수원지에서 시내로 물을 끌어오기 위한 관개 시설의 일종이다. 모터 등의 동력원이 없던 시절에 단순히 물의 낙차만을 이용해 시내까지 맑은 물이 흘러

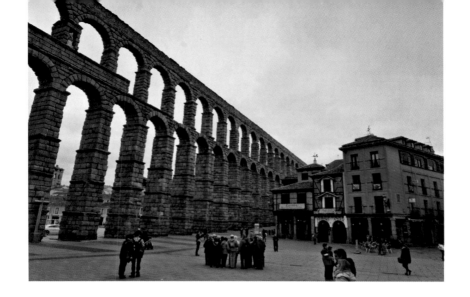

오도록 수도교를 건설해야 하는데 그 낙차, 즉 수로의 비스듬한 각도가 너무 가파르면 수도교 자체가 물에 닳아서 금세 파괴되고 너무 완만하면 유속이 느려지며 물이 제대로 흐르지 않아 중간에 물이 고이게 되거나 원활히 시내까지 흘러가지 못하는 등의 문제가 생기기 때문에 그 최적의 각도를 알아내는 것이 관건이라 할 수 있다.

이론적으로 그 절묘한 각도를 알아내는 것도 쉽지 않은 일이고 그 시절에 그걸 실제로 구현하는 것은 더더욱 쉽지 않았을 텐데 그 결과물이 눈앞에 이렇게 위치해있는 것을 보니 당시의 문명 수준과 기술력에 감탄을 넘어서 감동하게 된다. 세고비아의 수도교는 전체 길이가 728m에, 가장 높은 곳은 그 높이가 30m나 되어 꽤나 웅장하고 거대하다. 이런 규모의 건축물을 시멘트 등의 접착제를 전혀 활용하지 않고 오로지 화강암만을 블록처럼 활용해 끼워맞춰지었다는 점도 놀람 포인트.

그렇지만 수도교가 마냥 유용한 것만은 아니다. 예를 들어 누군가 나쁜 의도를 가지고 물에 독을 탄다면, 수도교를 통해 그 물이 도시로 신속하게 유입되기 때문에 도시를 단숨에 파괴할 수도 있다. 전쟁 중이라면 적군이 수도교를

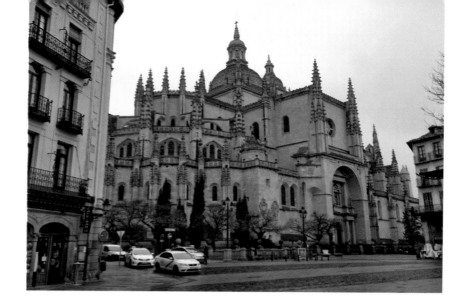

통해 한 번에 시내까지 들어올 수도 있다. 그래서 당시 건설된 수도교 중에서
는 전쟁이 시작됨과 동시에 이런 일을 막고자 일부러 파괴한 것들도 다수 있
는데 세고비아의 수도교는 유럽 각지에 남아 있는 수도교 중에서도 원형이 잘
보존된 것으로 유명하다. 대략 기원 후 1세기경 축조된 것으로 알려져 있는데
어찌나 상태가 좋은지 무려 지금까지 이용하고 있다. (대신 지금은 오염을 방지하
기 위해 수도교에 수도관을 추가 설치하기는 했다.)

 세고비아 제 1의 구경거리이자 백설공주 성의 모티브가 된 성으로 알려져 있
는 알카사르는 세고비아 여행의 시작을 알리는 수도교에서 가장 먼 곳에 떨어
져있다. 즉, 수도교에서부터 찬찬히 걸어 마을 끝까지 가야만 알카사르를 만날
수 있다. 가는 동안 골목골목을 샅샅이 구경하며 이동하고 여정의 말미에 대
망의 알카사르를 만나야지 하는 생각으로 여정을 짰고, 그만큼 천천히 걸었다.
시내엔 독특한 무늬의 집들과 이런저런 성당들이 많았는데 꼭 이것을 봐야 해,
라는 생각보다는 발길 닿는 대로 구경하고 입장하며 편하게 돌아보았다. 건물
들은 마치 약속이라도 한 듯 다들 누런 황토 빛이어서 얼핏 보면 비슷한 것 같
으면서도 무늬라든가 디테일이 사뭇 독특해 한 번 더 유심히 돌아보게 만드는
매력이 있었다. 성당들도 제각각의 모양새를 뽐내는 데다가 골목골목도 미묘

하게 느낌이 달랐다. 하지만 잔뜩 흐린 날씨에 비가 오락가락하는 바람에 풍경이 주는 아름다움은 화창했던 날의 톨레도보다는 한 수 아래였던 기억. 날씨가 도와줘야 할 몫만큼은 어찌할 도리가 없으니 꼭 그만큼의 아쉬움이 남았다. 만약 이날 겨울 볕을 한껏 쪼일 수 있었다면 아마 세고비아는 은은한 황금빛으로 빛나는 동네가 됐을 텐데!

특유의 섬세하고 우아한 분위기 때문에 성당 중의 '귀부인'이라는 칭호를 갖고 있다는 세고비아의 대성당. 날카롭게 각이 지고 하늘을 향해 삐죽이 솟아 있었던 톨레도의 대성당과는 또 다른 매력이 있었다. 분명 각이 잡혀 있는데도 돔 때문인지 주위를 둘러싸는 건물 형태 때문인지 둥그스름한 느낌에 색깔도 약간 노르스름해 한결 부드러운 인상을 받았다.

대개 성당들은 내부가 어두운 편인데 세고비아 대성당은 우아한 귀부인답게 내부도 환한 편이었다. 그렇기에 스테인드글라스를 통해 들어오는 빛이 주

는 극적인 효과는 좀 떨어졌지만 대신 스테인드글라스 자체를 좀 더 자세히 볼 수 있기도 했다. 하나를 얻으면 하나는 포기해야 하는 법. 삶에서 마주하는 것들 대개가 그런 것 같다.

대성당의 기도실 제단을 장식하고 있는 조각은 조각가 후안 데 후니의 걸작이니 놓치지 말자.

아기돼지 통구이, 코치니요 아사도 — #백설공주성 #돼지고기

세고비아 하면 제 이름보다도 '백설공주 성'이라는 애칭으로 더 많이 불리는 알카사르를 꼭 들러야한다고 하여 마을 끝까지 왔으나 비수기를 맞아 공사중…. 워낙 비수기에만 여행을 다니다보니 그다지 놀라울 일도 아니지만 흉물스러운 건 흉물스러운 거다. 이게 웬 모기장 테러란 말인가. 게다가 꼭대기 탑도 막아 놓아서 전망대도 입장불가! 대신 알카사르 자체가 언덕 꼭대기에 있어 성 바깥에서도 어느 정도 조망이 가능하니 그것으로 만족해야 했다.

초기에 알카사르는 전쟁에 대비한 요새로서 지어졌지만 이후 이곳을 거쳐 간 이들이 증축과 개축을 반복하며 지금과 같은 모습이 되었다. 카스티야 왕가가 가장 아꼈던 왕궁이자 요새로 사랑받았던 알카사르는 스페인의 수도가 마드리드로 확정되고는 감옥으로 쓰였다가 이후 왕실 포병학교, 육군사관학교로 쓰이기도 했다.

어수선한 외부와 달리 다행스럽게도 성 내부는 별 제한 없이 구경이 가능했다. 내부는 여러 개의 분리된 방으로 구성되어 있는데 조금 독특했던 점은 부분부분 아랍 느낌이 난다는 점. 특히 옥좌의 방과 34명의 역대 왕과 여왕의 모

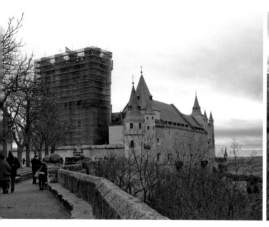

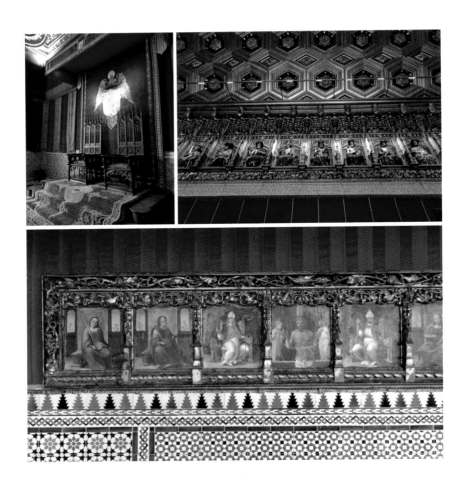

습을 담은 왕의 방은 아랍 세공사들이 만든 것이라 이후 안달루시아에서 만날 아랍 양식에 대한 미리 보기 느낌으로 구경할 수 있었다. 또한 스페인 유적지 중에서는 드물게 한국어 팜플렛까지 비치되어 있어 감동적이었다. 한국 사람들이 많이 오기는 하는 모양이다.

예쁜 성을 만나려고 기대를 잔뜩 하고 왔는데 모기장 테러 때문에 너무 실망한 나머지 김이 새어버렸다. 세고비아의 알카사르는 방문했다는 데에 의의를 두기로….

알카사르에서의 실망감을 뒤로하고서 다시 걷고 걸어 새끼돼지 통구이를 먹을 수 있는 식당을 찾았다. 특정 식당을 미리 알고 찾아왔다기보단 걸어가다 보이는 식당 중에서 새끼돼지 그림이 붙은 곳, 그리고 자리가 있는 곳으로 선택. '코치니요 아사도'라고 하는 이 요리는 새끼돼지를 장작불에 통으로 구운 요리이다. 소금과 후추, 하나를 더 꼽자면 마늘 외엔 별다른 양념도 없이 요령껏 굽기만 하는 것 같은데 새끼돼지라는 것이 원래 그런 것인지, 굽는 동안 어떤 마법이 일어나는 것인지는 몰라도 돼지고기의 식감이 어느덧 닭고기의 식감으로 변해 있었다. 닭고기의 식감 중에서도 치킨이 아니라 백숙의 식감이랄까? 그렇지만 다소 퍽퍽한 백숙에 비해서 이쪽은 육즙이 그대로 담겨 있어 풍미가 무척 좋았다. 겉껍질은 바삭바삭한데 속살은 어찌나 촉촉하고 연한지 칼로 썰 필요도 없는 바베큐. 실제로 이 요리는 칼이 아니라 접시로 슥슥 자른 뒤 그 접시를 깨트리는 것이 전통이다.

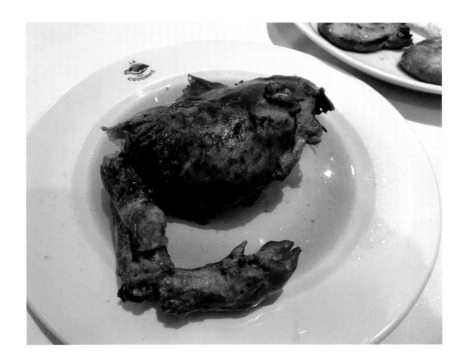

사전 조사를 할 때 코치니요 아사도는 '돼지고기 특유의 누린내가 심해 호불호가 많이 갈리는 음식이며 비위가 약한 사람에게는 추천하지 않는다'는 말을 들었는데 실제로 마주해보니 냄새 따윈 전혀 나지 않았다. 비위도 상하지 않았음은 물론이다. 아마 그 비위가 상한다는 부분은 새끼돼지가 통째로 나오는 경우에 해당할 것 같은데 나는 1인분으로 주문해서인지 새끼돼지의 원형을 마주하는 일은 면할 수 있었고 마치 닭다리처럼 생긴 다리 한쪽만 나왔다. 그렇지만 가게에 따라서는 통으로 구워진 새끼돼지를 커다란 접시에 올려서 요리를 주문한 모든 테이블을 돌며 한 번씩 보여주고 난 후, 가운데 홀에서 접시로 슥슥 잘라서 테이블로 가져다주는 경우도 있는 모양이다. 내 접시 위의 요리에 발굽이 너무 날것 그대로의 모습으로 달려있는 모습이 조금 생경하기도 했지만 어차피 발굽은 먹지 않으니까. 지레 겁먹지 않고 도전하길 정말 잘한 것 같다. 지금도 물기를 머금은 보드라운 식감이 기억나는데 한국에서 먹은 요리 중에선 쉬이 접해보지 못한 식감이라 더욱 기억이 오래가는 것 같다.

코치니요 아사도는 젖을 떼지 않은 생후 2~3주 가량의 돼지를 재료로 한다. 이 정도면 새끼돼지라는 말보다 아기돼지라는 말이 더 어울릴 법한데 굳이 이렇게 어린 돼지를 구워 먹어야 하는 이유가 있냐고, 잔인하지 않냐고 묻는다면 이 음식에 얽힌 이야기를 전하는 것이 좋겠다.

스페인에는 과거 유대교, 이슬람, 가톨릭 교도가 공존하고 있었지만 가톨릭 국가로서의 종교적 통일을 위해 유대인과 무슬림을 몰아낸 역사가 있다. 그 과정에서 추방을 당하지 않기 위해 가짜로 개종한 척하는 유대인과 무슬림도 있었는데 이들을 색출하기 위해 스페인 정부에서 고안한 방법이 바로 코치니요 아사도를 먹는 행사였다고. 유대인들에게 돼지고기는 구약성서에서 금지한 음식이고 무슬림들 역시도 코란에서 돼지고기를 먹지 말라는 가르침을 받아들였으니 무늬만 개종을 한 이들을 색출하기에는 이만한 방법이 없었을 것이다. 그럼 어른 돼지로 해도 될 텐데 왜 굳이 아기돼지인가 라는 의문이 생기는데 커다란 돼지를 부분부분으로 나눠서 먹이는 것보다는 시각적으로도 돼지

임을 확실히 상기시킬 수 있는 아기돼지가 색출에는 더 효과적이지 않았을까. 진짜 잔인한 것은 아기돼지를 통째로 불에 굽는 것보다도 개인의 종교와 정체성을 빼앗기 위해 이런 것을 억지로 먹인 역사라 할 수 있을 것이다.

> 이스라엘 자손에게 말하여 이르라 육지의 모든 짐승 중 너희가 먹을 만한 생물은 이러하니 모든 짐승 중 굽이 갈라져 쪽발이 되고 새김질하는 것은 너희가 먹되 새김질하는 것이나 굽이 갈라진 짐승 중에도 너희가 먹지 못할 것은 이러하니 낙타는 새김질은 하되 굽이 갈라지지 아니하였으므로 너희에게 부정하고 사반(오소리)도 새김질은 하되 굽이 갈라지지 아니하였으므로 너희에게 부정하고 토끼도 새김질은 하되 굽이 갈라지지 아니하였으므로 너희에게 부정하고 돼지는 굽이 갈라져 쪽발이로되 새김질을 못하므로 너희에게 부정하니 너희는 이러한 고기를 먹지 말고 그 주검도 만지지 말라 이것들은 너희에게 부정하니라

— 레위기 11장 2절 ~ 8절 —

> 죽은 고기와 피와 돼지고기를 먹지 말라 또한 알라의 이름으로 도살되지 아니한 고기도 먹지 말라 그러나 고의가 아니고 어쩔 수 없이 먹을 경우는 죄악이 아니라 했거늘 알라께서 진실로 관용과 자비로 충만하심이라

— 코란 제 2장 173절 —

코치니요 아사도는 카스티야 지역의 특산음식이지만 그중 세고비아에서 가장 잘한다고 알려져 있고, 세고비아의 명물로 불리다보니 시내 곳곳에 '돼지'를 모티브로 한 자잘한 잡동사니들도 많다. 나비모양으로 활짝 펼쳐져서 바싹 구워진 접시 위의 돼지와 이런 귀여운 기념품들이 함께 있다는 것이 때로는 너무 무심하게 느껴지지만 어차피 우리 모두는 이곳을 스쳐갈 사람들. 그 무심함조차 금방 잊게 될 것이다.

단애 절벽 위의 산책, 쿠엥카 —— #절경 #대성당

　오늘은 쿠엥카에 들렀다가 그라나다로 넘어가는 날. 쿠엥카는 마드리드에서 170km 정도 떨어져 있어 요 며칠간 당일치기를 다녔던 곳들 중 가장 먼 곳이라 아침부터 부지런을 떨었다. 역에서 간단히 아침 식사 후 고속열차를 타고 쿠엥카로 이동. 열차 자체는 발렌시아까지 가는 열차여서 중간에 잘 알아듣고 내려야한다.

　쿠엥카 구시가지와는 아주 먼 곳에, 그러니까 우리로 치자면 꼭 KTX 신경주역처럼 먼 벌판에 기차역이 덜렁 있다. 규모도 크고 모던한 느낌의 기차역. 새로 지은 티가 팍팍 나며 멋있기는 한데 수요 예측에 실패한 건지 아니면 최고 성수기 시즌의 수요에 맞춘 건지 이날의 역은 텅 비어 썰렁 그 자체였다. 원래는 기차가 도착하는 시간에 맞춰 기차역과 구시가지 사이를 연결하는 버스들이 대기하고 있다던데 이날은 코빼기도 보이지 않았다. 역 안의 인포메이션 센터에도 사람 없이 지도만 덩그러니 비치되어 있는 상황. 다행히도 택시는 몇 대 있어 그중 하나를 잡아타고 구시가지로 향했다. 우선은 전체적인 지

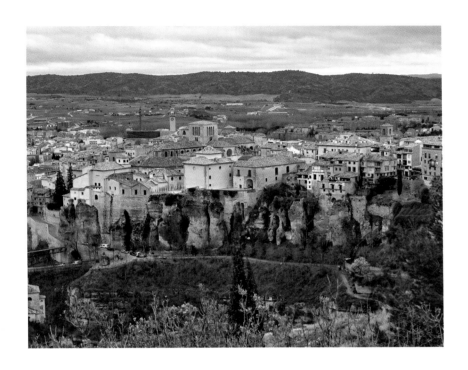

리감을 익히고 마을 전체를 한눈에 담아 보기 위해 가장 높은 곳인 카스티요로 가달라고 했다.

쿠엥카는 두 줄기 강 사이에 끼인 절벽 위에 건설된 도시로, 도시 전체가 유네스코 세계 문화유산에 등재되어 있는 곳이다. 중세 성곽도시 중 쿠엥카처럼 그 시절에 지어진 건물들이 그대로 남아 있으면서 도시 자체가 온전히 보존되어 있는 경우는 드문 편인데 주변의 자연 경관과 조화를 이루고 있기까지 해 그 가치를 높게 평가받는다고 한다.

실제로 쿠엥카에 발을 들여보니, 강 사이에 끼인 절벽은 몹시 좁고 험준했고 집들은 그 좁은 땅 위에 서로 다닥다닥 붙은 채 빽빽하게 들어서 있었다. 마치 절벽 아래로 떨어지기라도 할까 서로 딱 달라붙어 끌어안고 있는 건물들과 그 사이사이를 누비듯 골목길이 놓여 있는 짜임새 있는 동네였다.

　가까이서 본 쿠엥카가 오밀조밀했다면 멀리선 본 쿠엥카는 한 폭의 그림 같
았다. 건물들은 마치 보호색을 띄듯 절벽에 드러난 돌 색깔과 비슷해서 위화
감 없이 잘 어울렸고 때마침 이날은 가랑비가 오락가락하며 안개가 적당히 낀
날이라 더욱 신비로운 분위기였다. 어떻게 이런 지형에 집을 짓고 도시를 만
들었을까 하는 생각이 들면서 인간의 위대함을 다시 한 번 느낄 수 있었던 시
간이었다.

　어느덧 카스티요에 도착한 택시. 마요르 광장까지 천천히 걸어 내려오면서
하산하는 느낌으로 산책을 해 보았다. 분명 꼭대기에서 볼 때는 절벽 색깔과
비슷한 색깔의 건물들이 늘어서 있었는데 마요르 광장 쪽으로 내려올수록 알
록달록한 건물들이 늘어나서 나도 모르게 발걸음이 경쾌해졌다. 그렇게 얼마
나 걸었을까 어느덧 그다지 넓어보이지 않는 '마요르' 광장에 도착!

　광장에서 제일가는 볼거리는 역시 대성당으로, 누가 알려주지 않아도 바로
알아볼 수 있을 만큼의 압도적인 자태를 뽐내고 있었다. 정면 장식이 웅장해

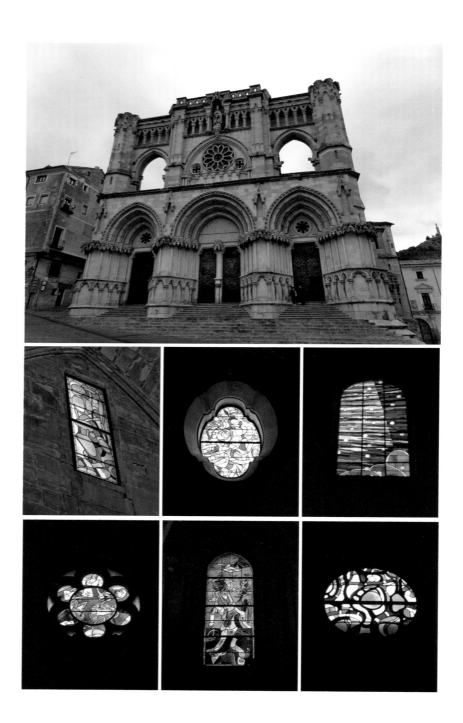

한눈에 들어오는 모습. 내부에도 볼거리가 많았는데 가장 독특했던 건 스테인드글라스였다. 똑같은 창문은 한 개도 없었기 때문. 길쭉한 창문 바로 옆에 동그란 창문이 달려있는데도 어색하다거나 이질적인 느낌이 들지 않는 점이 무척 신기했다.

창문뿐 아니라 성당 안의 모든 것들은 묘하게 잘 어울렸다. 제자리가 아닌 듯한 녀석은 단 하나도 존재하지 않아서, 모든 것을 포용하고 받아주는 것 같아서, 쓸데없이 감동했다. 자애롭다는 것이 이런 것인가 하는 깨달음을 터무니없는 포인트에서 느낀 것인지도 모르지만. 성당이 주는 가득한 감동과는 반대로 광장은 헛헛할 정도로 텅 비어있었다. 절벽에 매달린 쿠엥카의 모습을 표현한 마그넷을 한 개 골라 사고는 얼른 다음 장소로 이동했다.

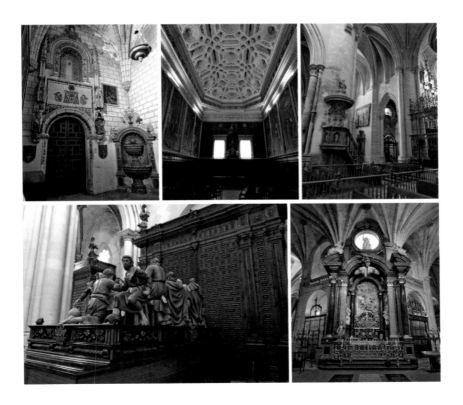

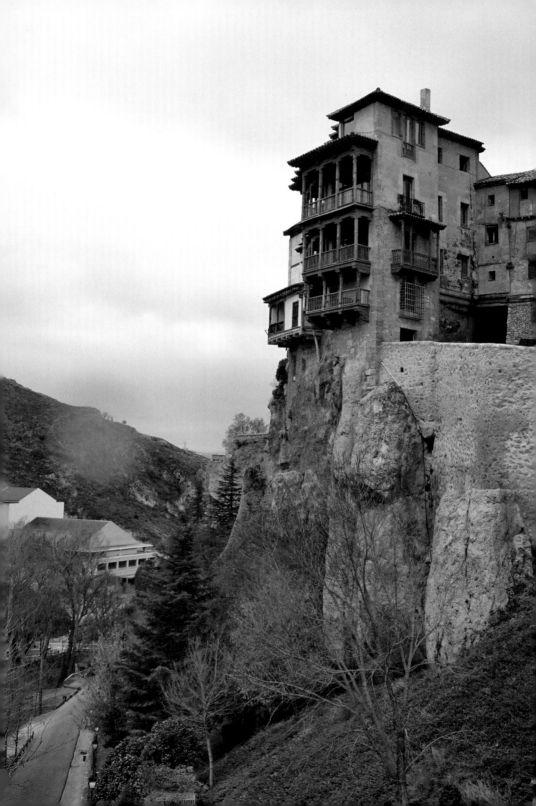

허공에 매달린 집, 쿠엥카 추상 미술관 —— #페르난도조벨 #추상미술

　쿠엥카에서 대성당 다음으로 알아주는 볼거리는 일명 '허공에 매달린 집'이다. 이름이 매우 직관적인데 진짜 이름은 쿠엥카 추상 예술 미술관으로 낭떠러지 끝자락에 아주 위태롭게 매달려 있어 허공에 매달린 집이라 불리는 것이 더 잘 어울리기는 한다. 내부의 작품들만큼이나 건물 자체도 유명한 곳으로, 절벽 모서리에 딱 달라붙은 모습이 아슬아슬하다 못해 아찔하다. 특히 발코니는 거의 공중에 떠 있어서 대롱대롱 매달린 느낌. 심지어 나무로 만들어진 것이라 바람이라도 심하게 부는 날에 발코니에 나가 있다간 무서워서 제명에 못 살 것 같았다.

　스페인 내전으로 나라가 초토화된 상태에서 이어진 프랑코 독재 체제는 스페인을 고립된 나라로 만들었다. 그건 예술 분야도 마찬가지여서 스페인은 근처 다른 나라들에 비해 추상 미술이 비교적 늦게 시작됐다. 거기다 독재 정권 하에서 예술가들의 창작물을 검열한 것은 당연한 일. 프랑코는 무엇을 의미하는지 명확히 알 수 없는 난해한 미적 표현을 경멸했는데 그건 아마도 그 안에 숨겨진 다른 메시지가 있지 않을까 의심했기 때문이 아닐까 싶다. 때문에 1950년대 말에 스페인에서 추상 예술을 한다는 것은 그저 '나는 추상이 좋아'라는 취향의 수준이 아니라, 정치적으로 어려운 시기지만 그에 굴하지 않겠다는 입장

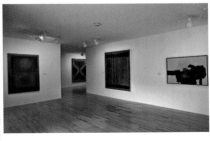

—— 쿠엥카 추상 미술관 전시실 내부

을 취하고 그에 대한 비난은 감수하겠다는 일종의 신념과도 같았다. 이것은 예술가들이 어떤 주제나 기법, 스타일에 있어 완전한 자유를 가지고 창작 활동을 할 수 있는 지금과는 매우 대조되는 것이며 그런 어려움이 있던 시절이 그닥 오래 전이 아니라는 점은 한 번 더 우리를 놀라게 한다.

페르난도 조벨은 스페인 사람이기는 했지만 필리핀에서 태어나 그나마 이런 검열에서 자유로울 수 있었다. 조벨은 미국, 프랑스, 이탈리아 등지로 여행을 하며 추상적 표현의 매력에 일찍이 푹 빠졌는데 이후 여행을 마치고 스페인에 정착하게 되면서 스페인 초기 추상 화가들의 멘토이자 수집가로 자리매김을 하게 된다. 조벨이 수집한 작품들을 기반으로 쿠엥카 추상 미술관이 문을 열면서 스페인 추상 예술의 앞날에 불을 밝힌 것이니 스페인의 추상 미술은 조벨에게 큰 빚을 지고 있다고 해도 틀린 말이 아닐 것이다. 이렇게 생각해보면 쿠엥카 기차역에 대문짝만하게 그의 이름이 달려있는 것에도 순순히 수긍하게 된다.

미술관 내부에는 조벨은 물론이고 스페인 유명 추상 화가들의 작품이 700점가량 전시되어 있는데 기괴한 건물과 뭘 표현한 건지 잘 알아볼 수 없는 추상 예술 작품들이 아주 잘 어울렸다. 건물은 반듯하지 않은 수준이 아니라 이리 삐뚤 저리 삐뚤한 게 한껏 일그러진 모양새다. 곳곳마다 천장의 높이도 다

르고 분명 저쪽에서는 계단을 통과해 왔는데 이쪽엔 계단이 없는 등 독특한 구조여서 사실은 작품들보다도 건물 구조 자체에 더 눈길이 갔다.

미술관 뒤쪽으로는 산 파블로 다리가 있는데 정말 아찔할 정도로 높다. 계속 아찔하다는 표현을 앵무새처럼 반복하고 있는데 쿠엥카 자체가 워낙 아찔한 동네이다보니 어쩔 도리가 없다. 때마침 비가 조금씩 내리기 시작해서 바람도 거세지는 중이라 얼른 구경을 마치고 바닥이 흔들리지 않는 곳으로 피신하면서 오늘의 담력 시험을 마무리 지었다.

음식 투정은 거의 없는 편이지만 쿠엥카에서의 식사는 예외로 해야겠다. 일

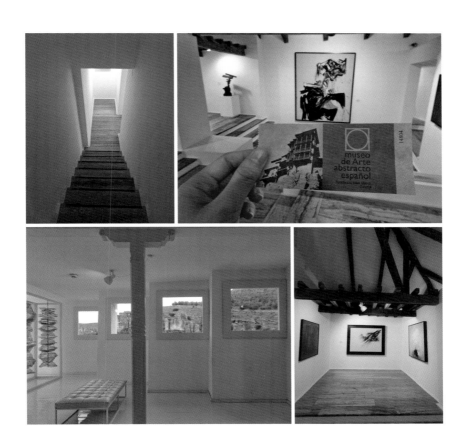

단 비수기여서 그런지 문을 연 식당이 한 개뿐이었다. 그 말은 즉, 선택의 여지가 없었다는 말. 그리고 다들 두 번 다시 오지 않을 뜨내기손님이니까 당연히 뜨내기 취급하는 것도 알겠는데 아무리 그래도 이건 좀 너무 하지 않은가! 이걸 심지어 10유로나 받아먹다니! 이 집의 파스타는 여러모로 나를 경악하게 했다. 넌 최악이었어…. 이 집에서 화장실을 사용한 것으로 계산서와 타협할 수밖에….

　아무리 좋게 생각하려 해도 분통이 터지는 식사를 마친 후, 절벽 동네를 쭉 걸어 내려왔다. 길은 잘 모르지만 일단 낮은 곳으로, 낮은 곳으로 하며 내려오다 보니 어느새 산 동네에서 벗어나 있었다. 지나가는 택

시가 있으면 잡아야지 했는데 한 대도 없어서 계속 걸었더니 버스 터미널 발견. 무려 시외 버스 터미널인데도 무지 작고 딱 봐도 몹시 옛날 스타일이다. 역시 그 번쩍거리는 기차역이 터무니없는 거였어⋯ 하는 생각을 하며 버스터미널 근처에서 택시를 잡아타고 기차역으로 이동했다.

밥만 빼면 완벽했던 쿠엥카,
아디오스!

ANDALUSIA

안달루시아

· · · · · ·

03
—
그라나다 Granada
세비야 Sevilla

그라나다를 구경하는 세 가지 키워드

— # 스페인철도 # 알바이신지구 # 초식맛집

마드리드에서 그라나다까지는 기차를 통해 이동할 생각이었는데 그라나다 역이 공사 중인지라 그라나다 근처의 다른 기차역에서 버스로 갈아타고 그 역부터 그라나다 역까진 버스로 가야 한단다. 물론 그라나다 역의 공사는 승객의 잘못이 아니라 순전히 제반 시설의 문제이므로 버스표를 따로 구매해야 하는 일은 일어나지 않았다. 내가 가진 기차표 한 장으로 해당 버스도 탈 수 있고, 중간에 낙오되지 않게 역에서 잘 안내도 해주지만 원래는 한 방에 갈 수 있는 경로를 가방까지 들고 번거롭게 이동해야 하니 귀찮지 않았다면 거짓말일 것이다. 게다가 제공된 버스는 좌석이 넓다거나 썩 쾌적한 상태도 아니어서 일부러 계속 눈을 붙이려고 무진 애를 썼다. 그렇게 좁은 야간버스에서 한 시간여의 사투를 벌인 끝에 간신히 그라나다에 도착할 수 있었다. 더 긴 시간을 이 버스로 이동해야 했다면 난 아마 비명을 질렀을지도.

스페인은 철도 인프라가 잘 갖추어져 있는 것 같으면서도 막상 이용해 보면 불편한 게 한두 가지가 아니다. 파업도 많고 공사도 많고 철로 자체도 비효율적으로 깔려 있어 마드리드 등의 대도시를 벗어나면 차라리 버스가 속 편할 때가 많다. 몇몇 노선을 제외하고는 열차 운행 수 자체가 적고 환승도 편치 않다. 홈페이지는 자사에서 운영하는 열차에 대한 정보만 보여주기 때문에 만약 다른 회사의 열차를 타야 한다면 제각각의 홈페이지를 들어가서, 환승까지 감안한 정확한 출·도착지를 넣고 직접 검색해야 하는데 영어를 지원하지 않는 홈페이지도 있어 골치가 아프다. 관광대국이면서도 이렇게 대책이 없다니 싶어 참 아이러니한데 간단히 얘기하면 톨레도에서 세비야로, 세고비아에서 그라나다로 바로 가는 열

차 등은 없어 이런 이동을 하려면 반드시 마드리드를 경유해야 하고, 안달루시아 지역 내 이동은 그나마 경유할 만한 곳도 마땅치 않아 버스가 대세라 보면 된다. 그렇지만 마드리드에서 그라나다까지를 버스로 갈 수는 없는 노릇이다. 고속 열차로도 3시간이 걸리는데 버스는… 상상만 해도 끔찍하다. 그나마 다행인 것은 기차역 대부분이 깨끗하고 안내 방송이 계속 나온다는 것, 그리고 안내판 등에는 영어 표기가 되어 있다는 것이다. (그렇지만 직원들은 대개 영어를 못한다.)

알 바이신 지구 한가운데 자리잡은 숙소에 짐을 풀고 얼른 주변을 돌아봤다. 버스에서 찌그러져 있느라 찌뿌둥한 몸을 이끌고 밤 산책. 이 근방은 새하얀 집들로 가득한 조용한 동네였다. 나돌아다니는 사람이 없는 데다가 썩 치안이 좋

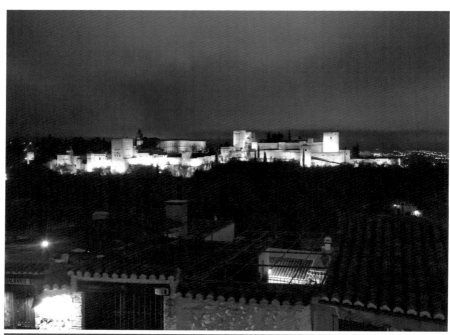

은 동네가 아니니 골목 안쪽에서 헤매지 말고 버스가 오가는 큰 길 위주로 다니라는 말이 있어 그렇게 했다. 안전이 제일이니까. 멀리 보이는 알함브라 궁은 불을 밝히고 밤을 지새울 모양이다.

주변의 집들과 전혀 위화감 없이 잘 어울렸던 이번 숙소. 알 바이신 지구 한복판에 있는 곳이라 시가지와 약간 떨어져 있긴 했지만 숙소 정문 앞이 바로 버스 정류장이라 돌아다니는 데에는 전혀 문제가 없었다. 그라나다 스타일로 꾸며진 것도 좋았고 번잡하거나 시끄럽지 않은 것도 좋았다.

무엇보다 좋았던 건 아침식사. 특별할 것 없는 메뉴들이지만 모두 정갈하고 담백하게 맛있었다. 이것저것 많이 쌓여있는 호텔식 뷔페가 아니라 매우 조촐한 분위기였다. 하지만 그래봐야 내 손이 가는 것들은 어차피 정해져있으니 그

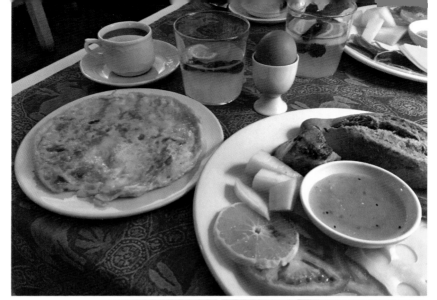

가짓수가 100가지가 안 된다고 억울할 일은 아니었다. 유달리 기억에 남을 만한 독특한 점이 없었는데도 꿋꿋이 기억에 남았다는 건 대단히 만족스러웠다는 뜻이기도 하다. 뻔한 것들로 대단해지기는 쉽지 않은 일이니까.

언덕과 평지가 뒤섞인 그라나다이지만 유명한 볼거리는 모두 언덕에 있어 단단히 걸을 준비를 해야 한다. 게다가 이때는 비도 오락가락하고 바람까지 매섭게 불어 몹시 추웠다. 분명 남부로 내려왔는데 왜 마드리드보다 추운가! 라는 의문을 품은 것도 잠시, "이 동네는 4월까지 스키를 타요. 스키 명소에요"라는 말을 들으니 남부라고 해서 마냥 따뜻할 거라 기대하고 착각한 내 자신이 한심하다. 알고 보니 이 동네는 해발고도가 700m가 넘는 곳. 대관령이 그 정

도 되니까 춥지 않은 게 이상한 거였다. 어쨌거나 그라나다를 구경하는 키워드
는 세 가지 정도가 될 것 같다.

❶ 알함브라 궁전에서 이슬람 건축 맛보기
❷ 아랍 거리를 산책하며 이국적인 분위기에 젖기
❸ 안달루시아의 영혼, 플라멩코 감상하기

　일정상 그라나다에서 딱 하루만 머무를 수 있어서 하루에 이 세 가지를 모
두 해치우기로 했다. 무리한 일정이 되려나 싶어 걱정했지만 직접 해보니 생
각처럼 크게 무리는 아닌 하루였다. 알함브라 궁전에서 줄을 오래 서야 한다
거나 하는 점에 크게 좌우될 듯싶은데 역시 이때는 비수기여서 궁전도 제법
한가했다.

　그라나다는 이슬람 문화와 가톨릭 문화가 묘하게 뒤섞인, 그래서인지 좀 희
한한 느낌이 나는 동네였다. 분명 이슬람 유적도 구경한 적 있고 가톨릭 유적
도 구경한 적이 있는데 이 둘이 합쳐
져 함께 있으니 왠지 모르게 애잔한
기분이 든다고 해야 할까. 한 시대를
화려하게 수놓았던 문화가 세력 다
툼에서 지면서 완전히 밀려나고 또
그 자리에 새로운 문화가 밀고 들어
왔다는 것은 언제 들어도 쓸쓸한 얘
기다. 여기에 집시들 특유의 분위기
와 우울한 날씨까지 더해져 그라나
다는 유독 애수에 젖은 동네로 기억
에 남았다.

　꽉 찬 내일을 위해 얼른 침대 속으로 -

알함브라 궁전에서 이슬람 건축 맛보기

— # 헤네랄리페 # 카를로스5세궁전 # 알카사바

알함브라 궁전은 입장객 수에 제한이 있는 곳이라 일정이 정해지면 만일의 사태에 대비해 즉시 티켓을 예매하는 것이 좋은데 어쩌다보니 이번에는 그러지 못했다. 그렇지만 겨울 비수기여서인지 우려했던 불상사는 발생하지 않았다. 그렇다고 이곳이 텅텅 비었다는 이야기는 절대 아니고 이 정도의 줄은 있었다.

알함브라 궁전은 워낙 넓어 내부가 여러 포션으로 나뉘어 있는데, 그중에서도 이슬람 건축의 정수라 일컫는 나스르 궁전은 티켓별로 입장 시간이 정해져 있다. 그 시간에 맞춰 다른 곳들을 먼저 돌아보기로 했다. 덕분에 이날의 관람 순서는 헤네랄리페 - 카를로스 5세궁전 - 알카사바 - 나스르 궁전이 되었다.

기념품 샵에는 제법 다양한 책들이 많았고 이슬람 특유의 기하학적 무늬를 이용한 디자인 책이 많이 보였다. 요즘은 좀 시들하지만 한때 광풍이 불었던 컬러링

안달루시아 *ANDALUSIA* 221

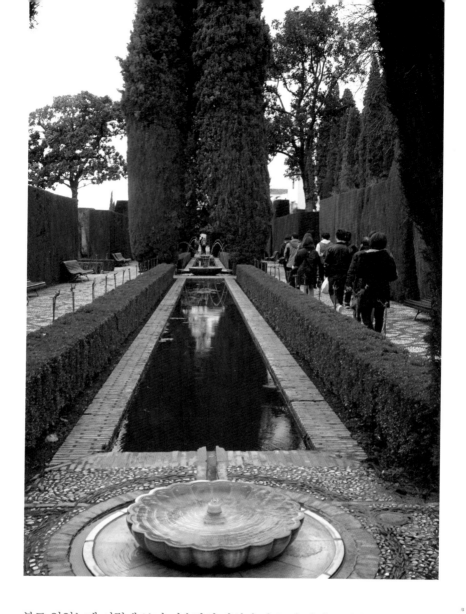

북도 있었는데 이렇게 보니 이슬람의 장식과 닮은 것 같기도 하다. 눈알이 빠질 것 같은 그 특유의 정교함은 궁전 내부의 장식들과도 몹시 비슷했다. 책들을 들 춰보다가 아랍어가 상형문자라는 점도 이날 처음으로 알게 되었는데 재미로 한 권 살까 싶었지만 빠듯한 일정에 하루 종일 들고 다닐 자신이 없어 그만두었다.

'궁전'이라는 단어는 왕이 기거하는 그 건물 하나만을 지칭하는 단어라 사실은 '경복궁'처럼 '알함브라 궁전'이 아니라 '알함브라 궁'이라고 해야 하겠지만 그 어떤 책을 찾아봐도 모두 알함브라 '궁전'이라 쓰여 있다. 아마 처음부터 번역이 그렇게 되어 관용어처럼 쓰이는 것 같다. 그래서 나도 이미 하나의 고유명사처럼 되어버린 '알함브라 궁전'이라는 단어를 계속 쓸 생각. 하지만 문화적으로 이슬람은 동양으로도 서양으로도 묶이지 않고 하나의 독립적인 문화로 봐야 하며, 절대 군주 격인 '왕' 자체가 없었기에 궁전이라는 말도, 궁이라는 말도 다소 애매하긴 하다. 종교가 정치의 우위에 있는 독특한 체제여서 동양과도 서양과도 정확히 매칭이 안 되니 그들이 살았던 공간을 표현할 정확한 단어를 우리가 아는 단어와 매칭하는 것은 애당초 불가능할지도 모른다.

알함브라 궁전은 이전부터 이곳에 존재하고 있던 성채 알카사바를 13세기에 그라나다 왕국을 건국한 무하마드 1세가 보수·확장하면서부터 건설이 시작되었고, 역대 그라나다의 왕들에게 계승되어 왔다. 15세기에 카를로스 5세 궁전이 지어진 것을 제외하면 그 외 대부분의 건축물은 14세기 후반에 완성이 되었다고. 이후 이슬람이 가톨릭에 패하면서 그라나다 왕국이 쇠퇴하고 알함브라 궁전도 조금씩 가톨릭의 색채를 입게 되어 점차 이슬람 양식과 가톨릭 양식이 뒤섞이며 스페인만의 '무데하르 양식'을 띄게 된다.

➤ 헤네랄리페 Generalife

헤네랄리페는 14세기 초에 정비된 이후 왕가의 여름 별궁으로 쓰였던 곳으로, 피서를 즐긴 곳답게 시원하고 (사실은 춥고) 아름다운 곳이었다. 이곳의 특징은 산꼭대기의 만년설을 끌어와 그 물로 '물의 정원'을 꾸며두었다는 것.

물의 정원이라는 이름답게 각종 분수가 많았는데 여러 사건들로 인해 당시의 시설은 많이 파괴되어 그 모습을 완벽히 찾을 방법은 없다고 한다. 지금의

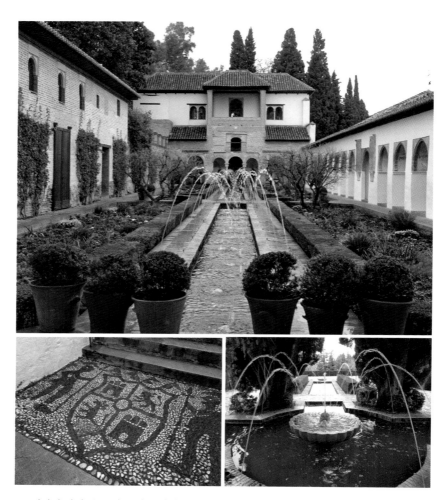

— 어디서 많이 본 듯한 로마 스타일의 문장

모습은 '아름다운 정원'이라는 이미지를 가지고 추후 구현한 것인데 그래서인지 다분히 유럽식. 안타깝게도 이슬람스럽다는 느낌은 별로 없었다. 돌을 촘촘히 박아 바닥을 깔끔하게 정리한 것은 로마 문명을 연상시켰고, 중력을 거스르며 솟구치는 분수의 물줄기는 발이 푹푹 빠지는 사막과 타는 듯이 건조해 물한 방울이 소중한 기후에 익숙한 사람들이 만든 모양새는 분명 아니어 보였다.

단단한 자갈로 촘촘히 마무리하기보다는 비옥하고 축축한 검은 흙을 깔고, 그 옆으로 물은 콸콸이 아니라 조심스레 졸졸, 하지만 쉼 없이 흐르게 해놨어야 하지 않을까? 열매도 안 열리는 나무를 깍두기 같이 반듯하게 다듬을 게 아니라 과실수를 실컷 심고 한 입 베어물면 시원한 과즙이 주르륵 흐를 열매들이 주렁주렁 매달려 있었어야 하지 않을까? 그게 사막의 사람들이 바라는 '천국'의 모습 아닐까 싶은데 너무 유럽인들의 마인드로 복원을 해놔서 그런 부분이 조금 이상하게 느껴졌다. 우리 눈에는 이런 풍경이 익숙해 한눈에 예쁘다! 정성스럽다! 하는 느낌이 들기는 하지만 타는 듯이 덥고 건조한 날씨가 일상인 사람에게 이런 천국은 너무 생소하지 않을까 싶었다. 물 낭비가 너무 심하달까. 그래도 중간중간에 그나마 얌전한 이슬람 스타일 분수가 몇 개 놓여있어 약간의 위로가 되었다.

　헤네랄리페의 명물은 처형을 당한 나무. 술탄의 여인과 한 귀족이 나무 아래서 밀회를 즐기다 들통이 나자 그 귀족의 일족을 멸하고도 분이 풀리지 않은 술탄이 나무도 목격자라며 처형했다고 전해진다. 불쌍한 나무는 지금까지도 지지대에 위태롭게 매달려있다.

➤ 카를로스 5세 궁전 Palacio de Carlos

　알함브라 궁전 안에 있는 유일한 가톨릭 스타일 건물. 그래서인지 이것만 어디선가 똑 떼어 들고 온 양 어색한 느낌이다. 그도 그럴 것이 이곳은 알함브라 궁전이 가톨릭의 손에 넘어간 후 카를로스 5세의 명령으로 새로 추가한 건물이기 때문.

　분명 벽돌을 쌓아 만든 네모반듯한 건물인데 내부에는 원형 중정이 떡하니 있다. 이 가운데서 노래를 부르면 공명 현상 때문에 소리가 울려 마이크가 필요 없을 정도라고 하는데 그 점을 빼곤 너무나도 휑해서 놀라울 정도였다.

　원형 중정의 경우엔 1층과 2층의 기둥이 달라서 1층은 도리아 양식, 2층은 이오니아 양식으로 지어졌다는 해석도 있지만 그렇게 신경을 써서 일부러 언발란스하게 지은 게 아니라, 위층을 올릴 때 아래층이 어떻게 생겼는지 그다지 염두에 두지 않고 마구 지어서 두 층이 다른 모습이 된 것 같은 느낌이 더 강하

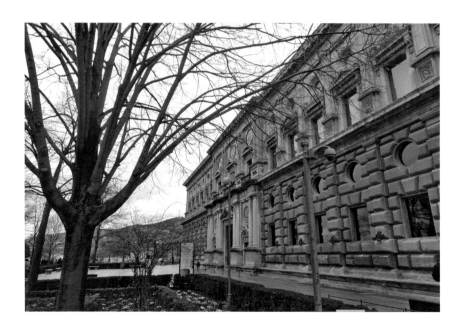

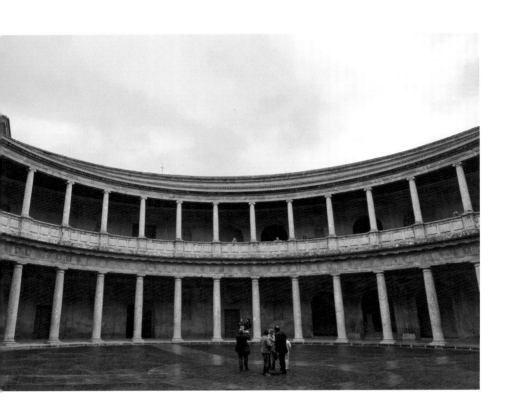

다. 흔히 도리아 양식은 남성, 이오니아 양식은 여성에 비유되곤 하지만 요즘 시대에 이런 구분은 적절하지 않은 것 같다. 아주 간단히 이야기하면 도리아 양식은 주두에 아무 장식이 없는 간단하고 가장 기본적인 양식이고 이오니아 양식은 주두에 양머리 모양의 장식이 있는 것이라 보면 된다. 사실 유심히 들여다보지 않으면 1층과 2층의 기둥 모양이 어떻게 다른지 잘 표시도 안 난다.

원형 중정 한가운데서 박수를 몇 번 쳐보는 것 외엔 둘러볼 것도 없고 할 것도 없어서 재빨리 빠져나왔다. 짓다 만 것마냥 썰렁한 모습의 내부와는 달리 외부는 그럭저럭 봐 줄 만하다. 하지만 외부도 유심히 보면 벽돌이 들쭉날쭉한 부분이 있는 등 '날림 공사'의 흔적이 보여서 조금 전에 구경하고 온 헤네랄리페와 너무 비교가 되었다.

➤ 알카사바 Alcazaba

알카사바는 알함브라 궁전에서 가장 오래된 부분으로, 그라나다 왕국을 건국한 무하마드 1세가 9세기경부터 이미 존재하고 있었던 성채를 13세기경 보수, 확장하면서 지금의 규모가 되었다. 이곳은 군사적인 요새로 쓰였던 곳인데 나중에는 여기서 군인들이나 일반 시민들이 기거하기도 했다고 한다. 지금은 많이 훼손되어 터만 남아있는 수준. 사람들이 이리저리 부대끼며 가득 찼었을 번영은 사라지고 어느덧 부서진 채 텅 빈 공간으로만 남은 모습을 보니 시간이 이리도 많이 흘렀구나 싶다. 별 것도 아닌 평범한 삶의 터전이었던 공간이 지금은 아주 특별한 대우를 받으며 구경꾼들을 모으는 관광지가 되었다는 것도 재미있다.

그라나다는 이슬람과 가톨릭 간 최후의 격전지였으니 알함브라 궁전은 왕이 머무른다는 점 외에도 군사적인 목적이 매우 중시되는 곳이었을 것으로 생각

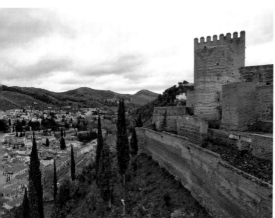

된다. 언덕 위에 지어놓았기에 적이 이동하는 모습을 한눈에 볼 수 있고, 적의 입장에선 험한 절벽과 높은 벽을 기어 올라와야만 궁전 안으로 들어올 수 있으니 전투에서도 안쪽이 훨씬 유리했을 듯싶다.

요새가 튼튼하고 견고하다는 것은 바꿔 말하면 외부와 고립되어 있다는 말이기도 하다. 가톨릭 쪽에서는 궁전에 직접 침투하는 것이 쉽지 않자 궁전 안으로 흘러드는 모든 물자를 끊고 시간을 끌어 저절로 안에서 굶어 죽기를 기다리기도 했지만, 알함브라의 경우엔 안에서 농사를 지을 수 있어 자급자족이 가능, 먹을 것이 떨어질 일도 없어 이 방법도 소용이 없었다 한다.

그라나다는 전쟁에서 패해서가 아니라 스스로 자멸하고 말았다고 전해진다. 이래저래 승산이 없음을 깨달은 가톨릭 쪽에서 성 안팎으로 이상한 소문을 냈고 결국 스스로 편이 갈려 분란을 일으키다 자멸했다고 하니 전쟁이란 어떻게든 그 자리에서 오래 버티면 이기는 것이라는 진리를 다시 한 번 마음에 새기게 되었다.

알함브라 궁전에서 이슬람 건축 맛보기

— #나스르궁 #그라나다의장미 #잃어버린왕국

알함브라 궁전 안에서도 그라나다의 장미이자 이슬람 건축의 정점을 찍었다고 평가받는 곳이 나스르 궁이다. 본래는 나스르 궁은 7개의 궁전으로 구성되어 있었지만 지금은 3개만 남아있다고 한다.

➤ 메수아르 궁 Palacios del Mexuar

3개의 궁 중 가장 먼저 들른 곳은 메수아르 궁. 메수아르 궁은 왕이 집무를 보던 곳이라고 하는데 그런 상황을 유추할 만한 가구나 물건들은 전혀 남아있지 않았다. 텅 빈 방에 남아 있는 것은 벽면을 장식한 타일과 석회 장식들뿐. 알함브라 궁전 자체가 오랜 세월에 걸쳐 황폐화되었으며, 그렇게 버려진 채 상당 기간 방치되는 동안 값어치 나가는 것들은 물론 도굴꾼들이 기둥이나 벽돌까지 떼어간 통에 건축물 자체의 파손도 심했다고 한다.

뒤늦게 그라나다 궁전이 세상에 알려지고 유네스코 문화유산으로 지정되면서 복원과 보존이 시작되었기에 아직 갈 길이 멀다고. 지금 남아있는 것들은 도저히 훔쳐갈 수 없었던 것이거나 당시에 도굴꾼들이 판단하기에 훔쳐갈 가치가 없었던 것들 위주라고 한다. 색색깔의 타일들과 정교한 무늬의 석회 장식들을 꼼꼼히 살펴보았다. 역시 이슬람 양식이라 여지껏 유럽에서 많이 보던 장식들과는 다

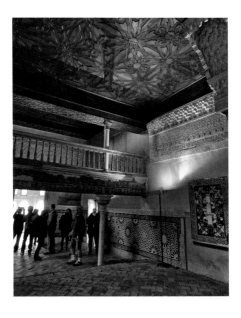

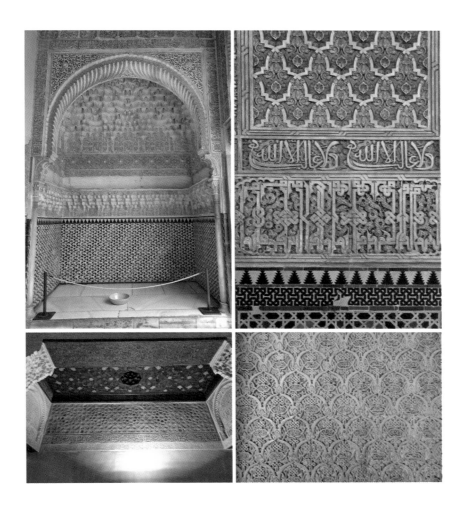

르구나 하며 감탄을 느낄 즈음 '수상하다?' 싶은 문양들이 타일 사이사이에서 눈에 띈다. 군데군데 보이는 독수리 문양, 그리고 결정적으로 '두둥' 했던 이것!

이는 성의 주인이 무슬림에서 가톨릭 교도들로 바뀐 후에 손을 댄 흔적이다. 주인이 바뀌었으니 '내꺼'라고 이름을 써놓은 느낌인데 그나마 다행스러운 것은 기존의 분위기를 유지하면서 손을 대려고 노력해 유심히 보지 않으면 큰 이질감은 없다는 것. 이슬람 건축의 정수로 손꼽히는 건축물 곳곳에 사실은 가

톨릭의 손길이 닿았다니. 예쁜 것은 그냥 그대로 잘 보존할 것이지 굳이 거기에 손을 대서 바꿔놓다니 하는 생각과 함께 이것도 역사의 한 흐름이니 가톨릭의 흔적이 남는 것이 당연하다는 생각이 동시에 들었다. 그렇게 오랜 기간 공들여 뺏었으니 내 거라고 여기저기 대문짝만하게 써놓는 게 더 타당성 있는 것 같기도 하고 말이다.

이슬람 교리상 인간이나 동물을 그림, 조각 등으로 형상화하는 것 자체를 우상숭배로 여겨 금지했기에 상대적으로 추상적이며 기하학적인 무늬가 발달했다. 벽에 빼곡한 장식용 글자들도 비슷한 맥락. 글씨들은 장식이기도 하면서 메시지 그 자체이기도 해 현재까지도 해석 작업이 진행 중이라고. 멀리서 보면 '그냥 밋밋한 건물이네' 싶은데 가까이서 보면 모두 글씨투성이에 심지어 엄청나게 정교하다. 대단!

➤ 아라야네스 중정과 코마레스 탑 그리고 대사의 방
Patio de los Arrayanes, Torre de Comares, Salon de Embajadores

메수아르 궁에서는 아라야네스 중정으로 나가게 된다. 중정에는 커다란 직사각형 연못이 있고 연못 양쪽으로 천국의 꽃이라 불리는 아라야네스가 심어져 있어 이런 이름이 붙었다고 한다. '정확히 대칭이 되는 모습의 궁전이 잔잔한 물에 비치는 모습' 하면 인도의 타지마할이 먼저 떠오르지만 사실은 그 타지마할이 이곳의 영향을 받아 만들어진 것이라고 한다. 타지마할을 직접 본 적은 없지만 형만한 아우 없다는 말도 있으니 분명 이곳이 타지마할보다 못하진 않을 듯싶다. 중앙에 보이는 높은 건물은 코마레스 탑이고 코마레스 탑과 마주보고 있는 건물은 코마레스 궁이다.

물에 비친 바깥 모습만큼이나 내부도 멋진데, 코마레스 탑에는 대사의 방이라 불리는 공간이 있다. 대사의 방은 과거 군주가 대사들을 접견하던 곳으로 한 변의 길이가 정확히 11m의 정사각형을 이루며 정확한 반구 형태의 천장 공간이 중앙에 위치해 있다. 빛이 들어오는 위치까지 정교하게 계산해서 대사들

에게 군주로서 일종의 위압감을 줄 수 있도록 만들었다고. 벽엔 빈틈없이 빼곡하게 문자들이 새겨져 있고 천장은 마치 별이 쏟아질 것만 같은 모습이라 나도 모르게 천장을 계속 올려다보게 되었다. 이런 정교한 장식을 구현하는 일에는 손재주도 중요하지만 정확한 설계와 계산이 뒤따른 덕분에 가능한 일이었을 터.

연이은 테러 등으로 반 이슬람 정서가 그 어느 때보다도 강하게 번지고 있지만 그 와중에 우리가 이슬람 문화에 감사해야 하는 이유 중 하나는 바로 수학일 것이다. '왜 수학 같은 걸 만들어서 날 힘들게 해' 라고만 생각할 일은 아닌 것이 만약 아라비아 숫자라는 게 없었다면 우리의 삶은 어찌되었을까. 로마자

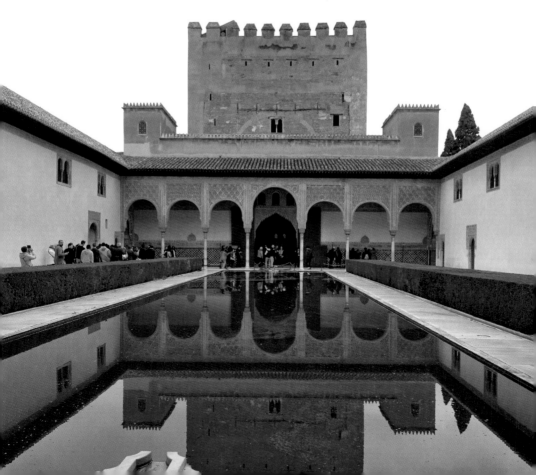

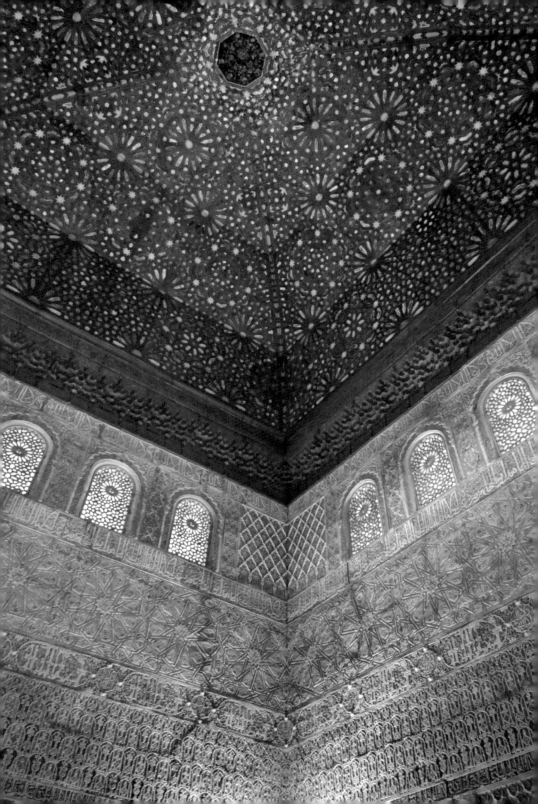

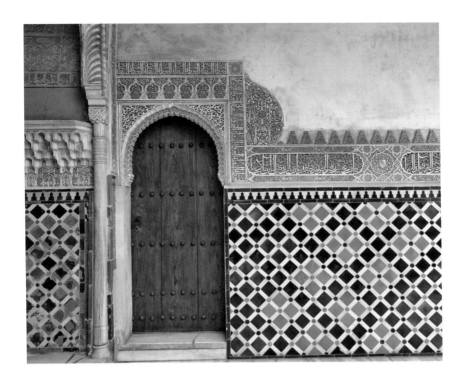

로 10자리도 넘는 휴대폰 번호를 기록할 생각을 해보니 끔찍 그 자체다. 어째서 유독 이슬람 쪽 사람들이 수학에 능했던 건지는 정확히 알 수 없지만 아라비아 숫자만큼은 감사하며 써야겠다.

➤ 사자의 중정과 두 자매의 방, 아벤세라헤스의 방
Patio de los Leones, Sala de las Dos Hermanas, Sala de Abencerrajes

알함브라 궁전 안에서 나스르 궁이 첫째가는 볼거리로 꼽힌다면, 나스르 궁 안에서의 하이라이트는 바로 사자의 중정이라 할 수 있다. 이곳은 12마리의 사자가 받치고 있는 원형 분수 때문에 사자의 중정이라는 이름으로 불리고 있으며 왕이 개인적으로 기거했던 곳이자 하렘이 있어 왕 이외 남자의 출입은 엄격

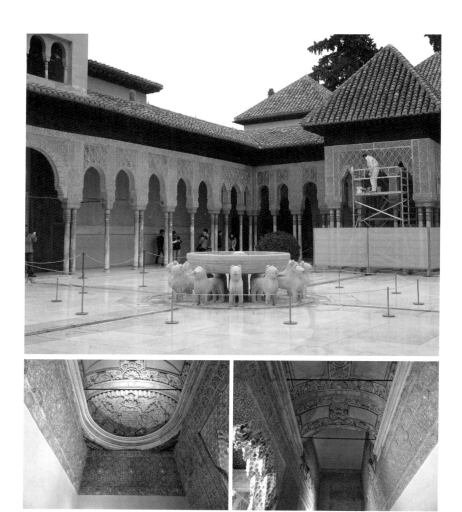

— 역시나 가톨릭에서 손댄 부분이 있는데, 지진이 발생하자 그 부분만 부서졌다고 한다. 기술력의 차이가 존재하는 듯.

히 금지되었던 곳이라고도 한다. 124개의 대리석 기둥의 머리 부분과 연결된 아치 모양의 벽면에는 (정말 식상하게도 또 다시) '그 시절에 어떻게 이렇게?!' 싶은 세밀한 석회 장식이 빈틈없이 빽빽하다.

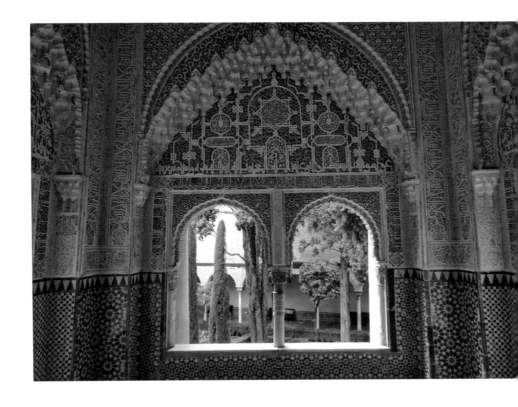

어떤 특정한 목적을 가지고 만들어진 공간보다는 사적이고 비밀스러운 공간이 훨씬 아름다운 법이다. '두 자매의 방'이라고 불리는 공간의 천장 장식은 몹시 정교하고 복잡했는데 어느 정도를 넘어서니 인위적이라기보다는 도리어 자연스럽게 느껴졌다. 제아무리 인간이 날고 긴다 한들 이런 걸 만들지는 못했을 것 같고 몇천 년에 걸쳐 어느 동굴에선가 만들어진 종유석을 똑 떼어온 듯 보였다. 참고로 두 자매의 방은 바닥의 일부인 두 개의 대리석으로 인해 붙은 이름일 뿐, 아리따운 자매들이 실제로 기거했던 방이라거나 한 것은 아니라고.

아벤세라헤스의 방은 아벤세라헤스 가문의 한 남자가 왕의 여인과 밀회를 즐겼다는 이유로 그 가문을 멸한 장소. 헤네랄리페에 있던 처형당한 나무와 연결되는 이야기를 품은 장소다. 정확히는 아벤세라헤스 가문의 남자 30여 명

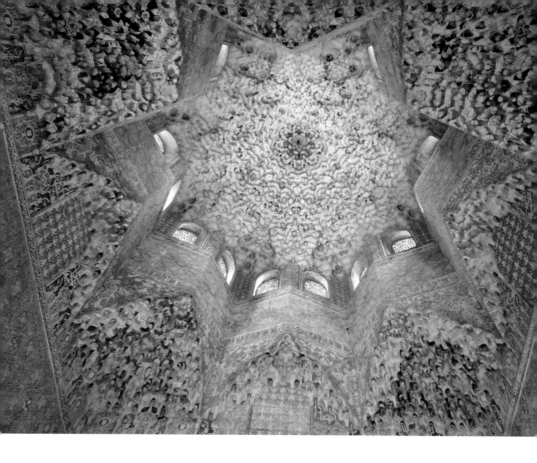

을 술탄이 싸그리 베어 죽인 장소로, 그들의 피가 방 바깥으로 넘쳐 조금 전에 마주한 사자 분수의 입에서까지 뿜어져 나왔다는 끔찍한 이야기가 전해진다.

당시에는 파란 물감이 금보다도 비쌌다고 하는데 여기저기 파란 칠이 많이 되어 있어서 그 시절 얼마나 사치스러웠는지를 단적으로 보여주기도 했다. 심지어 그라나다가 망하기 직전까지도 이런저런 궁전 꾸미기는 계속되었다고 한다. 궁전을 어찌나 아꼈는지 파괴하지 않는다는 조건 하에 스스로 적장에게 궁전을 넘겨주었다고 하던데, 정말 그 지경이 될 때까지도 나라가 망할 것을 몰랐을까? 몰랐기에 그리도 궁전에 온갖 정성을 쏟았던 걸까? 그렇지만 열차가 종점을 향해 폭주하고 있다는 걸 그 열차에 탄 사람들은 모를 수가 없지 않을까? 어쩌면 마지막을 직감하고서 어차피 망할 거 있는 돈은 마지막으로 평

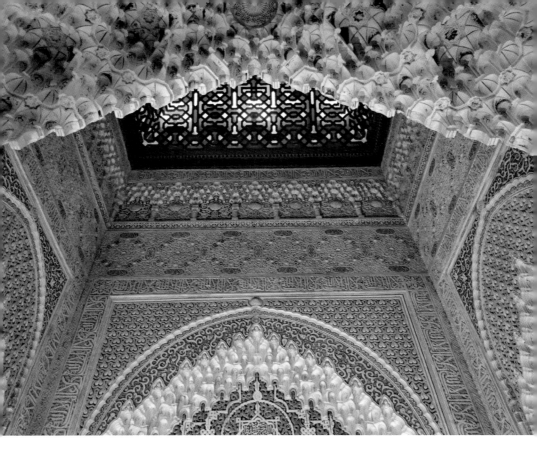

펑 다 써버리자! 하는 마음이었을지도 모를 일이다.

하지만 아깝지 않았을까?

잃어버린 왕국이 더 아쉬웠을지, 잃어버린 궁전이 더 아쉬웠을지는 그들만
이 알겠지만.

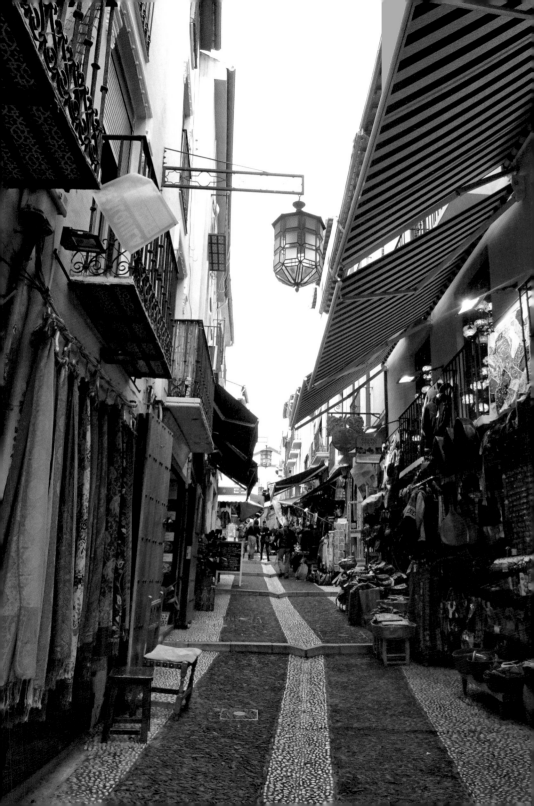

아랍 거리를 산책하며 이국적인 분위기에 젖기

── # 칼데레리아누에바 # 알카이세리아 # 대성당과왕실예배당

 알함브라 궁전 구경을 마친 후엔 칼데레리아 누에바 거리를 찾았다. 그라나다에는 아랍 분위기가 물씬 나는 거리가 몇 곳 있는데 칼데레리아 누에바 거리는 알카이세리아 거리와 함께 가장 대표적인 아랍 거리 중 한 곳이다. 좁은 골목에 오르막길까지 더해져 걷기가 수월하지만은 않지만 컬러감이 풍부해 구경꾼들의 시선을 한껏 사로잡는 곳. 이곳만큼은 유럽이나 스페인이 아니라 아라비안나이트가 연상되는 특유의 분위기가 풍겨 이국적인데, 높은 건물 사이 그늘진 골목에는 아랍풍 기념품을 파는 상점도 많고 아랍식 찻집이나 식당들도 꽤 있다. 생각해보면 유일신 사상을 중시하는 가톨릭에서 아랍 거리를 내버려둔 것도 놀라운 일이고 지금까지도 그 명맥이 이어져 온다는 것도 신기한 일이다.

 골목 앞쪽까지 나와 있는 물 담배와 한눈에 알아보기 힘든 메뉴가 가득한 입간판, 화려하고 반짝거리는 특유의 물건들이 빼곡한 가게들. 예전에 이스탄불에서 눈이 휘둥그레져 둘러봤던 '바자'보다 훨씬 규모는 작지만 볼거리가 많은 것은 여전하다. 골목의 길이 자체는 길지 않지만 평소 흔히 보던 물건들이 아니어서 그런지 이리저리 둘러보느라 시간이 꽤 걸렸다. 가게들이나 물건들, 구경하고 흥정하는 사람들 때문에 골목이 빽빽하고 정신이 없는데도 특유의 향 때문인지 헐렁하고 나른한 분위기가 깔려 있어 더 느릿느릿 걷게 된다. 가장 마음에 들었던 아이템은 쨍한 컬러에 뾰족한 코를 가진 신밧드 구두!

여유가 있다면 아예 테테리아TETERIA 에서 늘어져 아랍 분위기에 실컷 젖어볼 수도 있다. 테테리아는 아랍식 찻집이라 보면 되는데 신선한 민트 잎을 듬뿍 넣고 우려낸 모로칸 민트 티나 아랍풍 쉐이크와 디저트, 물 담배 등을 체험해 볼 수 있어 색다른 경험이 될 것이다.

이런 가게들이 대로변이 아니라 이런 골목에 마치 숨어 있듯 위치하고 있는 게 조금은 안쓰럽다. 한때는 무슬림이 그라나다의 주인이었지만 역사는 최후의 승자만을 기억하고 그들의 시선으로 쓰이니까. 골목에는 끝이 있고 그 끝엔 가톨릭 성당이 떡하니 위치하고 있는 것도 같은 맥락에서 왠지 짠한 기분. 그래서 더 특별한 분위기이기도 하지만.

알카이세리아 거리는 칼데레리아 누에바 거리와 500m 정도라 그닥 멀지 않아 함께 둘러보면 좋다. 이 거리는 과거에 비단 거래를 하는 곳이었다고 하는데 조금 전에 둘러본 칼데레리아 누에바 거리와 비슷하면서도 이쪽이 조금 더 기념품 쇼핑을 원하는 관광객들에 특화된 분위기였다.

이곳에선 그라나다 특산품이라고 불리는 수제 나무 상자를 샀다. 꼭 상자가 아니어도 이런 식으로 조각

조각 짜맞춰 만든 나무 수공예품을 통틀어 타라세아TARACEA라고 하는 모양이다. 직접 손으로 깎아 만든 정교하고 화려한 장식의 나무 상자들이 알록달록 존재감을 뽐내 도저히 외면할 수가 없었다. 크기도 무늬도 다양한데 그만큼 모두들 다른 매력이 있어 한참을 들여다보고서야 간신히 골랐다. 세 개를 사면서 간신히 2유로 정도를 깎은 게 고작이라 야속하다 싶기도 했지만, 여러 가게를 다녀봐도 가격대가 다 동일한 걸 보면 그 정도도 제법 잘한 흥정인 것 같기도 하고. 가게 주인이 더 이상 값을 깎는 것은 불가능하다며 끊임없이 강조했던 부분이 바로 '메이드 인 그라나다'였는데 개중에 유달리 싼 것은 대개 모로코 산 '짝퉁'이라고 하니 주의하는 게 좋다고 한다. 허접하고 어설픈 물건의 대표격 수식어가 한국에서는 '메이드 인 차이나'라면 이쪽에선 '메이드 인 모로코'인 성 싶다.

특유의 분위기를 물씬 풍기는 좁은 골목 바로 옆에는 그라나다 최대의 가톨릭 건축물인 대성당과 왕실 예배당이 떡하니 위치하고 있다. 가톨릭과 이슬람의 최후 격전지였던 그라나다이기에 가톨릭 문화와 이슬람 문화가 마구 뒤섞

여 있고 가톨릭 성당의 건축은 모든 상황이 정리된 후, 그러니까 아주 늦게 시작되었다고 한다. 대성당의 경우엔 원래 이슬람 모스크였던 곳을 고쳐서 성당으로 바꾸었다고 하는데 아직까지도 미완성인 상태. 초기에는 톨레도 대성당을 본따 고딕 양식으로 짓기 시작했지만 180여년이라는 긴 공사기간을 거치며 르네상스, 무데하르 양식 등이 마구 뒤섞이면서 기묘한 모양새가 되었다고 한다. 건축 양식에 대해 잘은 모르지만 뾰족하고 높으면서도 전체적으로는 둥그스름한 게 확실히 평범한 모양새는 아니라는 느낌이다.

내부에서 마주한 황금으로 꾸며진 예배당은 물론 화려했지만 톨레도에서 봤던 예배당의 기억이 워낙 강렬해서인지 상대적으로는 소박하게 느껴졌다. 그 와중에 파란 하늘에 금색으로 빛나는 별들이 그려진 천장 장식은 가톨릭보다는 이슬람의 것에 더 가까워 보이기도 했다. 대성당에서 가장 인상 깊었던 것은 커다란 음표가 그려진, 더 커다란 악보였다. 멀리 있는 사람들에게까지 잘

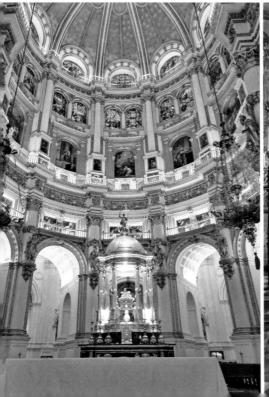

보이기 위한 것일테니 이 성당에 얼마나 많은 사람들이 **빽빽이** 들어찼었을지 상상이 되는 것도 같다.

왕실 예배당은 대성당 옆에 딸린, 그다지 크지 않은 건물이지만 역사적 의의는 어쩌면 대성당보다도 더 클지도 모른다. 이사벨 여왕과 그녀의 남편 페르난도 공의 유해가 모셔진 곳이기 때문. 황금빛 울타리 안에 화려하게 조각된 둘의 대리석 관이 놓여 있지만 사실 실제 유해는 지하실의 진짜 관 안에 잠들어 있다고. 지하실에 내려가서 보니 관은 여왕의 것이라고 미리 알려주지 않았다면 몰랐을 정도로 작고 소박했다. 살아서의 모습은 제각각이어도 죽어서는 왕이든 거지이든 모두 같은 모습, 같은 곳으로 되돌아간다. 누군가가 잠든 자리는 모두가 똑같아지기 위한 시발점이기도 하지만 모두가 똑같아지기 직전, 그러니까 호사를 누릴 수 있는 '생에서의 마지막 자리'이기도 하다. 하지만 종교적인 이유에서였을까. 여왕은 그마저도 소박한 자리를 택한 것 같다.

그리고 예배당 내부엔 그들의 관 외에도 여러 성화들과 여왕의 소장품 등도 많이 있어 다른 볼거리도 많았다. 재미있는 점은 예배당 내부 한쪽 벽이 텅 비어있고 여러 사람들이 그림을 걸기 위해 줄을 묶고 그림을 끌어올리는 작업이

— 왕실 예배당 내부는 촬영이 금지되어 있다.

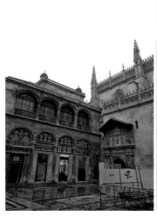

한창이었는데 그 그림이 너무나 낯익었다는 점이었다. '저 그림 어디서 봤지?' 싶었는데 알고 보니 프라도 미술관에서 첫 번째로 봤던 반 데르 바이덴의 〈십자가에서의 강하〉가 아닌가! 작업을 감독하는 작업반장 같은 사람에게 물어보니 프라도 미술관에서 가져온 게 맞는 듯 했다. 물론 그는 영어를 못하고 나는 스페인어를 못해서 반 데르 바이덴? 끄덕끄덕. 마드리드 프라도 무제오? 끄덕끄덕, 이 대화의 전부였지만. 나도 얼마 전까지 마드리드에 있었고 그 곳에서 넘어왔는데! 그림과 함께 같은 곳으로 이동해왔다고 생각하니 기분이 묘했다. 그렇게 우연히 그라나다에서 다시 한 번 그의 작품을 감상할 수 있어 좋았다. 미술관이 아니라 예배당 벽에 높이 걸린 모습이 더 어울리는 것 같기도 하고…. 그림 한 장으로 인해 예배당이 더욱 경건해지는 느낌도 들어 그림의 힘에 대해서도 새삼 느낄 수 있었다. 글도 그림도 그 자체로는 종이 한 장에 불과하지만 감상하는 사람에게는 그 이상의 큰 울림을 준다는 걸 배울 수 있었다. 그 그림을 이곳에서 다시 만난 건 순전히 우연이었지만, 그 우연을 통해 오늘도 하나 더 배워간다.

안달루시아의 영혼, 플라멩코 감상하기 —— #집시 #두엔데

플라멩코라 하면 날씬한 미녀가 층층이 주름이 잡힌 화려한 드레스를 입고서 정열적이고 관능적인 춤을 추는 모습을 떠올렸는데 실제로 본 플라멩코는 그것과는 전혀 달랐다. 나의 어설픈 상상 속 플라멩코는 사실 탱고나 캉캉에 더 가까웠던 것 같다.

스페인, 특히 안달루시아를 여행하면 한 번쯤은 플라멩코 관람에 관심이 생기게 되는데 관광 안내소나 숙박하는 호텔 로비 등에 문의하면 쉬이 안내받을 수 있다. 개인적으로는 후자를 선호하는데, 이는 해당 라이브 하우스와 호텔이 연계되어 있어 호텔 코앞에서 픽업해주는 등의 서비스를 받을 수 있을 가능성이 더 커서다. 조금씩 차이는 있지만 대개 플라멩코는 밤 9~10시 경에 공연이 시작해 11시 이후의 늦은 시간에 끝나는데 이런 늦은 시간에 혼자 호텔로 돌

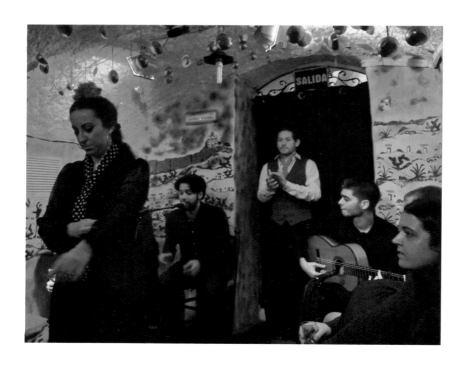

아오는 것에는 치안상의 문제도 있고, 자칫 다음 날 일정에 지장을 줄 수도 있어 끝나고 호텔 앞에 안전하게 대령해주는 서비스가 있는 쪽으로 선택하는 것이 좋다.

플라멩코는 무용이라기보단 춤과 노래, 기타가 어우러지는 일종의 종합 예술로, 직접 공연을 보니 춤보다는 기타 선율과 노랫소리에 더 마음이 쓰였다. 아름답고 예쁜 소리로 노래를 부르는 게 아니라 찢어질 것 같이 갈라진 목소리를 내기도 하고 서럽게 울부짖는 듯 절규하기도 해서 마치 우리의 판소리나 창 같기도 했다. 가사를 전혀 알아들을 수 없었는데도 그 사람이 전달하고자 하는 이야기를 충분히 느낄 수 있을 만큼 자유자재로 변화되는 목소리와 그 목소리를 탄탄히 받쳐주는 구슬픈 기타 선율에 절로 귀가 쫑긋.

노래와 음악이 그러하니 춤 또한 어둡고 심오하다. 엄청나게 파워풀하고 강렬한 춤사위에 무용수들은 시종일관 심각한 표정을 하고 있다. 즐거운 표정이 아니어서 관객들은 더욱 집중. 발레가 몸의 힘을 빼고 하늘로 솟아오르는 무용이라면 플라멩코는 온 힘을 다해 발을 구르며 힘을 분출시킨다는 점에서 완전히 반대다. 워낙 힘이 많이 들어가는 동작에 사연 많은 인생사를 풀어내는 춤이라 날씬한 무용수보다는 살집이 어느 정도 있는 무용수가 더 잘 어울렸고, 어린 무용수보다는 나이가 지긋한 무용수의 몸짓에 더 눈길이 갔다. 여자 무용수 뿐 아니라 남성 무용수의 관능적인 몸짓도 또 하나의 볼거리!

집시들의 천박한 예술에서 시작해 푸대접을 받던 플라멩코가 이제는 스페인 전역에서 인정받는 하나의 예술이 되었다. 플라멩코의 정확한 유래는 알 수 없지만 집시들이 안달루시아에 정착한 후에 시작된 것은 분명하다고 하니 따지자면 안달루시아가 원조라 할 수 있다. 그렇다고 플라멩코를 오롯이 집시들의 것이라고 단정짓기에는 조금 무리가 있다. 가톨릭과의 세력 다툼에서 패배한 유대인, 무슬림들은 추방을 당하거나 가톨릭으로 강제 개종을 당했다는 이야기를 세고비아 쪽에서도 전한 적 있는데 안달루시아 쪽 사정도 마찬가지였다. 박해와 추방을 피해 동굴 등에 은신해 살던 일부 유대인과 무슬림의 정신

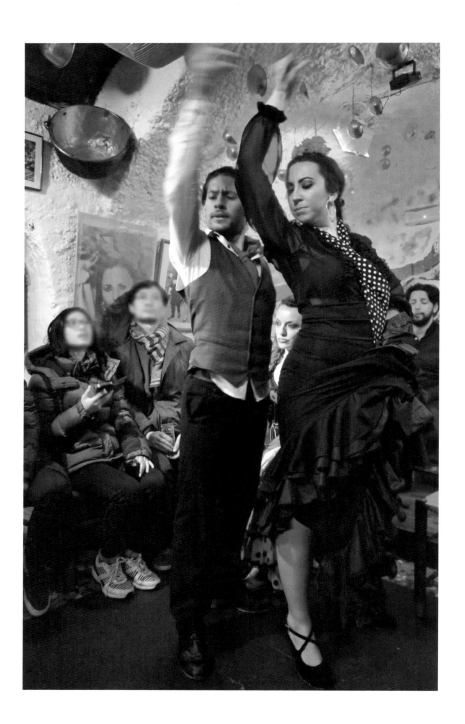

또한 플라멩코에 깃들어 있다. 즉, 플라멩코는 단순히 집시들만의 것이라기보다는 가톨릭 왕국으로 통일된 스페인에서 박해받던 이들의 것이라고 하는 편이 더 맞을 것이다.

흔히 플라멩코의 정신으로는 '두엔데'를 꼽는다. 두엔데란 영혼의 밑바닥으로부터 끌어올린 감정이 절정에 달할 때 순간적으로 체험하게 되는 무아지경, 예술혼이 극한에 달한 상태, 혹은 의식이 황홀경에 빠져 신비로운 경지에 이르는 것 등을 일컫는 말인데 특히 두엔데 없는 플라멩코는 가짜라고들 말한다. 우리 식으로는 신들린 춤사위나 노래, 이 세상 것이 아닌 몸놀림이라고 쉽게 풀이할 수 있겠지만 지금의 플라멩코는 두엔데의 정수보다는 가볍게 즐길수 있는 관광상품으로서의 느낌이 더 강하다. 하지만 흥겨운 여행자들에겐 이런 플라멩코도 나쁘지 않다.

대도시엔 플라멩코와 발레를 접목한 공연도 있고 세련되고 깔끔한 '무대'에서의 공연도 있지만 그라나다에서는 과거 좁은 동굴에 숨어 살던 집시들의 터전을 본딴 쿠에바에서의 플라멩코가 제격! 내가 방문한 곳 또한 알바이신 동쪽의 집시 거주지역인 사크로몬테에 위치한 쿠에바로, 따로 무대가 없기에 관객들은 아주 가까이서 공연을 감상할 수 있다. 소박하고 투박한 장소이지만 나무상자를 두들기고 박수를 치고 구둣발을 구르는 과정들을 코앞에서 볼 수 있어서 더욱 생동감 있게 느껴졌다. 박수와 추임새, 이것저것 두들기는 소리로 그들끼리 박자와 호흡을 맞추기 때문에 관객들이 공연 중간에 박수를 치지 않는 것이 매너라고 하는데 워낙 몰입해서 관람하다보니 사실 박수 칠 겨를도 없다. 동작이 어찌나 잽싼지 그것들을 놓치지 않으려면 초집중이 필요하다.

이만큼이나 구구절절 설명을 늘어놓았지만 음악을 글로 설명하는 것은 어리석은 일이다. 안달루시아에 방문할 계획이 있다면 안달루시아의 영혼을 담은 종합 예술, 플라멩코를 한번쯤 감상하는 것을 추천한다. 익숙지 않은 낯선음악은 금방 잊힐 것 같지만 생각보다 마음에 오래 남아, 끝끝내 소중한 추억으로 남는다.

집시는 비하하는 의도가 있는 단어로 인정되어 요즘 공식적인 자리에서는 사용되지 않고 대신 롬(ROM)
이라는 단어를 사용하는 추세이다.

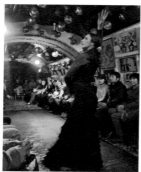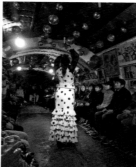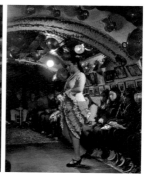

보통 정식 공연장이 아니고서는 음료나 식사를
주문하면 플라멩코를 볼 수 있도록 되어있는데
이날 주문한 음료는 버려야 할 수준으로 맛이 없
었다. 내 생애 최악의 샹그리아….

천국의 한 켠, 알카사르 — # 정원 # 힐링

이번 스페인 여행의 마지막 목적지, 세비야. 이번 여정 중 유일하게 따뜻하고 나의 상상 속 스페인다운 날씨를 뽐냈던 곳. 그래서일까, 세비야에서 누린 짧은 시간은 아주 쨍하고 선명한 기억으로 남았다. (날씨가 쨍했다는 의미는 아니니 오해가 없기를) 세비야는 안달루시아 지역의 중심 도시이자 스페인에서는 5번째로 큰 도시다. 플라멩코의 본 고장으로, 앞서 소개한 스페인 3대 화가 중 한 명인 벨라스케스의 고향으로, 그리고 여러 오페라의 무대로 유명한 도시이기도 하다.

베토벤의 〈피델리오〉는 세비야의 형무소를, 조르주 비제의 〈카르멘〉은 세비야의 왕립 담배공장(지금은 세비야 대학 법학부 건물로 활용 중)을 배경으로 했다. 로시니의 〈세비야의 이발사〉와 그 후편 격인 모차르트의 〈피가로의 결혼〉 또한 세비야가 배경이다. 이 오페라들은 모두 사랑에 살고 사랑에 죽는 낭만적이고 정열적인 사람들에 대한 이야기라는 공통점이 있어 세비야와 무척 잘 어울린다. 즉, 세비야는 우중충한 겨울임에도 더운 동네 특유의 달뜬 분위기를 감출 수 없는 동네였다.

세비야에서 가장 유명하고 사진이 잘 나오는 장소는 스페인 광장일 거고, 실제로 다수의 스쳐가는 여행자들은 스페인 광장만 후딱 둘러보고 떠나기도 한다. 그래서 왠지 모를 의무감에 세비야에서의 첫 일정은 스페인 광장이 아니라 그라나다의 알함브라 궁전을 꼭 닮은 알카사르로 정했다. 이슬람 양식과 스페인 가톨릭 특유의 건축 양식이 더해진 무데하르 건축물의 정수로서 알함브라 궁전이 워낙 유명하다보니 이쪽은 상대적으로 별 관심을 덜 받는 것 같긴 하지만 여기도 보통은 아니다. '그래봐야 알함브라만 하겠어?'하며 큰 기대 없이 들어갔다가 알함브라 궁전과 비슷한 점, 다른 점을 찾아보느라 많은 시간을 보냈

— 알함브라 못지않게 내부가 여러 공간으로 나뉘어 있고 공간별로 제각각의 개성도 있다.

다. 알카사르는 균형 잡힌 건축물의 모습과 격자무늬로 짜 맞춘 천장, 알록달록하게 채색된 도형 모양의 타일 등 알함브라 궁전에 비교해도 뒤지지 않는 아름다움을 뽐내고 있었다. 소문에는 알함브라 궁전 건축에 참여했던 이들이 이쪽 건축에도 참여했다 하니 두 건축물이 비슷한 모습이 된 것은 당연한 일일 수도 있을 것이다. 정교함이라는 잣대만으로 비교하자면 알함브라 궁전에는 못 미치는 부분도 일부 있기는 했지만 그건 상대적으로 관리가 잘 안 되어서 그런 것 같은 느낌을 받았다. 알카사르는 화재와 천재지변 등으로 많이 파손되어 적극적인 복구가 필요해 보였다.

강렬한 붉은 빛의 사자의 문으로 들어서면 돈 페드로 궁전을 만날 수 있다. 여기에서부터 본격 알카사르 구경을 시작한다.

알카사르에서 주목을 받는 곳 중 한 곳은 알함브라 궁전에서도 헤네랄리페

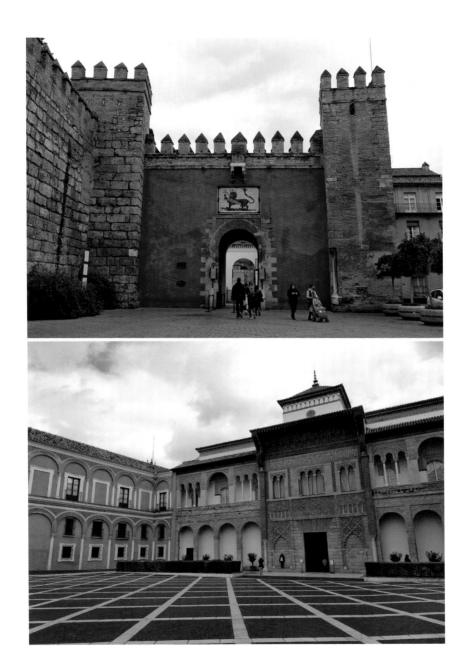

— 체스판 위에 놓인 듯한 돈 페드로 궁전

— 제독의 방이라 명명된 공간에는 콜럼버스가 탔던 산타 마리아 호의 모형이 있다.

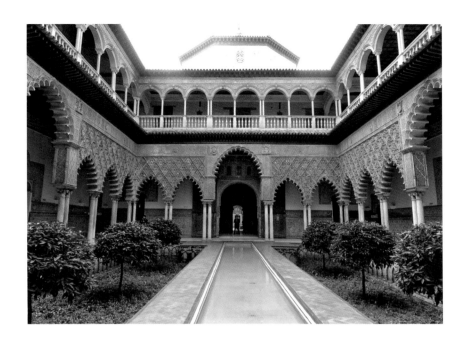

에서 모티브를 따왔다는 소녀의 정원이다. 소녀의 정원이라는 이름은 예전에 가톨릭 왕국에서 그들의 안위를 유지하고자 매년 100명의 소녀를 공물로 이슬람 왕국에 바쳤다는 전설에서 따온 것이라고 한다. 하지만 이 이야기는 일종의 도시전설일 뿐 정말로 100명의 소녀를 매년 바쳤다는 역사적 근거는 어디에도 남아있지 않으며, 대신 가톨릭 왕국에서 스페인 남부를 탈환하기 위한 명분을 부여하기 위한, 일명 지어낸 이야기라는 썰이 유력하다.

알카사르에서 내 마음에 가장 와닿았던 공간은 궁 안쪽의 정원이었다. 정원은 평화로움 그 자체였다. 알함브라 궁전의 정원도 분명 멋졌지만 그때는 날씨가 흐리기도 했고 관광객도 많아 평화롭다는 느낌은 그닥 받지 못해서 그런지 정원은 이쪽이 훨씬 더 마음에 들었다. 나무마다 레몬과 오렌지가 주렁주렁 매달려있다 못해 무거워서 가지가 휘어버린 채 바닥에 수많은 열매를 떨군 모습은 내가 알함브라에서 상상했었던 천국의 모습과 무척 닮아있었다. 좁은 아파

트에서도 베란다를 텃밭으로 만들어 뭔가를 열심히 가꾸고, 빈약하더라도 실내에서 정성을 다해 화분을 키우는 사람들의 심정이 이해될 정도로 잘 자라난 녹색 식물들은 그 존재만으로도 풍요롭고 싱그러웠다. 한겨울에 이런 푸름푸름한 모습을 즐길 수 있다는 것 자체도 좋았다.

 파란 하늘을 향해 쭉쭉 뻗은 나무들,
 따뜻한 날씨를 누리며 햇빛을 쪼이는 사람들.
 그렇게 천국의 한 켠에 한참동안 앉아 있었다.
 아무 말도 필요없는 시간이었다.

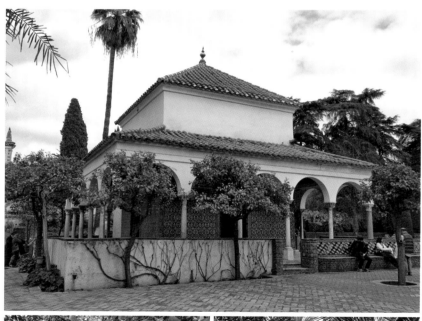

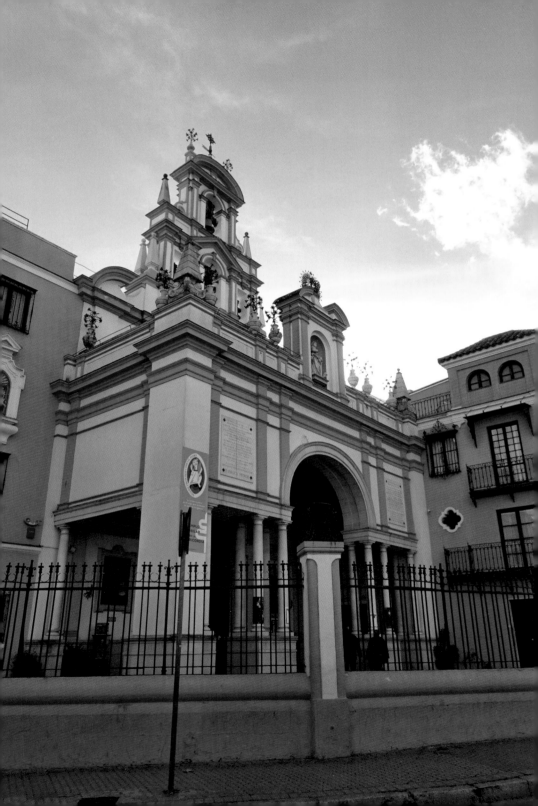

성녀의 눈물 —— # 마카레나성당 # 세비야과자

　알카사르의 정원에서 늘어지게 휴식을 취한 뒤엔 눈물을 흘리는 성녀 마카
레나NUESTRA SENONA DE LA ESPERANZA MACARENA가 모셔진 마카레나 성당을 찾았다. 마카
레나 성녀는 다른 성당에서 봤던 성녀들에 비해 유독 젊고 예쁜 모습. 그래서인
지 마카레나 성녀의 눈물은 좀 더 극적인 기억으로 남았다. 보통은 울상을 지으

면 미운 얼굴이 되지만 예쁜 애들은
울어도 예쁘다던데 꼭 그러했다. 왼
쪽 얼굴의 모습과 오른쪽 얼굴의 느
낌이 많이 달라서 번갈아 한참을 들
여다봤다. 하지만 이리보고 저리봐
도 예쁜 것은 분명하다. 성녀가 눈물
을 흘린다는 것은 반은 맞고 반은 틀
린 얘기다. 초자연적인 힘에 의해 성
녀상의 눈 부위에서 물이 새어나온
다거나 하는 불가사의한 일이 벌어
지는 게 아니기 때문. 성녀상의 눈가
에 눈물방울을 그려놓은 게 전부에,

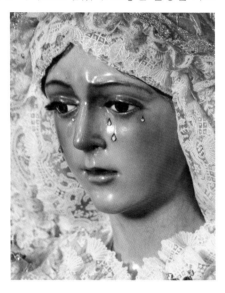

그나마도 맨눈으로는 잘 보이지 않아서 카메라 줌을 한껏 당기거나 기념품 상
점에서 그 부분을 클로즈업 해둔 사진으로 구경해야만 볼 수 있을 정도이다. 하
지만 그런 조그만 눈물방울마저도 반짝반짝하게 표현해놓은 것을 보니 마카레
나 성녀에 대한 세비야 사람들의 애정을 담뿍 느낄 수 있었다. 혹여나 눈물 자
국이 성녀의 미모에 누가 될까 몹시 신경을 쓴 모양새다.

　성녀상은 매 행사마다 옷을 갈아입는지 사진마다 제각각 다른 모습인 것도
재미있었다. 그 옷들이 모두 화려하고 정교해서 또 하나의 구경 포인트. 그리
고 엄청나게 화려하고 호화찬란한 금붙이들 사이에 성녀가 위치한 것도 다른
성당과는 조금 달랐던 듯하다.

평소의 세비야는 조용한 동네지만 세미나 산타 주간(예수의 수난과 죽음을 기념하는 부활절 전 1주일의 기간으로, 부활절 퍼레이드 정도로 상상하면 이해가 쉽다.)에는 엄청나게 많은 성지순례객이 몰려서 북새통이 된다고 한다. 그만큼 종교적 색채가 넘쳐나는 도시일 터. 그 모습을 직접 본 적은 없지만 이토록 아름다운 성녀를 보니 그들의 마음을 알 것도 같다. 예쁘니까 신앙심이 절로 솟아난다는 말은 아니고 소중할수록 정성을 다해 어여쁘게 꾸며놨을 텐데 마카레나 성녀의 모습을 보니 그 정성이 눈에 보여서, 그들이 얼마나 열과 성을 다해 성녀를 모시는지 그 마음을 알 것 같다는 얘기다.

세비야에 오면 꼭 먹어봐야지 했던 것 중 하나는 토르타 데 아세이테TORTA DE ACEITE라는 과자였다. 기름을 발라 구워낸 과자인데 생긴 건 못생긴 중국 호떡 스타일에 그저 그런 비스켓 정도로 보였지만 맛은 그렇지 않았다. 밋밋한 생김새와는 다르

게 제법 향긋하고, 한 입 깨무니 올리브 향이 물씬 느껴졌다.

얇으면서 파삭거리는 질감, 그리고 은은하게 올라오는 향과 맛 덕에 달리 특별한 맛이 아닌 거 같으면서도 요즘도 가끔 생각이 난다. 온갖 자극적인 과자들이 넘쳐나는 한국에선 크게 인기를 못 끌 것 같기도 한데, 가끔은 담백하고 심심한 게 당길 때도 있으니까. 각종 시즈닝이 넘쳐나면서 소금맛뿐이던 감자칩이 이젠 마라 치킨맛까지 개발된 걸 보면 요즘의 한국은 마치 일본 같다. 듣지도 보지도 못한, 그 당시로서는 상상도 못해본 맛들의 감자칩이 가득했던 일본의 마트. '이런 맛을 누가 먹어?' 하는 생각과 동시에 '이런 소수의 입맛을 위한 과자도 상품화가 되는구나' 싶어 놀라웠던 기억. 그리고 요즘은 한국도 비슷한 추세. 그렇지만 100가지 맛들의 향연이 펼쳐진 매대에도 담백하고 심심한 입맛을 위한 상품만큼은 늘 빠져있다. 맛의 홍수 속에서도 '결국 하나도 맘에 드는 게 없잖아!' 싶은 기분이 드는 건 나만의 문제일까? 그에 반해 세비야

에서 만난 전통 과자들은 모두 담백하고 깔끔해서 좋았다. 물론 이 동네도 사람 사는 곳이고 자본이 밀고 들어온 곳이라 lays 등 자극적인 과자도 넘쳐나지만 그건 일단 논외로 하자.

스페인 여행 선물로 인기가 많은 뚜론TURRON도 만날 수 있었다. 뚜론이 뭐냐는 질문에는 '누가 비스무리한 것'라고 답하면 간단한데 이렇게 이야기하면 '누가가 정말 있는 이름이었어?' 부터 '누가는 한국말, 즉 한국에만 있는 것 아니야?' 하는 후속 질문을 받게 된다. 뚜론은 볶은 아몬드와 꿀, 달걀 흰자를 치대어 만든

— 엘 코르테 잉글레스 백화점 식품관 내의 뚜론 전문점

누가NOUGAT의 한 종류로 본래는 아랍의 것이었지만 스페인에 들어온 지 500년도 훨씬 넘었으니 이 정도면 아랍의 것이 아니라 스페인의 것이라고 불려도 용서될 법한 디저트다. 아몬드가 들어간 것이 기본이지만 그 외 첨가된 것들에 따라 종류는 어마어마하게 다양하다. 식감은 단단한 것도 있고 말랑한 것도 있

다. 이가 부러질 것처럼 단단한 것은 뚜론 데 알리칸데TURRON DE ALICANTE라고 부르며 말랑한 것은 뚜론 데 히호나TURRON DE JIJONA 라고 부르는데 이쪽은 약간 굳은 땅콩버터 정도의 식감이다.

내 기준에서 뚜론이 여행 선물로 좋은 것은 팀 테이블 같은 곳에 한 번에 펼쳐놓고 '나는 분명 선물을 사왔습니다. 이제 더 이상 나는 모르오.' 하고 손 뗄 수 있기 때문이다. 휴가 복귀 후 간단한 선물로 복귀 신고를 하는 것은 분명 개인의 자유여야 하지만 왜 선물이 없냐며, 왜 아무 것도 안 사왔냐며 대놓고 요구하는 이들이 은근히 많다보니 이것도

— 주먹으로 쾅쾅 내리쳐 조각난 걸 꺼내두면 나의 할 일은 끝

내게는 늘 스트레스다. 그 많은 팀원들 선물을 각각개수 대로 챙기자니 가방 속 여유 공간이 부담되고 내가 대리 구매를 하러 왔나 짜증이 날 때도 있는데 이럴 때 뚜론은 적절한 선택지가 되어 준다.

　다시 토르타 데 아세이테 이야기로 돌아오면, 가장 유명한 브랜드는 Ines Rosales. 요 브랜드에서 만든 과자들은 세비야 공항에서도 만날 수 있고, 마트나 백화점 과자 코너에도 많이 있다. 그런데 나는 걸어가다가 우연히 Ines Rosales 매장을 마주쳐 여기서 이것저것 실컷 시식해 보고 구매했다. 공항이나 백화점보다야 당연히 이쪽이 종류가 더 많다. 직원들도 친절. 일단 먹어보면 반드시 사게 될 거란 믿음이 있었는지 종류별로 몽땅 시식을 시켜주고 세비야산 오렌지로 만든 술이라면서 시음을 빙자하여 술까지 한껏 먹였다. 화끈한 사람들. 역시 안달루시아, 역시 스페인이다!

누가는 이탈리아에도, 독일에도, 스페인에도 있는데 이탈리아에서는 토로네TORRONE 로 통한다.

옛 것과 새 것, 메트로폴 파라솔 —— # 전망대 # 미망인의집

　세비야는 대도시지만, 여행객들은 대개 볼거리가 많은 구시가지에만 관심을 갖는 일이 많다. 세비야 구경의 범위를 구시가지로만 한정할 경우, 부지런을 떨면 하루이틀이면 충분히 다 둘러볼 수도 있다. 나도 유명 스팟들을 챙겨 돌아본 후에는 가벼운 마음으로 구시가지 구석구석을 걸었다. 골목마다 작은 가게와 카페, 타파스집들이 한자리씩 차지하고 있었다. 관광객을 상대로 하는 가게들이나 식당들도 물론 있긴 했지만 생각보다 적어서 의외였다. 기존에 살던 사람들의 삶의 터전을 유지하면서도 그 안에 자연스럽게 '이방인들의 방문'이 스며든 모습이었다. 중도를 지키는 게 가장 어려운 법인데 그걸 잘 해낸 것 같아 보이기도. 그렇지만 골목 안쪽으로 들어가다보니 환한 대낮인데도 인기척이 없고 제법 으슥한 곳도 마주쳐 몇 번인가는 재빨리 되돌아 나오기도 했다.

　거미줄처럼 얽힌 골목은 어찌나 좁은지 마주 보고 있는 건물들의 처마가 닿을 것만 같다. 차가 못 다닐 정도다. 예전엔 다들 걸어다니거나 뭘 타고 다녀봐야 마차 정도였을 테니 그렇게 넓은 길이 필요하지 않았겠지. 하지만 지금의 차들에게 그 길들은 너무 좁아 보였다. 그러나 대반전은 양쪽 벽과 깻잎 한 장 정도의 공간을 남겨두고 차들이 아주 쌩쌩 다녔다는 점! 이 동네에서 운전을 하려면 나같이 평범한 사람의 평범한 운전 실력으로는 택도 없을 것 같다.

어차피 여행자 입장에서는 중세시대로 되돌아간 듯한 특유의 분위기를 느끼기에도 걷는 편이 훨씬 좋아 차를 탈 일도 없을 것 같기는 하지만. 아무튼 그런 골목을 따라 걷다보면 곳곳에는 광장이라고 부르긴 너무나 미니미니한, 하지만 광장이라고 표현할 수밖에 없는 푸릇푸릇한 공간이 불쑥불쑥 나타나고 상점에 늘어놓은 화려한 플라멩코 의상과 알록달록한 각종 기념품들이 눈길을 끈다. 레스토랑과 카페들은 마치 자기네 땅인 양 테이블을 한껏 끌어내어 가뜩이나 좁은 길을 아예 통행이 안 될 정도로 가로막기도 했다.

세비야뿐 아니라 일단 유럽이라고 하면 이처럼 오래된 건물들에, 골목골목이 옛스러운 분위기가 나는 곳이 많다. 우리가 기대하는 유럽은 대개 그런 곳이며 그런 점이 유럽의 매력인 것도 분명한 사실이다. 그러나 알고 보면 모든 유럽이 그런 것은 아니고 새로운 것을 잘 융화시켜 또 다른 매력을 뽐내는 곳도 많다. 사람이 살아가는 곳인데 어찌 새로운 것이 없겠는가! 세비야의 새로운 명소로 떠오르는 메트로폴 파라솔METROPOL PARASOL이 딱 그런 곳이다. 아주 오래된 광장과 얼핏 생각하기에는 전혀 어울릴 것 같지 않은 현대식 건축물이 곧잘 어우러져 독특한 풍경이다.

이곳은 기존의 엔카르나시온 광장PLAZA DE LA ENCARNASION을 재개발하면서 거대하고 현대적인 구조물을 세운 곳이다. 와플이나 벌집을 닮은 것 같기도 하고 버섯을 닮은 것 같기도 한 구조물은 미래 도시 분위기를 자아내면서도 주변의 오래된 것들과도 위화감 없이 아주 잘 어울렸다. 본래 극과 극은 통하기 마련이지만 그것도 제 나름이어서 자칫하면 돈은 돈대로 쓰고 지역의 미관을 해치는 흉물이 될 수도 있는데, 다행히 그런 일은 일어나지 않은 듯하다. 이곳은 현지인들에게도 외지인들에게도 사랑받는 공간처럼 보였다. 아마도 철저한 사전 조사의 힘이겠지. 기존에 존재하는 것들에 대한 세심한 배려가 없는 개발은 성공하기가 어렵다. 그건 꼭 건축이 아니라 삶의 전반에도 통하는 얘기다.

보통 세비야 최고의 전망 명소는 이후에 소개할 세비야 대성당에 딸린 히랄다 탑으로 통한다. 세비야 구시가지의 건축물 중 히랄다 탑보다 높은 것은 없

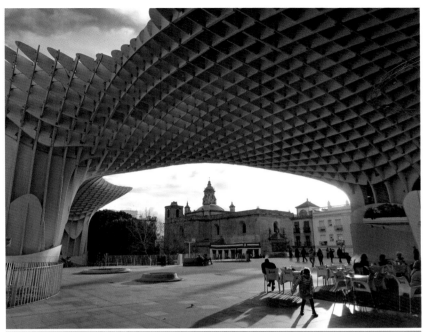

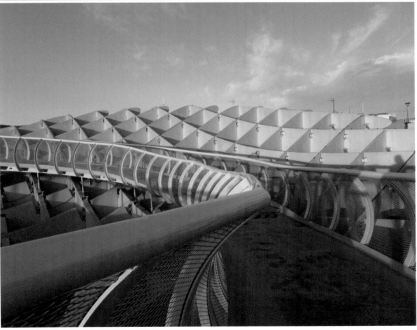

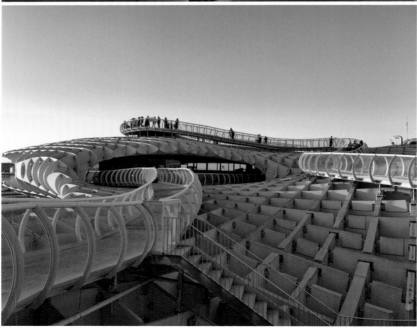

기 때문에 대성당도 구경할 겸 히랄다 탑에도 올라 겸사겸사 도시 전망을 구경하는 경우가 많지만, 좁기도 하고 사람도 많아 오래도록 머무를 환경은 못된다. 이런 면에서 전망대로서의 역할은 메트로폴 파라솔이 훨씬 잘하고 있다는 생각. 계단식 테라스 구조로 만들어진 파라솔은 그 위를 걸으며 도시 전체를 조망하기에 좋고 내가 원한다면 충분한 시간을 가질 수도 있다. 당연히 여유롭게 일몰을 기다릴 수도 있다. 해가 질 때까지 이곳에서 실컷 공중산책을 즐겼다. 시간이 흐를수록 따스한 노란 빛이 시내를 감싸는 모습이 무척이나 보기 좋았다.

오늘의 식사는 대구 요리로 정했다. 미슐랭 가이드에도 매년 실리고 있어 일명 '세비야 맛집'으로 통하는 집인데 그 이름을 한국어로 번역하면 '미망인의 집'이다. 미망인이라는 게 한국에선 그다지 많이 쓰이지 않는 표현이기도 하고, '과부촌' 같은 건 유흥 주점에나 붙어있을 느낌이라 한국식으로 하자면 아마도 '이모네', '엄마네' 정도가 되지 않을까 싶다.

— 왼쪽 위부터 시계 방향대로 토마토 소스를 끼얹은 바칼라우, 시금치와 크림소스를 섞은 바칼라우 크로켓, 올리브유와 매운 고추로 맛을 낸 바칼라우, 소꼬리찜

　이곳의 대구는 생물이나 냉동이 아니라 '바칼라우'로, 이웃나라 포르투갈의 명물이다. 바칼라우는 먼 바다에서 잡은 대구를 염장해서 말려 오래도록 보관할 수 있도록 한 것으로, 조리를 할 때는 수차례 물에 담가 소금기를 빼는 수고스러움이 필요하다. 바칼라우로 만들 수 있는 요리는 1,000가지도 넘는다고 하는데 그래서인지 이 집에도 꽤 다양한 조리법의 대구 요리들이 메뉴판에 가득 들어차 있었다. 바다에 면해있지도 않은 세비야에서 왜 대구 요리가 유명한지 정확히는 알 수 없지만, (설령 근처 바다에 면해있다고 해도 대구가 잡히는 바다는 아니다.) 아마 세비야 지척에 포르투갈이 있으니 그 영향이 아닐까 짐작해본다.

　생선을 회로 먹는다면야 갓 잡은 싱싱함을 이길 무기는 없겠지만 회가 아닐 때는 이야기가 조금 다르다. 바칼라우는 생물보다 포슬하고 감칠맛이 나 쉬이 물리지 않는다. 담백한 맛이라 어떤 소스를 써도 잘 어울리는 느낌. 바칼라우

를 한 번 맛보고 나면 '냉동, 냉장 등의 보관 기술이 발달하지 않았던 옛날에야 갓 잡은 대구를 바칼라우로 만드는 것 외에 수가 없었겠지만 요즘도 굳이 생물이 아닌 생선을 먹어야하나?' 하는 궁금증은 바로 해소된다.

이 집은 맛도 맛이지만 한국어 메뉴판이 따로 있어 주문하기에 편했던 집이기도 하다. 지구 반대편에서, 그것도 아주 오랜만에 한국어를 만나니 어찌나 반갑던지! 심지어 번역도 아주 잘 되어있는 편이었다. 손님 중 한국 사람들도 제법 많아서 오랜만에 한국에 돌아온 듯 반가운 기분도 들었다.

대구 요리로 유명한 집이긴 하지만 소꼬리 찜이나 스테이크 등 다른 메뉴도 많이 있다. 이것저것 먹고 싶어 작은 사이즈로 여러 개 주문해서 만찬을 즐겼다. 물론 소문대로 대구 요리가 가장 맛있었다는 건 공공연한 비밀. 본래 씨알이 큰 생선 중에 맛없는 놈은 거의 없기도 하지만 어떻게 해먹어도 다 어울릴 줄은 미처 몰랐다. 늘 너무 뻔하게 생선전이나 탕 정도로만 먹어왔던 대구님께 미안해지는 순간이었다. 같은 재료여도 조리법에 따라 느낌이 크게 달라지니, 이곳에선 여러 요리를 조금씩 맛보는 방식의 식사가 좋을 듯하다.

조금씩 조금씩
이리 기웃 저리 기웃
그런 게 여행의 묘미이듯이.

식전 빵 따위 굳이 돈까지 주며 먹고 싶지 않아 되돌려보내려 했더니 무료라며 맘껏 먹으라고 한다. 쿨한 주인(늘 그렇지는 않을 수도 있습니다.)

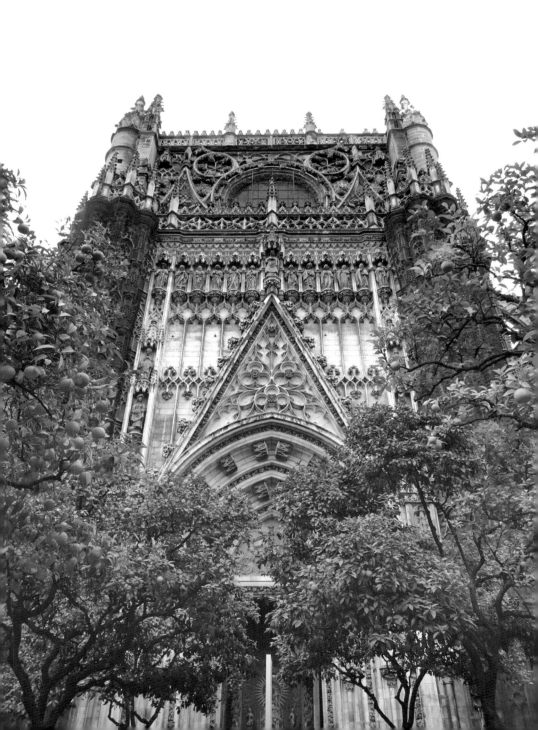

스페인 최대의 성당을 만나다 — # 세비야대성당 # 콜럼버스의묘

세비야의 대성당은 본래 그 자리에 있던 이슬람 사원을 부수고 지은 스페인 최대의 성당이자 유럽 전체 성당 중에서도 세 번째로 큰 성당이다. 실로 어마어마한데 내부에 가득찬 것들은 한층 더 어마어마하다. 아마도 여기서 가장 유명한건 콜럼버스의 묘가 아닐까 싶다. 콜럼버스는 스페인 왕조(정확히는 카스티야와 레온)의 지원을 받아 신대륙 탐사에 나섰고 그 공을 인정받아 실제로 귀족이 되기도 했지만 그만큼 여러 무리들의 시기와 질투에 시달렸다. 콜럼버스가 '인도를 발견해 향신료를 가져오겠다'는 약속을 못 지킨 것은 맞지만 그가 발견한 신대륙에조차 그의 이름이 아닌 남의 이름이 붙어 '아메리카'가 된 것을 보면 운까지 지지리 없던 편이었던 듯. 이런저런 일련의 사건들을 겪고 나서 그는 "스페인이라면 치가 떨리니 죽어도 돌아가고 싶지 않다, 발도 들이고 싶지 않다"는 유언을 남겼다고 한다. 그래서 그의 유해는 공중에 떠 있는 방식으로 기발하게 모셔져 있다. 그의 발이 스페인 땅에 닿지 않도록!

콜럼버스의 유해를 짊어진 4인은 레온, 카스티야, 아라곤, 나바라 왕국의 왕들로 앞의 2인(카스티야와 레온)은 콜럼버스를 지지했던 왕들이고 뒤의 2인(아라곤과 라바라)은 그를 지지하지 않았던 왕들이라고 한다. 그래서 앞사람들은 기쁜 마음으로 관을 가뿐하게 들고 있는 모습이고 뒷사람들은 힘겹게, 마지못해 짊어진 모습이다.

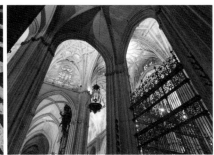

앞 사람들의 발을 만지면 소원이 이루어진다, 부자가 된다, 사랑이 이루어진다, 세비야에 다시 오게 된다 등 온갖 이야기들이 난무하는 통에 앞 사람들의 발은 닳고 닳아 반짝거린다. 하지만 울타리를 쳐놓은 걸 보면 만지지 말라는 뜻 같은데 어찌된 영문인지 모르겠다.

입구 쪽에 있는 콜럼버스의 묘를 구경한 후에는 기도실들을 구경했다. 성당 가장자리를 빙 둘러 각 가문의 기도실들이 나란히 위치하고 있었다. 다들 분위기가 제각각이어서 한 곳씩 둘러보았으나 저질스런 집중력 덕분에 금세 지쳐버렸다. 이러다간 다른 것들을 못 보겠구나, 안 되겠다 싶어 얼른 접고 성물실로 향했다.

대성당의 성물실은 온갖 미술품들이 넘쳐나고 있어 마치 미술관을 방불케 했다. 성물실 내에는 세비야의 수호 성녀들인 산타 후스타와 루피나 자매의 모습이 그려진 그림이 있는데 무려 고야가 그린 것. 그리고 이시도르 성인과 레안드로 성인의 초상화를 남긴 사람은 무리요BARTOLOME ESTEBAN MURILLO다. 사실적이면서도 부드럽고 따뜻한 분위기가 풍기는 작품을 많이 남긴 무리요는 스페인 바로크 미술의 대표 격쯤 되는 화가이다. 또 그 옆에는 성녀 테레사의 초상화가 있는데 이건 수르바란의 작품. 무리요와는 정 반대의 화풍을 지녔던 수르바란의 작품은 드라마틱한 구성과 강한 명암 대비가 특징이다. 세비야를 이슬람으로부터 되찾은 페르난도 3세의 조각상 또한 볼 만한데 이 조각은 페드로 롤단의 솜씨다. 그 외 내가 잘 모르는 화가의 작품들과 각종 진귀한 물건들로 가득해 이것저것 살펴보느라 바빴다.

성물실 외에 황금으로 도금된 중앙 제단도 대단한 볼거리다. 세계 최대의 황금 제단에는 성서에 근거한 수많은 장면들이 면밀하게 조각되어 있어 보는 이들의 정신을 쏙 빼놓는다. 제단은 어마어마하게 화려한데 여기 쓰인 금들은 콜럼버스가 신대륙에서 강탈해온 것들로 무려 3천 톤에 달한다고 한다. 구약과 신약의 장면들을 묘사해둔 목조 성가대석 또한 구경꾼들로 바글바글했다. 돔 지붕이 얹어진 왕실 예배당까지 구경하고 나니 기진맥진. 이런 걸 오롯이 지어낸 인간이란, 참 경이롭다.

— 왼쪽 위부터 시계 방향대로 고야의 산타 후스타와 루피나 자매, 무리요의 레안드로 성인, 수르바란의 성녀 테레사, 페드로 롤단의 페르난도 3세

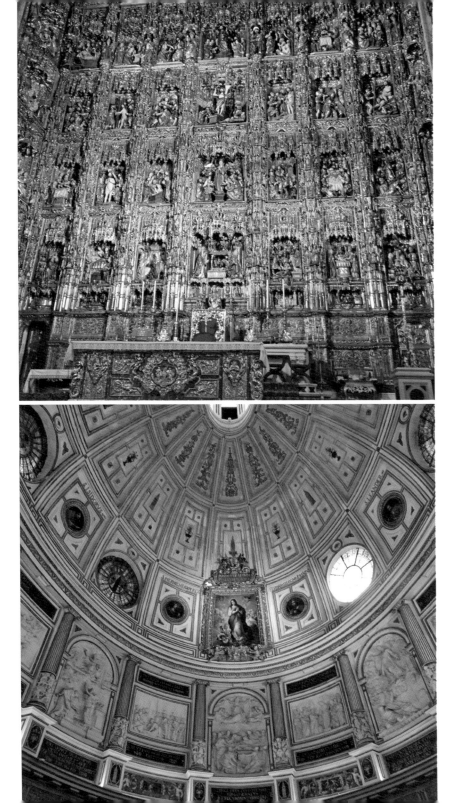

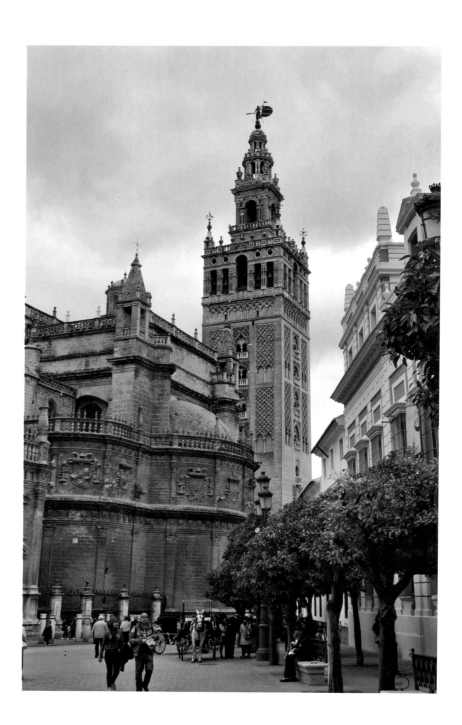

이제 마지막 남은 힘을 쥐어짜 히랄다 탑에 오르러 이동!

세비야 대성당은 소문대로 엄청난 규모에 볼거리도 많은 곳이라 입장권 가격이 아깝지도 않고 줄을 서는 것도 충분히 들일만 한 노력이라 생각이 들긴 하지만 그것과 별개로 체력은 급속히 방전되어 갔다. 규모가 크고 볼거리가 많다는 건 그만큼 많이 걷고 많이 집중해서 봐야한다는 뜻에, 성당 안엔 마땅히 쉴 곳도 없으니까. 마지막 남은 힘을 모두 쥐어짜 30여 층 즈음 되는 히랄다 탑에 올랐다. 히랄다 탑은 98m에 달하는데 이 역시도 본래는 이슬람 사원의 첨탑이었던 곳으로, 전망대가 있는 70m 높이까지는 첨탑의 원형 그대로고 그 윗부분만 가톨릭 스타일로 덧붙인 것이라 마치 모자만 쏙 씌워놓은 것 같기도 하다. 탑의 정상에는 종루가 있고 뾰족한 모자 끝에는 청동으로 만들어진 여신상이 자리잡고 있는데, 바람이 불면 이 상이 마치 풍향계처럼 빙글빙글 돌기 때문에 히랄다(풍향을 알려주는 닭)

라는 이름이 붙었다고 한다. 그 대단한 높이 덕에 세비야 시내 어디에서도 잘 보여 방향을 찾을 때 이정표로 삼기에 좋다.

빙글빙글 돌아가며 오르는 건 여느 탑이 다 똑같지만 히랄다 탑의 특징은 내부가 계단이 아니라 오르막길처럼 만들어져 있었다는 점이다. 먼 옛날 귀하신 양반들은 아마도 말을 타고 탑에 올랐겠지…. 하지만 지금 이곳에 있는 사람들은 모두 보통 사람들이라 본인들의 두 다리로 힘껏 탑에 오른다. 계단이었다면 가파른 대신, 걷는 거리가 더 짧았을지도 모르지만 경사가 심하지 않은 오르

막길이라 걷기가 수월한 만큼 훨씬 더 많은 발품을 팔아야 했다. 모서리 진 코너 돌기를 수차례. 군데군데 뚫린 탑의 창 바깥으로 보이는 대성당 건물의 화려한 모습을 구경하며 가까스로 정상에 도착하니 눈앞에 푸르른 오렌지 중정이 펼쳐진다. 보통은 꼭대기에 오르면 시내 전경에만 마음을 홀딱 빼앗기기 마련이지만 이곳에선 시내 전경 못지않게 성당 안뜰도 아름다웠던 기억이다.

세월의 흔적이 고스란히 묻어나는 갈색의 성당,
안뜰에 피어난 푸르름,
성당 너머 다닥다닥 붙은 하얀 집들.
하늘이 새파랬다면 더 좋았겠지만 그것까지는 내가 어찌할 수 없는 일.
이 정도로도 충분히 만족할 줄 알게 되어 좋다.

낮과 밤의 풍경 —— # 아줄레호 # 스페인광장

　세비야 곳곳을 걷다보니 타일 장식이 눈에 많이 띄었다. 타일은 영어 단어이고 스페인어로는 이를 '아줄레호'(AZULEJO, 동일한 철자지만 포르투갈에서는 '아줄레주'로 발음한다)라고 하는데 이는 가톨릭이 아닌 이슬람 문화권에서 시작된 장식 기법이다. 타일의 기원이 이슬람에 있다보니 그라나다의 알함브라 궁전이나 세비야의 알카사르 등 이슬람의 영향을 받은 건축물이 타일로 꾸며진 것은 당연할 것이다. 다만 일상적인 거리에까지 타일 장식이 많이 남아 있는 것은 스페인 안에서도 안달루시아가 대표적이며, 그중에서도 세비야만의 특징이라고 한다. 타일로 꾸며진 장식들은 다들 아기자기하고 알록달록해 여러 타일 구경을 위해서라도 며칠 더 머물고 싶어질 정도였다.

타일의 아름다움을 작정하고 살펴볼 수 있는 곳 중에서도 정수는 아마도 스페인 광장일 터. 세비야 제 1의 관광지로 꼽히는 스페인 광장은 1929년 라틴 아메리카 박람회를 위해 아니발 곤살레스라는 건축가가 만든 곳으로 다리도 분수도 건물도 모두모두 타일로 가득해 감탄을 자아냈다. 그 감탄은 물론 예뻐서이기도 하지만 이걸 누군가가 다 색칠하고 붙였다는 거 아닌가, 하는 점에서 비롯된 일종의 존경심 때문이었다. 그렇게 정성들여 만들어진 광장은 상당히 이색적이고 이국적인 느낌이었다. 어찌나 이국적인지 〈스타워즈 에피소드2. 클론의 습격〉에 등장한 '나부행성'의 촬영지로도 쓰였다고 하니 아마 촬영팀도 나처럼 이곳에서 왠지 모를 색다른 분위기를 느끼고 촬영 장소로 선정한 것 같다.

그렇지만 예쁘고 이색적인 것만이 스페인 광장의 전부는 아니다. 반원 형태의 광장엔 원주를 따라 벤치들이 나란히 있는데 벤치들은 제각각 스페인 58개 도시의 특색을 담고 있어 타 지역에서 온 사람들은 꼭 자기 지역의 벤치를 찾아 그 곳에서 사진을 찍는다고. 하지만 나는 스페인에 사는 사람이 아니어서 찾아볼 고향이 없기에 대신 그간 거쳐온 곳들을 차례차례 찾아보는 일로 만족해야 했다.

　여정의 마지막을 세비야로 잡은 것은 순전히 우연이었고 세비야 안에서도 스페인 광장을 마지막에 방문한 것 또한 깊은 생각 없이 결정한 일이었지만 이 벤치들 덕에 덕분에 '정말로 여행을 마무리하는 기분'이 되었다. 하지만 우중충한 날씨 때문에 감동이 반감되기도 하고 원래 낮보다는 밤이 훨씬 아름답다고 하여 밤에 다시 오기로 하고 금방 돌아섰다.

　스페인에서의 마지막 밤, 스페인 광장을 다시 찾았다. 스페인 광장은 낮보다 밤에 더 예쁘다는 이야기는 사실이었다. 하지만 만약 낮에 날씨가 청명하고 좋았더라면 분명 결과가 달라졌을 듯 싶다. 햇살에 반짝이는 색색깔의 타일들과 운하에 둥둥 떠다니는 작은 조각배들, 흩뿌려지는 분수의 물안개들 사이로 무지개를 볼 수 있었다면 무조건 낮이 더 예뻤을 거다. 밤에는 흐리고 우중충한 날씨도 잘 표시가 안 나기 때문에 내가 본 광장은 밤에 훨씬 아름다웠을 뿐. 그러니까 이건 일종의 눈속임이다.

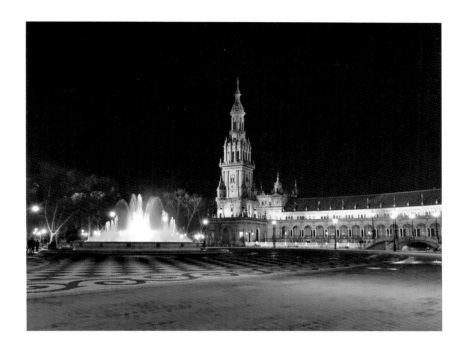

날씨란 건 그날그날에 따라 판이하게 다른 법이지만 대체로 유럽의 겨울 날씨라든가 여름 날씨라는 보편적인 내용도 무시할 순 없는 수준. 유럽의 일반적인 겨울 날씨는 썩 좋지 않다. 비가 추적추적 내려 공기는 축축하고 을씨년

— 순서대로 그라나다와 마드리드를 상징하는 벤치

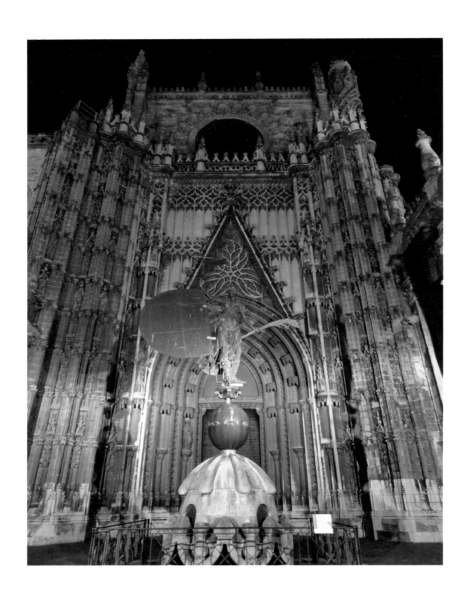

스러운 데다가 해도 짧고 바람도 제법 불어 실제 온도보다 체감온도가 더 낮기 때문에 바깥에서 오랜 시간을 보내기엔 쉽지 않은 경우가 많다. 나의 상상속 유럽은 늘 화창하건만 실제로 화창한 모습을 마주한 적은 거의 없어서 아쉽

기만 하다. 하지만 오늘의 날씨는 마지막 야경을 더욱 돋보이게 해주었다. 낮에 만난 풍경에 100% 만족했다면 지친 몸을 이끌고 이렇게 애써 밤 풍경을 구경하러 나오지도 않았을 테니 하마터면 운치있게 펼쳐진 스페인 광장과 고고함을 뽐내며 빛나는 대성당을 못 볼 뻔했다. 그러니까 이 모든 것은 날씨의 덕이라고 생각하기로.

난 나의 빡빡한 성정 덕에 유유자적하는 식의 여행은 거의 하지 않는다. 하지만 빡빡하다는 건 다분히 주관적인 것이고 사실 나는 체력도 집중력도 저질이기 때문에 정말로 고된 일정을 소화하는 사람들이 보기엔 저렇게 한적할 수가! 하는 수준으로 보일 가능성도 있다.

여행이 보편화되면서 남의 여행과 나의 여행을 비교하는 일이 흔해졌다. 바쁘게 여행하는 것을 마치 촌스러운 것, 본전 뽑으려고 애써 발버둥치는 것 정도로 폄하하는 사람들도 많고, 고생스럽지 않은 여행은 배우는 것도 하나 없는 거라며 안 해도 될 생고생을 자처하는 사람들도 많다. 이와 관련하여 어느 장단에 춤을 춰야 할지 모르겠던 시절도 분명히 있었다. 하지만 남의 장단에 아무리 춤을 추어봤자 내 스스로는 흥이 나지 않더라. 나의 여행은 남이 아닌 나 자신을 위한 것으로, 나 스스로 만족스러우면 되는 것이기에 이제 그런 비교평가에는 연연하지 않게 되었다.

스페인 여행이 이제 끝나간다.
여행의 말미 즈음에서야 여유를 부리며 한국으로 부칠 한 통의 엽서를 쓴다.

COMIDA

음식

· · · · ·

04

—

빠에야 Paella
타파스 Tapas
맥주 Cerveza
츄러스 Churros

명실상부, 빠에야 파티

　스페인에 왔으면 무조건 빠에야를 먹어야지! 하여 이날의 저녁은 빠에야로 결정하고 호텔 직원에게 물어 그리 멀지 않은 곳으로 추천받아 찾아왔다. 이곳은 맛도 맛이지만 영어가 잘 통하고 발번역이 아닌 그럴싸한 영어 메뉴가 있으며 엄청나게 친절한 집이었다. 이런 점들로 미루어보아 현지인들보다 관광객 위주의 손님을 받는 집이기는 하겠지만 맛도 가격도 바가지스럽지 않고 괜찮았다. 옆 테이블에서 뭐가 뭔지 잘 몰라 하니 주방에서 연어를 토막낸 것과 토막내지 않은 한 마리를 통째로 직접 가져와서 보여주는 장면을 목격하고 충격에 가까운 감동을 받았다.

　수없이 많은 스페인 여행 리뷰들에서 음식들이 무지무지하게 짜니까 주의해라 하는 말들을 보았고 그래서인지 모든 스페인 가이드북에는 'Poco sal(소

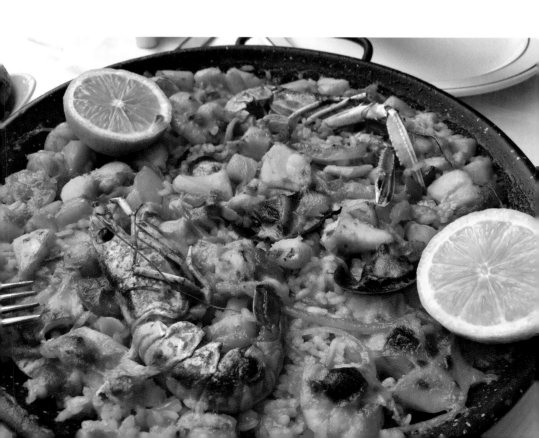

금은 조금만)'로도 부족해서 아예 'Sin sal(소금 빼고)' 등의 말을 필수 여행 스페인어로 소개하고 있었다. 그렇지만 딱히 그런 주문을 하지 않아도 내 입에는 그럭저럭 먹을 만하게 느껴졌다. '원래부터 짜게 먹는 버릇이 있어서 그런 거 아니냐'라고 생각할 수도 있겠지만 그닥 그렇지는 않은 것이 설렁탕이나 맑은 고깃국 류엔 소금을 아예 안 넣고 먹는 입맛. 고기에도 아무것도 안 찍어 먹고 쌈장도 잘 안 먹는 사람. 그런데도 스페인 음식들에 대해서는 이 정도 간이면 적당하다고, 소금에 대한 특별 주문은 굳이 필요하지 않을 것 같다고 느꼈다. 내 입맛을 떠나 평소보다 짜게 먹었다면 목이 마르고 몸이 붓고 하는 증상이 나타날 텐데 그런 증상도 없었던 걸로 봐서 분명 섭취 절대량에도 큰 차이가 없었던 것 같다. 정작 내 입에는 소금에 절여 만든 김치나 장아찌 류가 훨씬 짜게 느껴진다. 한국 음식에는 꼭 소금이 아니어도 온갖 종류의 간과 양념이 배어 있고 그것을 또 뭔가에 찍어먹는 경우가 많은데, 그에 비하면 스페인 음식이 입에는 더 짤지언정 도리어 나트륨 섭취량은 더 적을 가능성도 있어 보였다. 꼭 짠맛의 측면에서가 아니라, 내 기준에 스페인 음식은 약간 심심한 느낌이다. 화려하게 플레이팅을 하는 것도 아니고 섬세하게 맛을 연출하는 것도 아닌. 조리 순서도 분량도 크게 상관없고 제멋대로 뒤섞어 요리해도 그럭저럭 비슷한 맛이 날 것 같은, 집밥과 식당밥이 크게 차이가 안 날 것 같은 투박한 맛. 하여간에 한국 음식보다는 훨씬 단조롭고 심심한 맛이다.

소금에 대한 이야기는 접어두고 빠에야에 대한 이야기를 다시 해보자. 빠에야는 농부들이 밭에서 일을 하던 중에 커다란 팬에다가 주변에 있는 온갖 재료를 다 때려넣고 조리해 먹은 데서 유래했다는 스페인식 밥요리다. 스페인 내 곡창지대이자 쌀의 주산지로 유명한 발렌시아에서 시작된 음식으로 알려져 있으며 '빠에야'라는 이름 자체도 바닥이 얕고 둥근 모양의 팬을 뜻하는 발렌시아어이다. 발렌시아 지역에는 스페인 유일의 인상주의 화가 호아킨 소로야와 그 시절의 맛집 사냥꾼 헤밍웨이의 단골집도 아직 남아있다고 해 빠에야 마니아들에게 또 다른 여행을 꿈꾸게 한다.

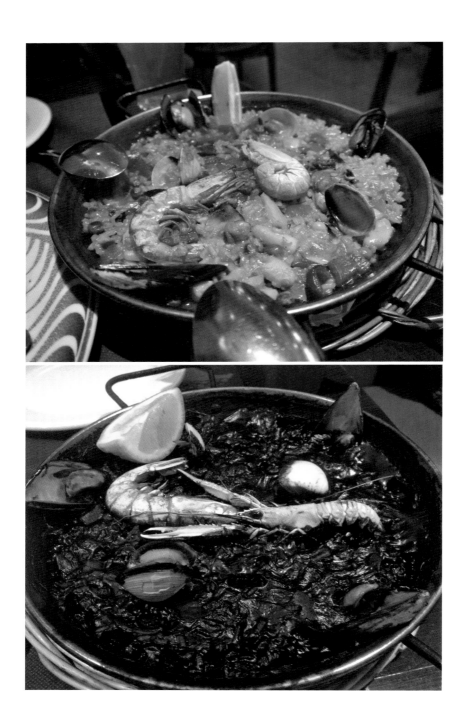

밥의 노란 빛깔은 원래 샤프란으로 내야 하지만, 워낙 비싸다보니 어지간한 가격대에서는 다 그냥 색깔만 내는 수준. 양쪽으로 손잡이가 달린 얄팍한 팬 가득 담긴 밥은 흡사 한국에서 고기를 구워먹고 난 후 불판에 볶아먹는 볶음밥을 떠올리게 한다. 메인 요리를 다 먹고 나서도 반드시 '곡기'를 찾는 한국 사람들을 위한 '입가심용' 밥. 누룽지까지 박박 긁어 먹는 바로 그 밥. 식사를 다 마친 후에 추가로 탄수화물 덩어리를 또 먹는 거라 살찌기 아주 좋은 식습관이라는데 또 그게 습관이 돼서 안 먹자니 아쉽다. 가끔은 고기보다도 볶음밥이 더 먹고 싶기도 하니 내가 이상한 걸까? 아무튼 빠에야와 함께한 식사는 밥에 대한 기억을 불러일으킨다는 점과 지구 반대편에서도 쌀을 먹을 수 있다는 점에서 매우 만족스러웠다.

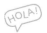

유럽 내륙 지방에선 예로부터 소금이 귀해서 귀한 손님이 오면 음식에 소금을 팍팍 뿌려서 내어줬다는 소문. 믿거나 말거나 :)

빠에야가 아닌 다른 음식들 이야기

빠에야나 샹그리아 같은 것은 '스페인 음식'이라고만 검색해도 주르륵 나온다. 정보가 부족하다기보다는 넘쳐나서 되레 헷갈릴 지경인데 매끼 빠에야에 샹그리아만 먹을 수는 없는 노릇이고 난 다른 것도 먹어야겠다. 빠에야와 샹그리아의 유명세에 밀려 조금은 뒷전이 되었다거나 너무나 당연해서 도리어 잘 떠오르지 않는 음식들에 대해 소개한다.

엔살라다 & 에스칼리바다

깔솟 & 카요스 마드리예뇨스

➤ 엔살라다 Ensalada & 에스칼리바다 Escalivada

여긴 사막이 아니니까 신선한 야채를 활용한 요리도 쉽게 접할 수 있다. 다만 한국의 반찬처럼 제공되지는 않아 내가 신경 써서 챙겨 먹어야 한다. 야채가 '반찬'이라기보다는 하나의 독립적인 메뉴여서 반드시 별도 주문이 필요하기 때문. 야채는 샐러드가 아니면 구운 야채인데 보이는 만큼 딱 예상 가능한 그 맛이다. 사진은 샐러드와 구운 야채.

➤ 깔솟 Calcot

깔솟은 구운 야채 중에서도 스페인의 색깔이 묻어나는 요리로 대개 파의 맛이 가장 잘 드는 겨울에 시즌 한정 메뉴로 만날 수 있다. 깔솟은 대파를 뜻하는 말이고 깔솟에 고기와 디저트 등이 포함된 세트 메뉴는 깔솟타다CALCOTADA라고 한다. 대파라고 쉽게 표기를 했지만 한국의 대파보다는 매운 맛이 약간 덜한 편. 겉의 탄 부분을 벗겨낸 후 소스를 듬뿍 찍어 한입에 쏙 먹는 것이 정석인데 갓 구워낸 거라 너무 뜨겁기도 하고 파가 너무 길어 아무리 돌돌 말아 쑤셔 넣어도 한입에 넣기는 쉽지 않았다. 구운 양파에서 미묘한 단맛이 나는 것처럼 대파도 구워놓으니 단맛이 나는데 양파보다는 훨씬 단 편. 단, 식을수록 점점 더 맵고 아린 맛이 올라오는 편이니 후딱 먹자. 깔솟은 카탈루냐의 전통 음식이라 카탈루냐 외 지역에서 만나기는 쉽지 않은데 카탈루냐 중에서도 칼솟의 본 고장이라 할 수 있는 곳은 바르셀로나에서 100km 정도 떨어져 있는 발스 Valls이니 참고로 알아두자.

➤ 카요스 마드리예뇨스 Callos Madrilenos

마드리드식 내장탕이라고 불리는 요리. 내장탕이라고는 해도 국물은 자작한 수준이고 건더기 위주여서 한국의 내장탕과는 차이가 있다. 푹 고아낸 것이라 쫄깃하다기보다는 말캉하고, 토마토 소스 덕에 거부감 없는 맛.

감바스 알 아히요 & 감바스

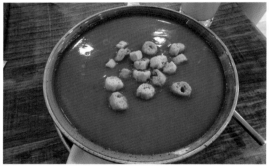

가스파초

소파 데 아호 & 크레마 카탈라냐

➜ 감바스 알 아히요 Gambas al Ajillo

우리가 요즘 흔히 '감바스'라고 부르는 요리. '감바스' 자체는 새우를 뜻하는 말이며 감바스 알 아히요는 올리브유에 마늘과 고추, 새우를 넣고 끓인 것으로 어느덧 빠에야 못지않게 유명해져버렸다. 스페인 식당에서 감바스라고만 하면 간단한 새우 구이 형태로 만나는 경우가 많다.

➜ 가스파초 Gazpacho

토마토와 오이, 마늘, 양파, 올리브 오일 등으로 맛을 내어 차갑게 먹는 스프의 일종. 스페인의 전통 스프로 맥도날드에서도 판매하고 있으며 야채주스처럼 병으로 판매하는 것은 후루룩 마시기 좋다. 간이 되어 있어 주스라고 하기엔 좀 짭짤하지만 그래도 먹을 만한 맛이다.

➜ 소파 데 아호 Sopa de Ajo

매서운 추위에 시달리고 난 뒤엔 뜨끈한 국물이 절실해지는 것이 인지상정. 마늘을 베이스로 하여 끓인 스프로 시원한 맛이라 한국인들의 입맛에도 잘 맞는다는 평. 색은 빨갛지만 전혀 맵지 않다.

➜ 크레마 카탈라냐 Crema Catalana

커스타드 크림과 비슷하다. 우유나 달걀 비린내 없이 부드럽고 달콤한 크림 위에 설탕 가루를 불로 태워 굳힌 것을 살얼음처럼 올려놓았는데 숟가락으로 이 부분을 탁! 쳐서 깨트려 함께 먹는다. 프랑스의 크렘블레와 유사한 디저트인데 느낌은 좀 다르다. 크렘블레가 탱탱한 푸딩이라면 크레마 카탈라냐는 말그대로 크림의 식감. 단 것이라면 질색할 이들의 입에 맞을지는 잘 모르겠지만 이 맛에 한번 빠지고 나면 아마 계속 찾게 될 것이다.

판 콘 토마테

> ➤ 판 콘 토마테 Pan con Tomate

빵 위에 토마토와 마늘 소스를 바르고 올리브 오일을 뿌려 먹는 빵. 소스가 따로 나와 내가 발라 먹어야하는 경우도 있고 아예 발라져 나오는 경우도 있다. 참 별 것 아닌 거 같은데 감칠맛이 나고 당겨서 계속 주워 먹었던 마성의 빵으로 기억에 남아있다. 에지간한 식당에서 다 취급하며 샌드위치 가게나 카페 등에서도 판다.

타파스

술은 이제 알코올 자체를 넘어서 더 큰 의미를 가지는 것 같다. 기쁘거나 축하할 일이 있을 때 우리는 '오늘 맥주 한잔 하자!'를 외치고 위로할 만한 일이 있을 때는 '소주 한잔 할래?' 하는 멘트를 슬쩍 건넨다. 공영방송에서 흡연 장면이 금지되고부터 고민에 빠진 주인공들은 하나같이 바에 앉아 양주를 온더락으로 들이킨다.

한국에서의 '맥주 한잔 하자'와 비슷한 의미로 스페인에서는 '타파스 먹으러 가자'를 외친다고 한다. 타파스TAPAS는 안주류의 음식을 통칭하는 느낌인데 가게마다 맛도 종류도 조금씩 달라서 '타파스 투어'를 하는 사람들도 있으며 이런 류의 투어 상품도 있다. 술을 마시는 동안 술잔에 날파리 같은 벌레가 들어가는 걸 막기 위해 술잔 위를 빵이나 작은 접시로 막아 놓은 데서 시작됐다는 타파스는 아직도 작은 접시에 적은 양의 음식이 나온다. 그만큼 가격도 부담이 적은 편이라 한 가지를 산더미같이 시켜 '오늘은 이것만 먹고 죽자' 대신 조금씩 여러 가지를 시도해볼 수 있다는 점이 마음에 든다. 하지만 메뉴판에 그 종류가 너무 많아서 다소 당혹스럽기도 했는데 외국인으로서의 언어장벽에 뭘 골라야 할 지 잘 모르겠는 상황까지 더해지니까 먹기도 전에 죽을 맛. 사진이 있는 곳은 그나마 조금 쉬웠는데 사실 사진만 보고 이게 뭔지 예측하는 것도 쉬운 일은 아니었다.

➢ 빠따따스 브라바스 Patatas Bravas

그렇지만 내 입에는 역시 술안주로 감튀만한 것이 없다. 클래식은 영원한 법! 하얀 것은 마늘 크림인 알리 소스, 빨간 것은 파프리카 소스. 무난한 맛이다.

➢ 뿔뽀 아 라 가예가 Pulpo a la Gallega

유럽 내에서 이탈리아와 포르투갈, 스페인을 제외하고 문어는 사랑받는 식

빠따따스 브라바스 & 뿔뽀 아 라 가예가

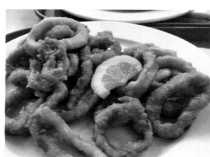

칼라마레스 로마노 & 꼴뚜기 튀김

또르띠아 데 에스파뇰라 & 하몽

재료는 아니다. 소금으로 간을 한 문어숙회에 올리브 오일과 붉은 파프리카 가루를 뿌려먹는 이 요리는 갈리시아 특산이지만 마드리드에서도 쉽게 만날 수 있다. 다른 메뉴들에 비해 가격이 좀 나간다는 점이 단점이지만 한 번쯤은 먹어볼 만하다.

➤ 칼라마레스 로마노 Caramares Romano

달걀흰자를 입혀 튀겨낸 오징어 튀김. 쫄깃하면서 촉촉한 식감. 안달루시아 지역의 명물이었지만 이제는 어디서든 만날 수 있다. 레몬을 뿌려 먹으면 풍미가 더욱 좋아진다.

➤ 꼴뚜기 튀김 Chipiron Fregits / Xipirons Fregits

머리를 먹을지 몸통을 먹을지 고민할 필요가 없어 편리한 꼴뚜기. 내 입에는 일반적인 오징어 튀김보다 이쪽이 더 탱글한 맛이 나서 좋았다.

➤ 또르띠아 데 에스파뇰라 Tortilla de Espanola

스페인식 오믈렛. 감자와 햄 등을 넣고 두툼하게 부쳐낸다. 가정집에서 많이 먹는 음식이지만 바에서도 만날 수 있다.

➤ 하몽 Jamon

이탈리아에 프로슈토가 있다면 스페인에는 하몽이 있다. 하몽은 돼지 뒷다리를 염장해 만든 생햄으로 돼지의 품종과 사육 방식, 숙성 방법 등에 따라 등급이 달라지며 가격도 천차만별. 보통 하몽의 등급은 베요타 BELLOTA 〉 세보 데 깜포 CEBO DE CAMPO 〉 세보 CEBO 〉 세라노 CERRANO 의 4단계로 구분한다. 자연 방목에, 도토리와 허브만 먹고 자란 이베리코 흑돼지로 하몽을 만든다고 흔히 알려져 있지만 이는 베요타에만 해당되는 이야기이며 저렴한 가격에 대중적으로 접할 수 있는 것은 가장 낮은 등급인 세라노이니 선택 시 염두에 두자.

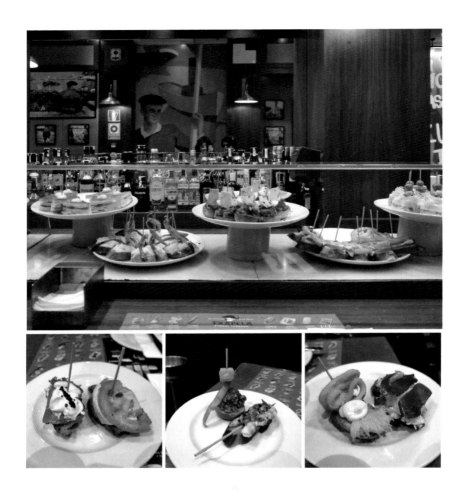

다양한 종류의 핀초

➤ 핀초 pintxo

타파스 중에서도 작은 꼬치에 꽂아져 나오는 건 특별히 핀초라고 한다. 단어 중에 x가 들어간 것은 대개 바스크 지방과 관련이 있다고 볼 수 있는데 핀초 또한 바스크 지방에서 시작된 것으로 알려져 있다. 이런 식당은 직접 보고 손가락으로 주문할 수 있어 편리하다.

샹그리아
& 틴토 데 베라노

와인

클라라

음료

➤ 틴토 데 베라노 Tinto de Verano

샹그리아는 보통 병(자, JAR) 단위로 주문이 가능하고 가격도 비싸 선택에 부담이 될 때가 많은데 이럴 때는 틴토 데 베라노가 낫다. 틴토 데 베라노는 '여름 와인'이라는 의미로 레드 와인에 레몬, 사과 등의 과일과 탄산수, 혹은 사이다 등을 섞어 만든 와인 칵테일. 얼음을 넣어 시원하게 마신다.

➤ 와인 Vino

워낙 토양이 건조하여 재배면적에 비해 많은 포도를 수확하고 있지는 못하지만 그래도 스페인은 세계적인 와인 생산국 중 한 곳이다. 가성비가 좋다는 점이 스페인 와인의 특징이라 소비자 입장에서는 다분히 매력적. 샹그리아나 틴토 데 베라노가 너무 달고 묽어서 질린다면 아무 것도 가미하지 않은 일반 와인을 선택하자.

➤ 클라라 Clara

달달 상큼하게 레몬 맛이 나는 맥주. 가게마다 차이는 있지만 보통 레모네이드나 레몬맛 환타를 맥주와 1:1로 섞어 만들기 때문에 도수가 매우 낮아 부담 없이 마실 수 있다. 틴토 데 베라노도 그렇고 샹그리아도 그렇고 클라라도 그렇고 이 동네 사람들은 자꾸 술에 뭘 타먹는데 아마 더운 나라의 특징이 아닐까 싶다. 사람에 따라서는 '이게 술이냐?'고 느낄 수도. 독일에서 라들러라 불리는 맥주와 비슷하다.

※ 클라라가 아닌 진짜 맥주에 대한 이야기는 다음 챕터로.

※ 식사 메뉴와 타파스 메뉴가 명확히 분리되어있는 것은 아니다. 레스토랑과 바가 구분되어있기는 하지만 바에서 식사를 겸하는 경우도 많으므로 이 둘을 구분하는 것에 큰 의미가 없을 수도 있다. 본문은 내가 방문했던 곳이 레스토랑이냐 바이냐 하는 기준으로 편의상 구분한 것.

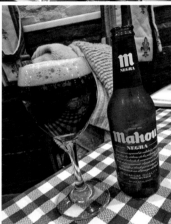

< 카스티야

< 카탈루냐

스페인에서 맥주 주문하는 법

수제맥주 열풍으로 바마다 특유의 맥주가 넘쳐나고, 마트에 가면 지역 맥주는 물론 남의 나라 맥주까지 가득하니 더 이상 지역 맥주라는 건 별 의미가 없을 수도 있다. 그런데 의외로 요번에 방문한 곳들에선 취급하는 맥주 종류가 별로 없었다.

바르셀로나에서는 어디서나 에스트렐라 담을 마실 수 있었는데, 마드리드나 그라나다 등에서 갔던 식당에선 다들 "에스트렐라? 노노!"를 외쳐 좀 놀랐다. 알고 보니 담은 바르셀로나 지역에서 인기있는 맥주라고. 우리는 으레 스페인 맥주로만 알고 있지만 말이다. 그래서 스페인 지역 맥주에 대해 정리해봤다.

스페인에서는 유독 맥주를 beer가 아닌 cerveza(세르베자) 라고 하는데 'cerveza'라는 단어는 불어인 'cervoise(세르부와즈)'에서 왔고 이 말은 라틴어였던 'cerevisia(세레베시아)'에서 온 것이라고 한다. 세레베시아는 또 곡물의 여신 'ceres(세레스)'에서 온 단어라고 하니 구구절절 사연이 깊은 단어인 듯하다. 하지만 정작 프랑스에선 cervoise 대신 이제 biere라는 단어를 쓰는데 이건 독일 단어인 bier에서 온 것. 이건 게르만어인 bior(보리), bere(마시다) 에서 시작된 단어로 본다고 하니 이쪽이 좀더 직관적이긴 하다. 이미 전 세계적으로는 'beer'가 널리 퍼져있지만 그래도 스페인에선 'cerveza'를 기억해두자.

➤ 카스티야 Castilla

이 동네에선 맥주를 주문하면 거의 마호MAHOU를 줬다.

➤ 카탈루냐 Catalonia

에스트렐라 담ESTELLA DAMM. 여러 라인업이 있는데 사진은 이네딧INEDIT. 샴페인 스타일로 일반보다는 약간 고급형이다.

안달루시아

톨레도, 이비자

산 미구엘: 필리핀 맥주로 잘 알려져 있지만
사실 스페인이 원조이다.

➤ 안달루시아 Andalusia

그라나다에선 알함브라ALHAMBRA. 세비야에선 크루즈캄포Cruz Campo.

➤ 그 외 etc.

톨레도의 도무스DOMUS, 이비자의 이슬레냐ISLENA, 그리고 산 미구엘SAN MIGUEL.

얼마나 주문할 것인가

❶ CANA : 가장 작은 사이즈. 보통 언더락 용으로 쓰이는 크기의
잔을 사용한다. 가게에 따라 가득 따라주기도 하고 2/3 정도만 채
워주기도 한다.

❷ COPA (CUP) : 일반적으로 통용되는 맥주 한 잔. cana는 대부분 비슷한 용량의 잔을 사용하지만 copa
의 경우엔 그 가게에서 어떤 잔을 사용하느냐에 따라 용량 차이가 크다. cana의 2배가 될 때도 있고 그것
보다 더 적을 때도 있다.

※ 우리가 알고 있는 jarra(jar), pint 등도 사용되지만 일반적이지는 않다. 보통 관광객이 'one beer'라고
주문하면 cana나 copa 중에서 선택하게 된다.

※ botella (bottle) : 병맥주를 주문할 때는 한국과 동일하다.

잘 먹고 잘 산다는 말

평일 점심 때는 대부분의 레스토랑에서 '메뉴 델 디아 MENU DEL DIA'라 불리는 '오늘의 메뉴'로 부담없이 식사할 수 있다. 메뉴 델 디아는 60년대 프랑코 정권 당시 관광 산업의 육성을 위해 아예 정부에서 관광객들을 대상으로 하는 점심 식사의 가격과 표준을 정한 것이다. 처음에는 관광지만 적용 대상이었지만 이후 스페인 전역에서 인기를 끌며 대중화됐다. 이제 프랑코는 없고 스페인 내에서는 그 이름을 이야기하는 일조차 꺼려하지만 메뉴 델 디아는 여전히 남아있다. 지금은 관광객뿐 아니라 지갑 얇은 근로자들도 알뜰살뜰하게 활용하고 있다고.

식당에 따라 가격대는 어느 정도 유동적이지만 메뉴 델 디아를 활용하면 대개 10~15유로 정도 선에서 전식과 본식, 후식, 음료까지 한꺼번에 즐길 수 있다. 대신 굉장히 느릿느릿 서빙되기 때문에 갈 길 바쁜 여행자들에겐 어울리지 않을 수도. 성질 급한 한국인으로서 빨리 달라고 요청을 해봤지만 별 소용은 없었다.

한국에도 런치 메뉴가 있는 식당은 꽤 되어서 이런 스타일의 식사가 더 이

상 생소하지는 않지만 여행의 8할을 음식으로 생각하는 나 같은 사람에게 메뉴 델 디아는 큰 기쁨이다. 스페인이 다른 유럽 국가들에 비해 아무리 물가가 저렴하다고 한들 식비가 꽤 부담되는 것은 사실이니까. 한국의 보통 점심 값에 비교하면 절대적으로 싼 값이라고 할 수는 없을지도 모르지만 그래도 가성비를 따지면 훌륭한 편이다.

그래서 어떤 사람들은 스페인에서 점심시간에 메뉴 델 디아를 활용하지 않으면 호구가 된다고 이야기하기도 한다. 하지만 메뉴 델 디아로 주문할 수 있는 메뉴는 2~3가지 정도로 한정적이라 선택의 폭이 좁고, 그나마도 스페인스러운 음식이 아닌 경우도 많다. 가격적인 메리트만 염두에 두고 늘 메뉴 델 디아만 주문한다면 여행 내내 돼지 등심 스테이크나 오징어 구이, 파스타 등 딱히 스페인 음식이라고 할 수는 없는 것들만 먹게 될 수도 있다. 빠에야 같은 것

을 메뉴 델 디아로 만날 수 있는 가능성은 극히 낮으니까.

먹는 게 뭐 그리 대수냐는 사람들도 있다. 하지만 나는 잘 먹고 싶다. '살기 위해 먹는다'는 생각으로 먹으며 살고 싶지는 않다. 먹는 건 내 스스로에게 줄 수 있는 가장 쉽고 빠른 보상이자 위로니까. 사실 나는 미식가라기보다는 제대로 먹지 못하면 바로 병이 나는 사람이다. 시간에 쫓겨 허겁지겁 먹는다거나, 지갑 사정에 쫓겨 대충 때운다거나 하면 머지않아 곱절의 병원비를 쓰게 된다. 잘 사는 사람들은 일단 먹는 것부터 다르다. 그렇기에 '잘 산다'는 말에는 항상 '잘 먹고'라는 말이 붙는다. 잘 먹지 않으면 절대 잘 살 수가 없다. 그래서 잘 먹고 잘 산다는 말은 항상 옳다.

'메뉴 델 디아'라고 명시적으로 표기되어있지 않아도 제공하는 식당도 많으므로 일단은 주문해보자.
"Menu del dia, Por favor!"

스페인 사람처럼 먹으면 절대 살찌지 않는다?

스페인 사람들은 제대로라면 하루에 다섯 끼를 먹는다고 한다. '스페인 사람들은 언제나 먹고 있다. 일을 하다가 중간에 먹는 것이 아니라 먹다가 중간에 일을 한다. 혹은 일할 때도 먹고 있다.'는 등의 조롱이 있을 정도니 다섯 끼라는 말은 진실일 것도 같다. 그렇게 다섯 끼씩 먹어대면 다들 엄청나게 살이 쪄야 정상일 것 같은데, 여가 시간에 미친 듯이 운동이라도 하는 걸까? 싶었는데 그 와중에 '스페인 사람처럼 먹으면 절대 살찌지 않는다'는 말을 들었다. 스페인 사람들은 아래와 같이 먹는다고 한다.

오전 7시 / 아침식사

❶ 데사유노 Desayuno

커피 한 잔. 무언가 더 먹는다면 토스트나 크로와상 등 간단한 빵.

오전 11시 / 아침과 점심 사이

❷ 알무에르소 Almuerzo

보카디요(샌드위치)와 음료 한 잔. 음료는 보통 커피나 오렌지 주스.
알무에르소는 '간식'의 개념으로 아침과 점심을 하나로 퉁치는 아점과는 다르다.

오후 2시 / 점심식사

❸ 코미다 Comida

앞서 소개한 메뉴 델 디아 등을 활용한 식사.
스페인에서의 제대로 된 식사는 저녁보다는 되레 점심인 경우가 많다.

오후 6시 / 간식

❹ 메리엔다 Merienda

바에서 술 한 잔과 간단한 타파스. 타파스 투어를 하듯 이리저리 바를 옮겨 다니기도 한다.
혹은 카페에서 커피와 빵, 쿠키 등으로 대신하기도.

오후 9시 / 저녁식사

❺ 세나 Cena

역시나 바에서 술 한 잔과 타파스. 술 없이 샐러드나 스프, 오믈렛 등으로 간단히 해결하
기도 한다. 주말에는 저녁 식사가 11~12시에 끝나는 일도 다반사.

백종원 아저씨는 말했다.

아침은 많이 먹어도 살찌지 않는다. 점심은 많이 먹으면 그만큼 많이 움직이면 된다.
저녁은 많이 먹으면 늦게 자면 된다.

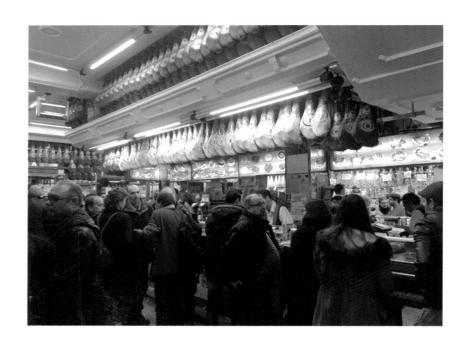

　결론적으로 우리는 많이 먹어도 살이 안 찐다는 얘기. 처음 이 말을 듣고는 실소가 터졌었는데 곱씹을수록 마음에 든다. 적어도 덮어놓고 '맛있으면 0칼로리'라는 말보다는 훨씬 그럴싸하지 않은가. 스페인 사람처럼 먹으면 살이 찌지 않는다는 얘기는 많이 움직이고 잠자는 시간도 줄여가면서, 스페인 사람처럼 열정적으로 하루를 꽉 채워서 살라는 이야기인지도 모르겠다. 살이 쪘

다면 그건 먹은 만큼 칼로리를 소비하지 못했다는 의미. 스페인에서만큼은 평소보다 더 많이 움직이고 더 많이 보고 듣고 느끼는 것이 좋겠다. 집으로 돌아갈 때 함께하는 존재가 늘어난 살뿐이면 비참하니까. 부디 행복한 기억들도 함께 귀국할 수 있도록 말이다.

스페인에서 추억할 만한 것, 츄러스

여행은 우리에게 새로운 것을 경험하게 하고, 무언가를 배우게 하고 추억으로 간직할 만한 것을 남겨준다. 어느덧 츄러스는 스페인 여행에서 추억으로 간직할 만한 거리가 된 듯하다. 어쩌다 보니 스페인에 갈 때마다 딴 건 몰라도 츄러스는 꼭 챙겨 먹고 있는 걸 보면 정말 그렇다.

'놀이 동산의 추억' 정도로만 기억하고 있던 츄러스가 스페인에서 온 먹을거리라는 사실을 알게 된 것은 나름 놀랄 만한 일이었는데 스페인의 원조 츄러스는 내 기억 속 츄러스와는 사뭇 달랐다.

이쪽은 밀가루 반죽을 짤주머니에 넣고 짜내어 기름에 바삭하게 튀겨낸 단출한 과자. 츄러스 특유의 별을 닮은 각진 모양은 짤주머니 마개의 모양에서 비롯된 것이다. 그에 반해 그간 내가 알던 츄러스는 도톰하고 다소 폭신해 빵을 닮은 식감에 설탕 가루가 잔뜩 뿌려진 모습. 아마도 미국식 변형이 아닐까 싶은데 둘은 완전히 다른 느낌이다. 뭐가 더 낫고의 문제는 아니어서 둘 중에 어떤 츄러스를 더 좋아하는지는 다분히 취향의 차이라고 봐야 할 것이다.

— 바구니 속 요우티아오가 탐스럽다

츄러스가 스페인 것이라고는 하지만 그 기원에 대해서는 의견이 분분하다. 대항해 시대에 중국의 요우티아오(油條)가 스페인에 전해지면서 츄러스가 되었다는 이야기도 있고 스페인의 산악 지대에서 '츄로'라는 종의 양을 치던 양치기들이 간단하게 조리할 수 있는 간식거리를 고안하다가 만들어졌다는 이야기도 있다. 그나마 확실한 건 츄러스의 모양은 '츄로'의 뿔 모양과 흡사하다는 것이며 그래서 이 기다란 밀가루 튀김에 츄러스라는 이름이 붙었다는 것이다.

놀랍게도 스페인에서의 츄러스는 주로 아침 식사 거리로 통한다. 핫초코와 함께 하는 경우가 많은데 이 핫초코는 말이 핫초코일 뿐 엄청나게 꾸덕한 식감으로 거의 액상 초콜릿에 가깝다. 물에 코코아 가루를 탄 게 아니라 고체 초콜릿에 열을 가해 녹인 느낌이라 후루룩하고 마실 수 없는 진한 농도. 이 동네 사람들은 이 걸쭉한 걸로 해장도 한다고 하니 놀라울 따름인데 아무튼 퍼먹기 위한 스푼은 필수다.

스페인 내에서도 특히 마드리드가 츄러스로 유명한데 이는 카스티야 지방의 매서운 겨울 날씨 때문일 것이다. 우리도 찬바람이 나면 뜨끈한 붕어빵을 찾게 되듯 마드리드 사람들도 갓 튀긴 츄러스와 따끈한 핫초코로 몸을 녹인다고 하니 음식으로 추위를 이기려는 것은 만국공통의 심리인 것 같다. 내가 마드리드에서 방문한 곳은 1894년 오픈해 벌써 100년의 역사를 훌쩍 넘긴 쇼콜라테리아 산 히네스. 24시간 내내 츄러스를 튀기는 집이라 가게 오픈 시간이나 브레이크 타임 등을 따지지 않아도 되어 바쁜 여행자들에게 좋다. 나는 마드리드에 머무르는 동안 대개는 츄러스로 아침 식사를 해결했는데 새벽 대여섯 시에는 근처의 술집에서 밤을 새고 그날의 마지막 자리인지 새로운 날의 시작을 위한 해장인지 모르겠는 모습으로 츄러스를 먹고 있는 친구들을 종종 마주치기도 했다.

따끈하고 바삭한 츄러스와 걸쭉한 핫초코가 생각나는 계절이 되었다. 별 것도 아니라면 아닌 음식이지만 마드리드에 다시 가게 된다면 이 집은 반드시 재방문 리스트에 올려두겠노라 다짐해본다.

— 엄청난 양의 핫초코들

SPAIN ART ROAD

미술과 건축으로 걷다,
스페인

1판 1쇄 인쇄 2020년 7월 6일
1판 1쇄 발행 2020년 7월 10일

———

지 은 이 길정현
발 행 인 이미옥
발 행 처 J&jj
정 가 20,000원
등 록 일 2014년 5월 2일
등록번호 220-90-18139
주 소 (03979) 서울특별시 마포구 성미산로 23길 72 (연남동)
전화번호 (02) 447-3157~8
팩스번호 (02) 447-3159

———

ISBN 979-11-86972-69-4 (03600)
J-20-02

 J & jj
제이 앤 제이제이

Book · Character · Goods · Advertisement · Graphic · Marketing · Brand consulting

D · J · I
BOOKS
DESIGN
STUDIO

facebook.com/djidesign